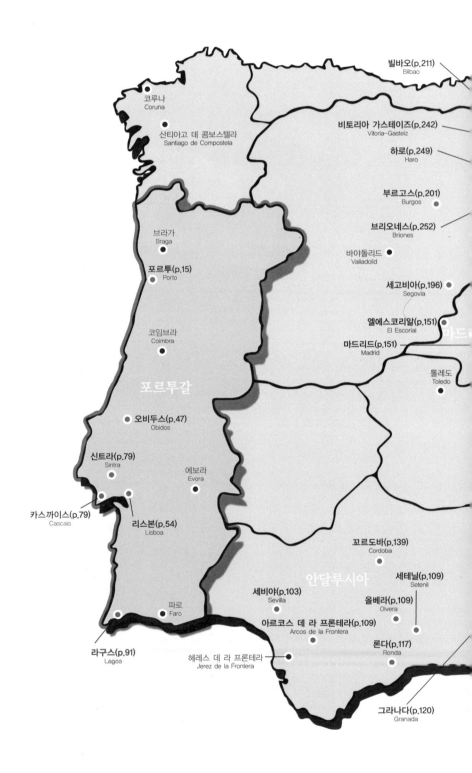

빌바오(p.211)
Bilbao

코루나
Coruna

산티아고 데 콤보스텔라
Santiago de Compostela

비토리아 가스테이즈(p.242)
Vitoria-Gasteiz

하로(p.249)
Haro

부르고스(p.201)
Burgos

브리오네스(p.252)
Briones

브라가
Braga

포르투(p.15)
Porto

바야돌리드
Valladolid

세고비아(p.196)
Segovia

엘에스코리알(p.151)
El Escorial

마드리드(p.151)
Madrid

마드리

코임브라
Coimbra

톨레도
Toledo

포르투갈

오비두스(p.47)
Obidos

신트라(p.79)
Sintra

에보라
Evora

카스까이스(p.79)
Cascais

리스본(p.54)
Lisboa

꼬르도바(p.139)
Cordoba

세테닐(p.109)
Setenil

안달루시아

세비야(p.103)
Sevilla

올베라(p.109)
Olvera

파로
Faro

아르코스 데 라 프론테라(p.109)
Arcos de la Frontera

론다(p.117)
Ronda

라구스(p.91)
Lagos

헤레스 데 라 프론테라
Jerez de la Frontera

그라나다(p.120)
Granada

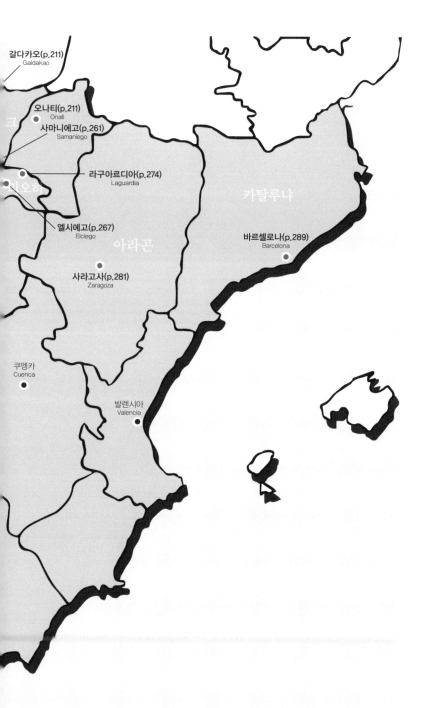

갈다카오(p.211)
Galdakao

오냐티(p.211)
Onati

사마니에고(p.261)
Samaniego

크

라구아르디아(p.274)
Laguardia

리오하

엘시에고(p.267)
Elciego

아라곤

카탈루냐

바르셀로나(p.289)
Barcelona

사라고사(p.281)
Zaragoza

쿠엥카
Cuenca

발렌시아
Valencia

건축과 문화유산의 향연, 스페인·포르투갈

공간에 홀리다

건축과 문화유산의 향연, 스페인·포르투갈
공간에 홀리다

—

인쇄 2015년 9월 5일 1판 1쇄 **발행** 2015년 9월 10일 1판 1쇄

지은이 손광호·최계영 **펴낸이** 강찬석 **펴낸곳** 도서출판 미세움 **주소** (150-838) 서울시 영등포구
도신로51길 4 **전화** 02-703-7507 **팩스** 02-703-7508 **등록** 제313-2007-000133호
홈페이지 www.misewoom.com

정가 17,000원

—

이 도서의 국립중앙도서관 출판예정도서목록(CIP)은 서지정보유통지원시스템 홈페이지(http://seoji.nl.go.kr)와
국가자료공동목록시스템(http://www.nl.go.kr/kolisnet)에서 이용하실 수 있습니다.
CIP제어번호: CIP2015023896

—

ISBN 978-89-85493-97-0 03600

건축과 문화유산의 향연, 스페인·포르투갈

공간에 홀리다

글·사진 손광호 최계영

프롤로그

블루마블이라는 보드게임을 기억한다. 모노폴리와 비슷한 것으로 2개의 주사위를 던져 나온 숫자의 합만큼 게임판 위의 말을 움직이는 게임이다. 말이 움직이는 지역은 각 나라의 수도로 게임을 통해 그 도시들의 정보를 알 수 있었다. 어릴 적 친구들과 블루마블 놀이를 하면서 스페인의 마드리드와 포르투갈의 리스본이라는 도시를 알아가게 되었다.

이베리아 반도에 위치한 나라로 한때 세계를 양분했던 대제국인 스페인과 포르투갈에 대한 상상과 동경은 공간과 물에 대한 연구 자료를 수집하러 제자들과 함께 2008년 스페인의 바르셀로나와 사라고사 엑스포를 방문하면서 구체화하기 시작했다.

수십 년 동안의 궁금함을 풀기에 열흘의 시간은 턱없이 모자랐다. 연구실 벽에 커다란 스페인과 포르투갈 지도를 붙여놓고 3년 동안 건축과 공간디자인에 관련된 자료를 모으며 떠날 기회가 주어지길 기다렸다.

2012년 여름, 20일간의 여정으로 계획된 안내책자를 만들어 포르투갈과 스페인에 관한 길증을 해소하러 떠났다. 감동과 축복이었

다. 새까맣게 탄 얼굴로 돌아와 연구실에서 사진과 자료로 여행의 복귀를 하는 중에 《물로 공간을 보다》라는 책을 함께 저술한 후배 교수가 스페인 디자인기행을 떠난다며 찾아왔다. 그라나다의 알함브라 궁전, 죽어가던 도시에 생명을 불어넣은 빌바오의 구겐하임 미술관, 백색마을이 있는 안달루시아 지방 소도시들, 가우디의 영혼이 깃들어 있는 바르셀로나, 리스본의 제레니무스 수도원과 포르투의 골목길을 함께 이야기하면서 자신이 다녀온 후에 스페인과 포르투갈의 도시와 공간디자인에 관한 책과 스케치전을 계획해보자고 제안했던 것이 지금 이렇게 머리글을 작성하게 된 것이다.

그리고 지난 일 년 동안 준비하는 과정에서 부족했던 자료와 사실 확인 작업을 위해 후배 교수는 다시 스페인의 마드리드와 북부지방으로 떠났다.
이 책은 포르투갈과 스페인을 크게 여섯 지역으로 분류하여 27개 도시에 있는 미술관, 교통시설, 호텔, 교량, 도서관과 공공시설물

등 70여 개 작품들과 주변 장소들의 이야기로 구성하였다. 낡음이 아름다운 포르투갈, 침묵의 안달루시아, 스페인의 붉은 눈물 라 리오하, 또 다른 스페인 바스크, 태양의 도시 마드리드, 아라곤과 카달루냐의 사라고사와 바르셀로나.

함께 나눌 작품들은 이베리아 반도의 역사를 볼 수 있는 고전건 축보다는 현대건축과 실내공간들을 중심으로 소개하였다. 도시와 마을을 걸으면서 느꼈던 감성공간과 그 속에서 살아가는 사람들 의 이야기도 발품을 팔아가며 옮겨놓았다.

자료들을 정리하고 편집하는 데 최선을 다했지만 부족한 부분이 많았고 아쉬운 점도 많았다. 지명과 인물명은 포르투갈어와 스페 인어 발음에 가깝도록 최대한 노력하였지만 관점에 따라 어색해 보일 수 있다. 그 점은 독자들의 이해를 구한다. 하지만 새로운 곳 을 본다는 것은 아는 만큼 느끼고 이해하게 될 것을 믿으며 변변 찮은 우리의 경험을 여러분 앞에 조심스레 놓아둔다.

이 책을 진행하는 동안 느려터진 한 사람과 분명하고 디테일한 한 사람의 보람된 충돌의 여진은 이 책이 독자들에게 깊이 있고 재미 있는 건축기행을 위한 또 다른 지침서가 될 것이라는 믿음으로 넘 어간다. 각자의 건축기행 여정과 책 출간에 이르기까지 모든 일정을 감히 진행할 수 있도록 도움을 주신 미세움 출판사 강찬석 사장님, 책 표지디자인을 기꺼이 진행해준 인제대학교 박수진 교수님과 늘 가까운 곳에서 힘이 되어준 가족, 제자들에게 감사를 드린다.

2015년 9월
손광호·최계영

차례

contents

contents

1

낡음이 아름다운

포르투갈

유럽 대륙에서 가장 서쪽에 위치한 포르투갈은 어릴 적부터 먼 거리만
큼 그리움도 깊었다. 그 그리움은 알바로 시자와 에두아르도 소투 드
모우라라는 건축가를 알게 되면서 점점 구체화되었다. 단순함을 강조
한 독특한 건축언어로 표현된 그들의 작품은 건축에 빠져 있던 우리를
매혹의 세계로 인도하는 나침반이 되어주었다.

우리가 포르투갈을 여행의 출발지로 정한 가장 큰 이유는 골목길에 담
긴 공간의 이야기 때문이다. 마치 건축모형 같은 작은 집들은 지독하
게 낡았지만 세월의 추억을 불러일으키는 마력을 가지고 있다. 아줄레
주azulejos – 포르투갈의 타일장식가 붙은 파스텔 톤의 낡은 벽면과 알록달록
한 빨래가 대조를 이루는 골목길들은 포르투갈에서만 볼 수 있는 독
특한 멋이다.

포르투갈의 영혼을 노래하는 파두fado는 이 좁은 골목길을 흘러나와서
는 그 옛날 세계를 호령하던 해양제국으로서의 희열과 비애를 고스란
히 담아 그들의 삶을 이야기하고 있다. 특히, 낭만과 현실의 구분이 모
호한 곳, 하나의 표정에 눈물과 웃음이 동시에 담겨 있는 포르투갈의
많은 도시들은 과거의 역사와 현재의 도시를 건강하게 이어가고 있다.
골목길에서는 낡음의 미학을, 도시공간에서는 앞날의 다양함에 대한
확신과 간결함을 찾아볼 수 있어 기묘하게 매력적인 나라이다.

흐르는 강에 취한 도시
포르투

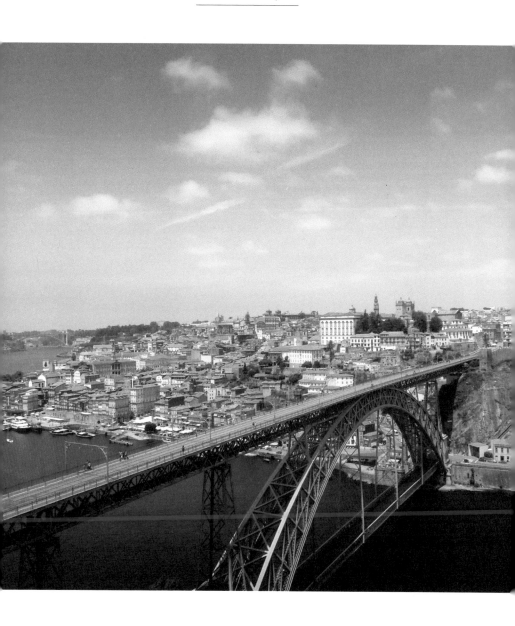

시간의 흐름이 멈춘 도시, 포르투

도우루 지방에는 포르투갈 제2의 도시 포르투Porto가 있다.
제2의 도시라고는 하지만 인구는 27만으로 웬만한 스페인
도시들보다 작다. 라틴어로 항구Portu라는 이름을 물려받은
데서 알 수 있듯 포르투는 **도우루 강** 하구에 자리 잡은 도
시이다.

포르투갈어로 Douro, 스페
인어로 Duero인 도우루 강
은 스페인과 포르투갈의 국경
역할을 하며 총 길이는 897
km이다.

포르투 도심에 들어서면 뜻밖에도 포르투갈답지 않게 현대
적인 광장과 도로에 놀란다. 도심 북쪽에서 남쪽으로 시원
하게 펼쳐진 알리아두스 광장 북쪽 끝에는 시청이 우뚝 서

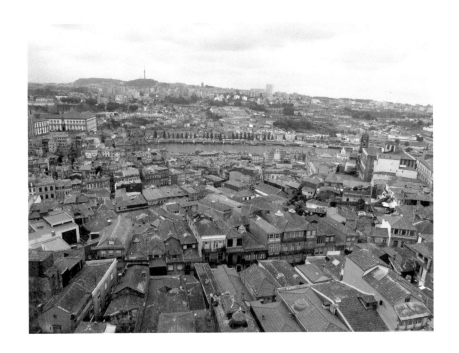

있고 군데군데 포르투갈 영웅들의 조각상이 옛 영광을 추
억하고 있다.

최근에 복원된 이 현대적인 광장을 한 블록만 벗어나면 여
느 포르투갈 거리와 마찬가지로 낡은 거리가 포르투를 구성
하고 있다. 낡았다는 것이 궁색하거나 비참해 보인다는 것은
결코 아니다, 궁색해 보이기는커녕 유럽에서 가장 여유롭고
낭만적인 도시풍경을 포르투에서 보았다.

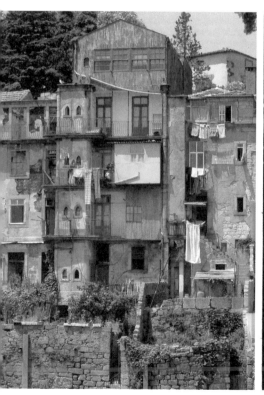
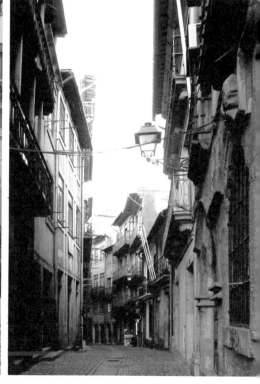

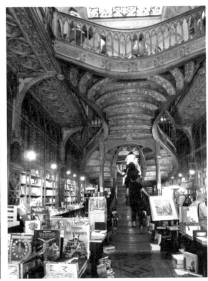

리베르다데 광장Praca da Liberdade 부근의 글레리구스 탑Torre
dos Clerigos에서 내려보는 도우루 강과 붉은 지붕의 도시는
시원한 바람과 함께 엽서에서 보던 그 장면이 눈앞에 펼쳐
진다.

건너편에 위치한 렐루 서점은 규모는 작지만 오래된 서가의
가득한 책들로 꽉 차 보인다. 더구나 영화 해리포터의 멋진
계단으로 유명하여 찾는 이들로 늘 북적인다.

아줄레주를 맘껏 감상할 수 있는 상벤투Sao Bento 기차역 앞
알메이다 가레트 광장Praca Almedia Garrett을 지나면 길은 플로
레스 거리Rua das Flores로 접어든다. 이 거리는 이름처럼 예쁜
카페와 중고서점이 많이 있는 곳이다.

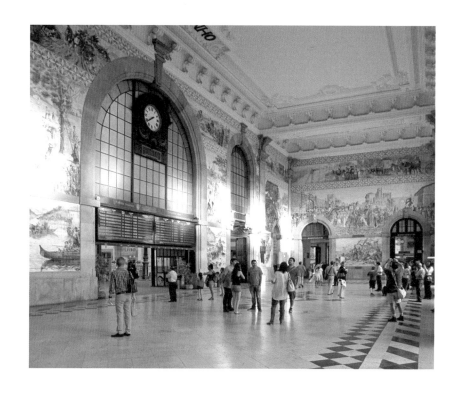

포르투의 거리들은 다른 유럽 도시들처럼 고풍스럽지는 않
지만 고졸하면서도 약간은 촌스럽고 수줍음 많은 포르투갈
사람들이 섞여 있기에 정감 넘치는 곳으로 기억된다. 산토
도밍고 광장에서 가장 낡은 거리인 폰데 타우리나 거리Rua
de Fonte Taurina를 거쳐 포르투의 가장 오래된 지역인 히베이
라Ribeira 지구로 간다.

히베리아 광장에 들어서면 도우루 강에서 불어오는 시원
한 바람이 느껴진다. 한때 포트 와인 수송선이었던 바르쿠

스 하벨루스Barcos Rabelos는 이제 유람선이 되어 도우루 강
을 예스럽게 한다. 히베이라 지구에는 시간의 흐름이 멈춰버
린 듯 낡았지만 컬러풀한 주택들이 좁은 테라스와 함께 강
변의 파노라마를 만들어낸다. 많은 사람들이 천천히 흐르는
강가에서 친구를 만나 식사하며 하루를 이야기하고 여울지
는 풍경을 즐긴다.

그리고 강 건너편은 **포트 와인**의 저장소로 유명한 빌라 노
바 드 가이아Vila Nova de Gaia다. 도우루 강을 가로지르는 동
루이스 1세 다리Ponte de Dom Luis I를 걸어서 건너면 빌라 노바
드 가이아에서 포트 와인을 시음해 볼 기회를 가질 수 있다.
케이블 카를 타면 포르투 시내와 가이아 지구를 조망해 볼
수 있다. 해지는 저녁에는 동 루이스 1세 다리를 건너며 강
에 취해볼 수 있는 기회를 가질 수 있다.

도우루 강 상류의 알토도루 지
역에서 재배된 적포도와 청포
도로 만든 와인이다.
다른 나라에서 '포트 와인'이
라는 이름을 함부로 쓰지 못하
도록 포르투갈산 포트 와인을
포르투 와인이라 부른다.

포르투 건축대학

Architecture Faculty University of Porto
Architect Alvaro Siza Vieira
Address Rua do Gôlgota 215, 4150 Porto Portugal
Completion 1994
Function university
Website www.fa.up.pt

알바로 시자의 작품 중 하나인 포르투 건축대학은 도우루 강을 등지고 있는 4개의 강의동과 긴 비정형 강의동, 그리고 그 사이에 있는 삼각형 형태의 중앙광장으로 이루어져 있다. 광장은 나무 한 그루가 비움을 채우고 있는데, 알바로 시자의 세하우베스 현대미술관의 중정과 같은 역할을 하는 공간이다. 이 광장은 강과 소통하는 주위 환경의 감성을 충분히 보여주는 곳에 들어서 있다.

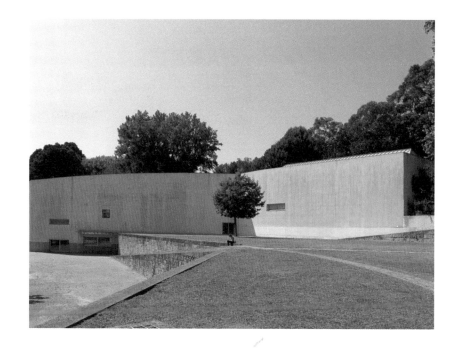

광장에 서면 강의동 사이로 강이 보인다. 이는 차도 쪽으로 긴 매스를 두어 시선을 안으로 모으고, 강 쪽으로 분리된 매스를 통해 시야를 넓혀주는 역할을 한다.

세 번째와 네 번째 강의동 사이의 넓은 간격은 반복되는 매스에 신선한 변화를 주는 동시에 강 쪽으로 탁 트인 시야를 확보한다. 계단과 경사로는 강의동이 기능이 다른 영역에 다양하게 접근할 수 있게 한다.

포르투 건축대학은 간단하면서도 주위의 맥락을 담고 있으며 건축가의 섬세한 배려가 묻어나는 학생을 위한 자연스러운 공간이었다.

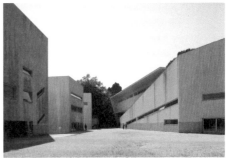

세하우베스 현대미술관

Serralves Museum of Contemporary Art

Architect Alvaro Siza Vieira

Address Rua D.João de Castro 210 / 4150-417 Porto Portugal

Completion 1997

Function Museum

Website www.serralves.pt

시내에서 살짝 떨어진 조용한 주택가에 널찍한 공원을 품은 하얀 건축물은 건축가 알바로 시자가 1997년에 지은 작품인 세하우베스 현대미술관이다.

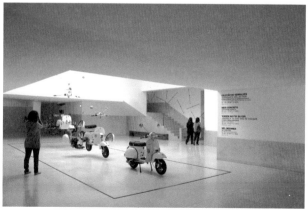

건축물이 들어설 주변 환경을 존중한 건축가는 기존의 질서 가운데 자연스런 건축을 했다. 들어가는 입구부터 건물의 선과 면이 어우러져 만들어내는 절제된 공간들은 건축가 특유의 백색 매스가 중정을 이루며 리듬을 갖는다.

깊숙한 동선의 흐름은 긴 벽을 따라 입구로 향하게 하고 마당 한가운데의 나무 한 그루는 배경인 하얀 건물을 더욱 옅게 한다. 미술관을 향해 걸어가는 동안에도, 레스토랑 테라스에 앉아 중정을 바라볼 때도, 미술관 안에서도 건물은 춤을 추듯 드라마틱한 모습이다.

전시를 하고 있는 여러 방들은 통로로 연결되어 있고 곳곳에서 들어오는 빛과 창으로 보이는 정원은 또 하나의 미술 작품이다. 한 여름의 강렬한 태양이 미술관 특유의 소박한 하얀 벽을 강하게 비춘다.

하얀 마당의 나무 한 그루가 이야기하는 그림.
건물과 빛, 그림자가 만들어내는 아주 멋진 추상화.
세하우베스이기에 볼 수 있는 조각작품을 담은 하늘.
공간을 보면서 생각하고 묻고 해석하고 감동하는 절제된 단순미를 느끼게 하는 곳이다.
알바로 시자 비에이라는 건물을 만들고 싶었던 것이 아니라, 그림자를 그려 넣고 하늘을 조각하고 싶었던 게 아닐까?

보다포네 사무실

Vodafone Office
Architect Barbosa &
Guimaraes Arquitectos
Address Avenida da
Boavista 2957 / 4050 Porto
Portugal
Completion 2009
Function Office

1984년, 영국에서 조그마하게 시작한 보다포네는 현재 세계 최고의 이동통신회사 중 하나로 전 세계를 통틀어 가장 활동적인 회사이다.

포르투칼의 바르보사 앤 기마랑이스 건축사무소는 2006년 설계공모에서 보다포네의 가치관과 철학에 충실하기 위해 "보다포네 라이프, 라이프 인 모션Vodafone Life, Life in Motion" 이라는 기업의 슬로건을 설계에 반영하여 역동적으로 디자인하였다.

보아비스타Boavista 거리에 있는 보다포네 사무실 건물은 지하3층 지상5층의 건물이다. 일반적인 사무실의 박스형태를 탈피하여 프리즘의 각진 입면으로 다이나믹한 이미지와 움직임을 불규칙하게 표현하였다.

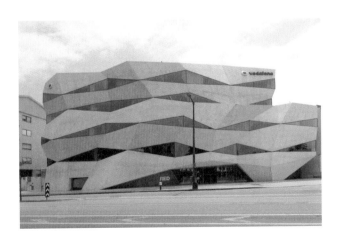

입면은 다양한 각도로 꺾여 깨진 달걀 껍질을 연상시킨다. 이 형태는 외부뿐 아니라, 내부에서도 다양한 틈으로 들어오는 빛과 함께 역동적인 느낌을 더하며 공간을 풍부하게 한다. 건물의 외피는 자유로운 형태를 만들기 위해 쉬우면서 구조적인 역할을 하는 콘크리트를 사용해 기하학적인 입면 디자인을 구체화시켰다.

실내공간의 벽과 천장을 모두 흰색으로 계획하여 절재미가 흐른다. 마치 빛이 하늘에서 나와 내부로 연결되어 흐르듯 천장 틈으로 새어나오도록 디자인한 빛은 실내의 레드 컬러와 함께 강한 인상을 만들어낸다. 특히 이곳은 출입문을 찾기가 매우 어렵게 되어 있어 이리저리 출입구를 찾다 갑자기 움직임을 인지하고 열리는 문을 만날 때면 아라비안나이트에서 주문을 외우면 열리는 문의 느낌이 든다.

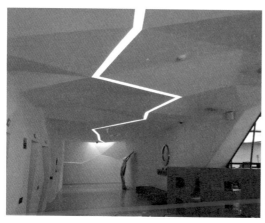
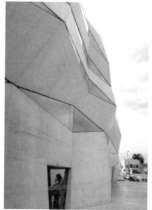

카사 다 뮤지카

Casa da Musica
Architect OMA — Rem Koolhaas
Address Avenida da Boavista 604 / 4149 Porto Portugal
Completion 2005
Function music theatre
Website www.casadamusica.pt

2001년 포르투가 "유럽문화수도"로 선정되었을 때, 포르투 정부와 유럽연합의 예산이 투입되어 지어지게 된 오페라 하우스인 이 건물은 포르투갈의 랜드마크로 네덜란드의 대표적인 건축가 렘 쿨하스의 작품이다.

이 건축물에는 하중을 지탱하는 콘크리트 몸체 안에 음향과 조명효과를 위해 양쪽 끝을 물결모양의 유리로 막아 놓은 1300석의 주 콘서트홀과 350석의 중강당 그리고 리허설룸, 녹음실, 휴게실, 레스토랑, 테라스와 기술보조 공간 등이 있다.

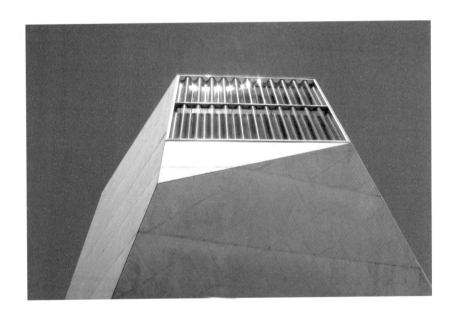

콘서트홀에는 소리가 밖으로 나가지 않고 공연장 내부에 정확히 전달되도록 하기 위해 구불구불한 유리벽을 세웠다. 이 유리벽을 통해 실내에 자연광이 가득 들어온다.

상자모양의 비대칭적인 지붕 선을 깎아내어 만든 야외 테라스는 블랙과 화이트 컬러의 대비로 디자인된 모던한 곳으로 파란 하늘과 함께 오래된 건물들의 시내를 구경하며 차 한 잔 할 수 있는 멋진 공간이다. 레스토랑은 다채로운 색채와 스테인리스 스틸을 이용한 실내디자인으로 외부에서 들어오면서 느꼈던 공간의 이미지와는 전혀 다른 느낌을 제공하고 있다.

은은한 자연광이 천천히 내려앉은 계단.

따뜻한 느낌을 갖게 하는 노출 콘크리트.

외관에서 짐작했겠지만 직각일 수 없는 벽.

건물 가운데 고집스럽게 차지한 콘서트홀로 조각조각 나버린 나머지 공간들.

석양이 불그스름하게 물들기 시작하면 스케이트보드를 들고 모이는 아이들이 점점 많아지고 거대한 콘크리트 벽도 따뜻한 누른빛으로 물들어 포르투의 오래된 붉은 지붕들과 잘 어울릴 것 같다.

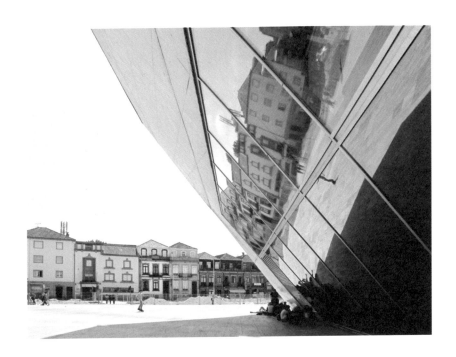

포르투 시청 광장

Porto City Hall Square

Architect Alvaro Siza Vieira, Eduardo Souto de Moura

Address Avenida dos Aliados 1 / 4000 Porto Portugal

Completion 2005

Function Plaza

이 프로젝트의 공간적 범위는 포르투 시청을 기점으로 좌우의 알리아두스Aliados 길 가운데 4개 블럭에 걸쳐 길게 조성된 광장이다.

광장이 조성된 길을 따라 길게 늘어선 5층 높이의 오래된 건물들과 가로수는 큰 광장임에도 불구하고 아늑하고 조용한 느낌을 준다.

이 광장은 1992년에 프리츠커 상을 수상한 알바로 시자와
2011년 프리츠커 상을 수상한 제자인 에두아르도 소투 드
모우라가 함께 작업한 것이다. 지역적 맥락 가운데 존재해
온 전통을 현재로 연결시키는 상징적 공간으로 전통을 추구
하면서 동시에 예기치 않은 다양한 활동이 일어나는 시대성
이 살아있는 작품이다.

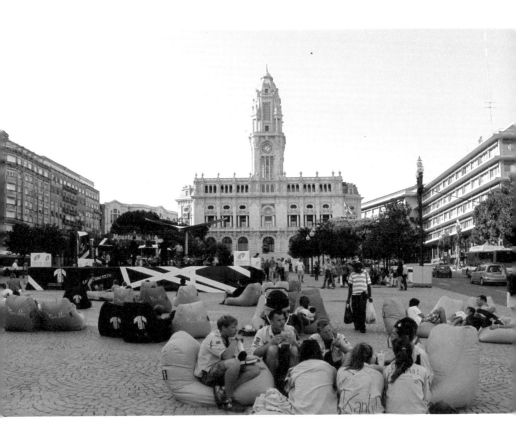

3개 영역으로 구분된 광장의 첫째 영역은 시청건물 전면에 길게 조성된 직사각형 형태의 수공간과 그 주변에 올리브 나무를 나란히 심어 놓은 정적인 공간이다.

가운데 메인 광장인 둘째 영역은 낮 동안에는 비워져 있어 광장의 크기를 실감하게 하고, 광장에 그림자가 드리워지기 시작하는 늦은 오후부터는 광장 가운데 작은 연주회가 열리는 노천카페가 문을 연다. 이곳은 시민들이 차와 여유로운 시간을 보내는 장소성이 부각되는 공간이다.

무대 밑 광장은 형형색색의 이동이 가능한 소파들이 여기저기 모습을 드러내며 시민들은 자유롭게 삼삼오오 앉아 오후 시간을 즐기기도 한다. 특히 광장 하단부분의 셋째 영역은 양옆으로 상설서점이 운영되고 있었으며 가운데 부분에서는 돔 형태의 작은 쉘터를 만들어 다양한 강연과 독서토론회가 행해지고 있었다.

이곳에 있는 많은 서점들과 쉘터에서 다양한 형태로 서로의 생각을 나누는 사람들을 통해 이 나라의 힘을 생각해본다.

리스보아 플라자

Plaza of Lisbo

Architect Balonas & Me-
nano Architects

Address Assuncao 33
4050 Porto, Portugal

Completion 2005

Function: Plaza

리스보아 플라자 프로젝트는 포르투에 위치한 바로나스 앤
메나노 건축 스튜디오에서 작업한 것으로, 쇠퇴하는 포르투
중심부지역을 개선하고 지역 사회와 생활의 공간을 창조하기
위한 노력의 일환으로 시작된 광장 재개발사업이다.

도시경관으로부터 확장된 도시의 맥락과 대지의 다양한 지
형을 건축의 재해석 과정을 통해 3개 층으로 된 도시 정원
을 조성하였다. 3개 층의 구조는 올리브 나무가 식재된 옥
상정원과 상가들이 위치한 중간층 그리고 통행광장이 있는
저층부로 구성되었다.

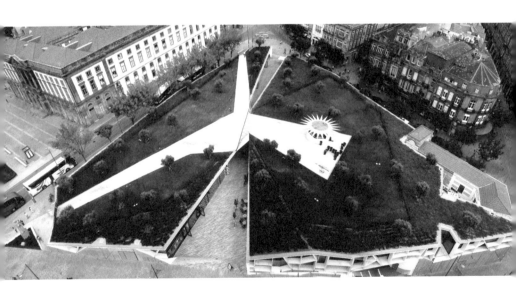

먼저, 도시 속 새로운 정원으로 디자인된 옥상정원은 도시의 관문으로써 올리브 나무의 상징적 의미를 재구성하였다. 그리고 기존 글레리구스 성당과 렐루 서점을 연결하는 중간층의 상점가와 기존 주차장으로 연결되는 통행광장은 지역 주민들의 커뮤니티를 위한 공공공간으로 구성되었다.

특히 글레리구스 성당의 종탑에서 내려다본 건물의 형태는 옥상의 녹색지붕 위에 디자인된 흰색부분의 공간과 대칭형으로 계획되었다. 건물의 오픈된 가운데 통로가 마주치는 부분에 채광을 받아들일 수 있도록 계획하여 공간을 더욱 활기차게 하며 주차장과 상가의 기하학적이며 흥미로운 외관은 많은 이야기의 리스보아 플라자를 그려내고 있었다.

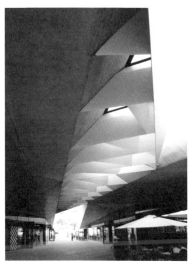
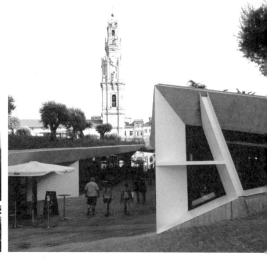

까이스 카페

Cais Cafe
Architect Cristina Guedes
+ Francisco Vieira de
Campos
Address Cais Estiva 4050-
243 Porto Portugal
Completion 2000
Function Restaurant

까이스 카페는 돌을 쌓아올린 방파제 위에 오래되어 빛바랜 낡은 주택을 배경으로 옛 도심을 가로지르는 도우루 강을 따라 자리 잡고 있다. 기다란 직사각형의 이 카페는 심플한 투명 유리 파빌리언과 나란히 서 있는 테라스로 강을 향해 2열로 구성되어 있어 활기찬 부두 주변의 환경에 자연스럽게 어울린다.

하얀 트래버틴의 플랫폼 위에 가볍게 앉은 카페의 남쪽 유리문을 열면 카페는 유리로 덮힌 대형 야외공간으로 변하게 된다. 단순하고 투명한 육면체 상자는 주방시설과 카페테리아 홀로 아주 간단하게 구성되어 있다.

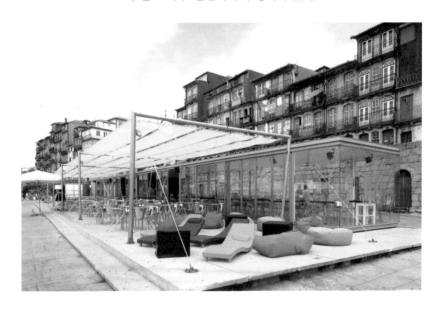

카페 앞의 테라스는 둥근 파이프로 만든 직사각형의 프레임 위에 지나가는 배의 돛을 연상시키는 5줄의 하얀 천을 덮어 놓았다. 이 천은 손님들에게 시원한 그늘을 제공할 뿐 아니라 바람에 흔들리는 리드미컬한 디자인 요소로 찾는 이들에게 즐거움을 준다.

특히, 히베이라 지역인 이곳은 포르투 관광의 백미로, 알록달록한 색깔의 주택들을 배경으로 아무렇게나 널려 있는 빨래들은 투명성이 강조된 단순미의 이 카페와 함께 묘한 분위기를 연출하고 있다. 동 루이스 1세 다리와 아름다운 강이 어우러진 풍경을 바라보며 여유로운 시간을 갖기에 충분한 장소를 확보하고 있는 이곳은 테라스 양쪽 끝에서 햇빛을 즐길 수 있도록 다채로운 색상 소파도 마련되어 있다.

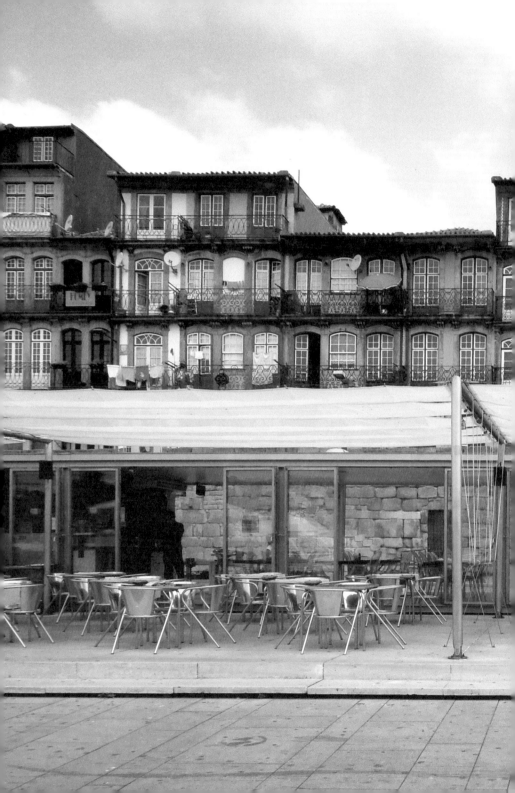

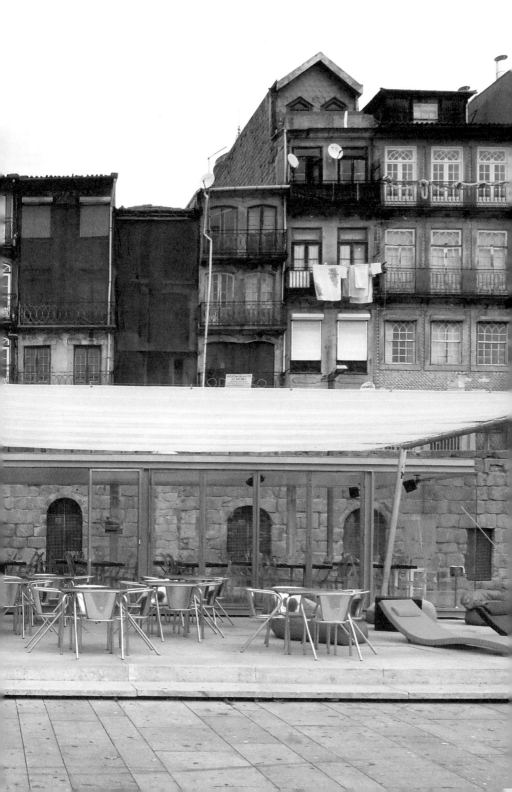

알메이다 가레트 도서관

Almeida Garrett Library
Architect José Manuel
Soares
Address Rua de Entre
Quintas 268 4050-239
Porto Portugal
Completion 2001
Function Library

알메이다 가레트 도서관은 포르투 출신의 작가 알메이다 가레트의 이름을 따서 명명한 도서관으로 수정궁Palacio Cristal의 정원과 엔트레 퀸타스Entre Quintas 거리 사이에 위치해 있다. 수정궁을 돌아 높은 돌담과 돌로 포장된 호젓한 좁은 골목 길을 천천히 걸어가면서 이 도서관을 기대하는 것도 좋은 시간일 수 있다.

많은 시민들이 찾아와 산책과 휴식을 즐기는 숲이 우거진 수정궁 정원의 한편에 세워진 이곳은 도서관과 전시관의 두 가지 기능 이외에 2백여 명을 수용하는 회의장을 가진 복합기능의 공공도서관이다. 지하 어린이 도서관에는 자연 채광과 통풍을 위해 기능형 선큰 테라스를 배치하였다.

그리고 도서관 전면에는 지하의 채광을 위해 1층 높이를 띄워 선큰 테라스와 연결되는 소나무 패널을 설치하여 강렬한 이베리아 반도의 태양으로부터 전시물을 보호할 수 있도록 했다. 특히 도서관 2층을 오픈시켜 시각적으로 전시공간을 확장할 뿐 아니라, 소나무 패널에 의해 절제된 자연광으로 아늑한 전시공간을 연출하고 있다.

지하 어린이 도서실과 연결된 사각형의 구별된 선큰 공간은 아이들에게 스토리텔링 공간이기도 하며 태양을 즐기며 담소를 나눌 수 있는 곳이다.

도서관 앞의 평화로운 공원은 이곳을 찾는 사람들에게 사색과 이웃과 소통의 경험을 가능하게 한다.

트린다데 지하철역

Trindade Station
Architect Eduardo Souto de Moura
Address Rua de Camões 4000 Porto, Portugal
Completion 2002
Function Transportation Facility

포르투의 모든 지하철 노선이 지나가는 중심 지하철역인 트린다데 역은 많은 공공공간 디자인에 참여하고 있는 에두아르도 소투 드 모우라의 작품이다. 그는 기본적인 노선계획뿐 아니라, 메트로 프로토타입까지 디자인하였다.

이 역사는 전면이 단순한 긴 형태의 2층 건물로, 정면에서 보면 4개의 둥근 기둥 뒤로 건물 앞에 있는 광장이 한눈에 보이도록 유리로 마감한 1층 매트로 승강장과 로비가 있다. 2층 부분의 정면은 흰색 바탕 위에 메트로 로고와 포르투 관련광고를 디자인하여 눈에 잘 띈다.

특히 포르투갈은 전통적으로 건축가들이 도시정책에 실질
적으로 참여하고 있다. 그는 전통을 추구하면서도 동시에 시
대성이 살아있는 작품을 계획하기 위한 방법의 하나로 미니
멀리즘의 표현 방식을 사용함으로써 현대적인 표현의 범위
를 확장시키기도 한다.

이 광장의 왼편 모서리에 연결된 계단에 올라서면 역사 옥상
에 만들어진 옥상정원이 시원스럽게 펼쳐져 있다. 아주 단순
하게 디자인된 이곳은 잔디밭이 전부이지만 사람들은 다양
한 행태로 이 공간을 이용하여 휴식을 취하고 있었다.

역 앞의 광장은 보드를 타거나 농구를 즐기는 젊은이들과 행
위예술을 하는 등 참여하거나 구경할 수 있는 살아있는 공
간이다. 이곳에서 주변을 둘러보는 시간은 우리에게 역사가
묻어있는 멋진 세월의 흔적을 만나게 한다.

왕비의 마을
오비두스

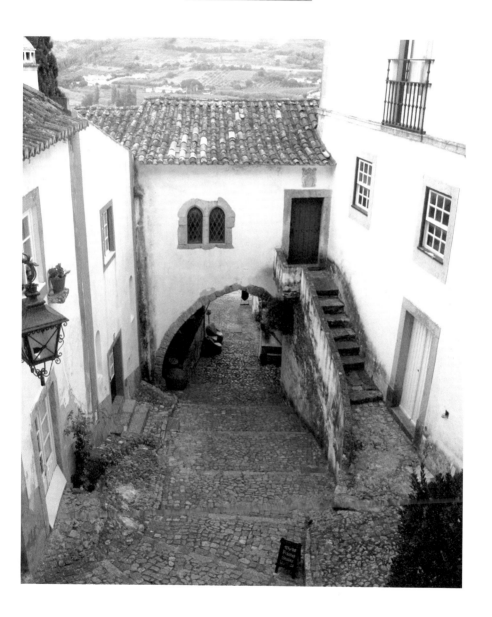

성벽 안 동화마을

왕비의 마을이라 불리는 오비두스Obidos는 단단한 성벽으로
둘러싸인 곳이라 더 신비스러운 느낌을 준다. 눈부신 햇살
과 함께 선명한 코발트블루와 노랑색 테두리를 두른 지중해
양식의 하얀 집들이 마치 동화책 속 그림으로 보았던 마을
에 온 것 같은 느낌을 준다.

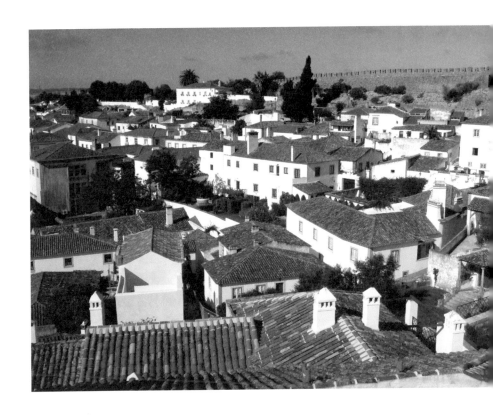

성벽을 따라 난 좁은 길을 걸으며 하얗게 칠해진 외벽과 소박한 아름다움이 있는 계단, 화분을 달거나 벽면에 나무가 마치 작품처럼 멋지게 자리잡고 있다. 그들만의 감성을 충분히 표현한 성 안의 그림 같은 이곳은 왕비가 첫눈에 반하기에 충분하다.

마을의 중심인 디레이타 거리Rua Direita에 형성된 기념품가게들과 파란 하늘과 잘 어우러진 건물 위에 쳐진 알록달록한 천들로 마을은 마치 축제가 늘 열리고 있는 듯하다. 특히 이 거리에는 진하고 달콤한 아주 작은 초콜릿 잔에 담긴 오비두스의 특산주인 진지냐Ginjinha를 맛볼 수도 있다.

거리를 따라 걷다보면 마을 한가운데를 조금 지나 소박한 아름다움의 산타마리아 성당Igreja de Santa Maria이 있는 광장에 다다른다. 이곳에는 죄인을 달아두었다는 펠로리뉴Pelourinho가 서 있다.

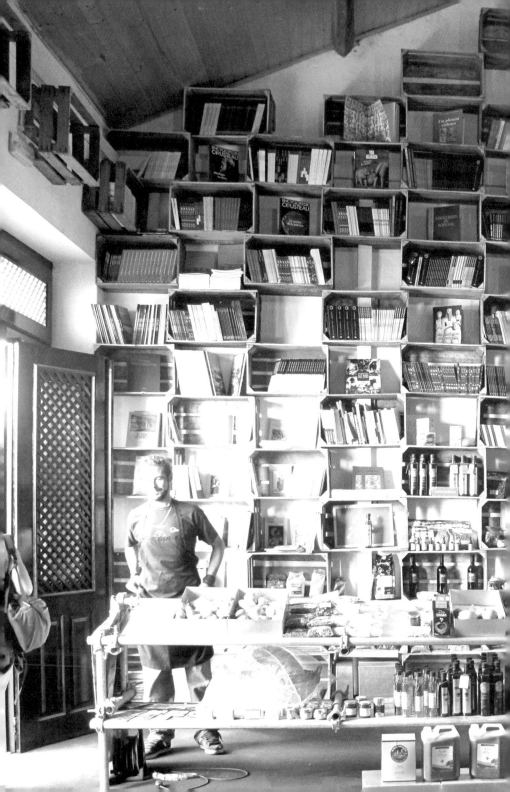

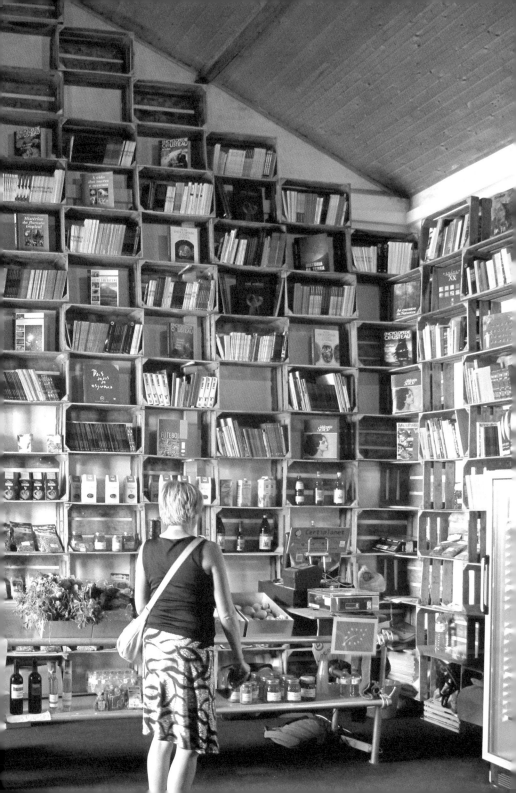

얼마 걷지 않아 흰색 외벽에 코발트블루의 마름모 무늬가 그려진 12월 1일 카페Cafe 1 de Dezembro를 만날 수 있다. 이곳은 현지인들이 많이 찾는 곳으로 차 한 잔을 마시며 오가는 사람들을 구경하기에 참 좋은 곳이다.

광장을 지나다 보면 세련된 카페는 아니지만 소박한 의자와 테이블이 있는 곳들을 발견할 수 있다. 오비두스의 밤은 아주 고요하고 밤하늘이 높다. 뜨거운 포르투갈의 햇살과 함께 그들 나름대로의 감성으로 꾸민 하얀 집들의 창과 문들이 너무나 평화롭고 아름답게 기억되는 곳이다.

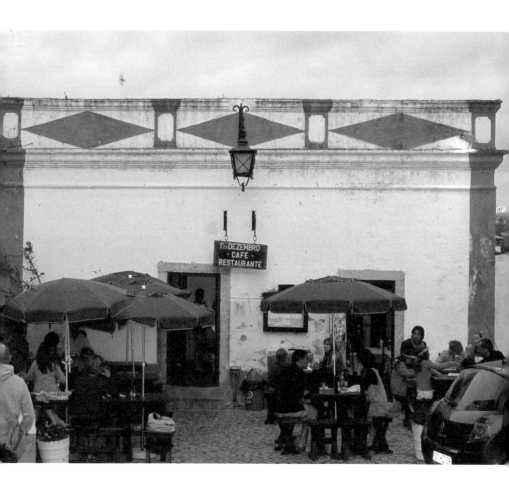

묻어둔 시간 위에 포개지는
리스본

땅이 끝나고 바다가 시작되는 리스본

세월의 흔적을 담은 낡은 건물들과 28번 노란색 트램으로
유명한 리스본은 에스트렐라Estrela, 바이루 알투Bairro-Alto, 치
아두chiado, 바이샤Baixa, 알파마Alfama 등의 지구로 나누어져
있는 도시다.

이곳에서는 늘 오래된 것에 마음이 간다. 이곳의 중심지인 로시우Rossio 광장에서 코메르시우Comercio 광장까지 이어진 아우구스타 거리Rua Augusta는 보행자 거리로 아코디언을 연주하는 사람, 판토마임을 하는 사람, 다양한 피부색을 가진 관광객들로 늘 정신없이 북적댄다.

여러 곳을 구경하다 보면 에펠 탑을 설계한 구스타브 에펠 Gustave Eiffel의 제자가 디자인했다는 산타후스타 엘레바도르 전망대를 만날 수 있다. 물론 전망대로 올라가기 위해서는 인내를 가지고 한참을 기다려야 하지만 이곳에 올라가면 리스본을 한눈에 내려다볼 수 있다.

이 광장을 구경하다가 알파마 지구의 골목길로 접어들면 어릴 적 동네골목에서 숨바꼭질하던 생각에 잠기기에 충분하다. 리스본에서 가장 서민적인 지역으로 여기저기 뜯어진 벽면과 언덕까지 꼬불꼬불 이어진 계단에는 많은 이야기가 서려 있는 듯하다. 마치 미로처럼 연결되어 있는 이 골목길에서는 자칫 길을 잃기 십상이라 각자 기준이 되는 높은 건물로 방향을 생각하며 걸어야 한다.

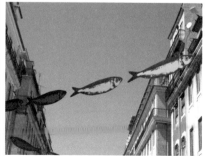

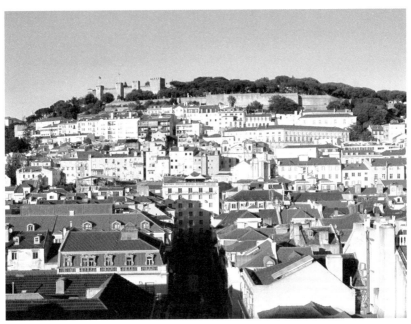

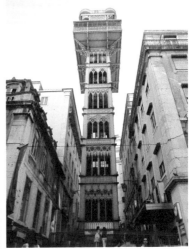

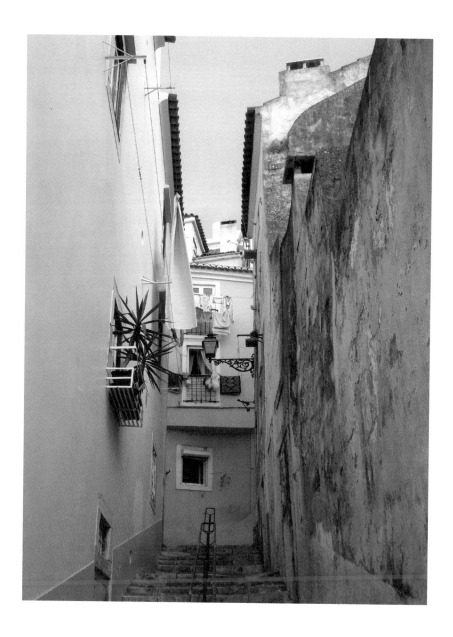

창가에 널어둔 빨래와 문 그리고 벽의 색이 아름다워 걷던 발걸음을 멈추게 하는 이 길에는 사람 사는 냄새가 구석구석 배어 있다. 어둠이 덮이면 진해진 파란 하늘과 노란 가로등 불빛에 구성진 목소리로 포르투갈 사람의 마음을 담은 그들만의 음악인 파두Fado가 골목길을 통해 아련히 퍼져 나온다.

알파마 지구에는 식사와 음료를 마시며 파두를 들을 수 있는 크지 않은 규모의 음식점들이 많다. 특히 이곳에서는 포르투갈 대표요리인 대구로 만든 바칼라우Bacalhau도 먹을 수 있다. 푸르른 정원에 풍발 후작의 동상이 서 있는 레베르다드 거리Avenida da Liberdade에는 고급 호텔과 은행, 사무실, 음식점들이 많다. 이곳은 다른 유명한 곳에 비해 그리 혼잡한 거리가 아니라 커피 흰 잔을 들고 걷기에 그만이다.

바이샤-치아두 지하철역

Baixa Chiado Metro Station

Architect Alvaro Siza Vieira

Address Rua do Crucifixo 76 1100-184 Lisbon Portugal

Completion 1998

Function Transportation Facility

Website www.metrolisboa.pt

리스본의 라르고 도 치아두Largo do Chiado와 크루시픽소Crucifixo 길이 만나는 곳에 위치해 있는 바이샤-치아두 역은 리스본 의 지하철 시스템에서 청색과 녹색 노선을 연결하는 가장 중 요한 환승역 가운데 하나이다.

건축가 알바로 시자가 디자인한 이 역사 내부는 아주 절제된 디자인으로 벽면부터 천장까지 광택이 나는 흰색 타일로 마 감되어 있어 에스컬레이터를 타고 지하로 내려가면 마치 흰 구름 속으로 들어가는 느낌을 받는다.

지하층으로 내려서면 긴 통로의 흰색 바탕 위에 다양한 색으 로 그림을 그리듯 조명의 색채에 변화를 주어 구간마다 다른 이미지를 연출하고 있다. 특히 흰색 벽 사이를 비추는 보랏빛 조명이 있는 구간은 몽환적인 이미지를 만들어내고 있다.

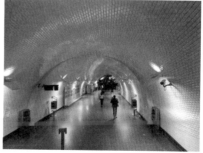

마르짐 바

Margem Bar
Architect João Pedro
Falcão de Campos, José
Ricardo Vaz
Address Bom Sucesso
1400 Lisbon Portugal
Completion 2006
Function Restaurant

테주 강을 따라 만들어진 산책로를 걷다 보면 유난히 파란 하늘 아래 흰색 칠을 한 I형 철강구조물과 유리로 되어있는 파빌리언을 만나게 된다. 이것이 바로 호세 히카르두 바즈와 주앙 페드로 팔카오 드 캄포스가 디자인한 마르짐 바이다. Margem은 포르투갈어로 "여유"를 의미하는 것으로, 이 바는 멋진 일몰 장면을 테주 강 여백의 야외 테라스에서 바라볼 수 있도록 계획된 장소에 위치해 있다.

전체가 하나로 된 흰색의 블록형태와 유리만으로 디자인된 이 파빌리언은 아주 간단하면서도 공간의 구조와 활용면에서는 지혜롭다. 더운 날에는 열린 공간이지만 겨울에는 효율적인 난방시스템을 가지고 있는 공간 구성은 홀과 야외 테라스에 각각 12개의 테이블이 놓여 있어 좁은 공간이지만 여유로움이 있다. 특히, 파빌리언 뒷부분에 바와 주방을 두어 개방되었을 때 완전한 열린 공간이 될 수 있도록 하였고 화

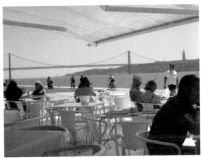

장실을 지하에 계획하여 주방시설 사이에 있는 좁은 계단을 내려가야 만날 수 있다.

이러한 공간계획을 통해 평면과 휴식, 개방과 폐쇄 사이에서 유희의 리듬이 번갈아가며 일어나게 하고 그 유희는 앞뒤의 긴 입면의 유리가 좌우로 미끄러지듯이 열리면서 공간의 볼륨을 확장시켜 파빌리언을 앞과 뒤가 완전히 열린 야외 카페로 바뀌게 된다. 이곳의 실내를 오픈했을 경우 테라스는 워터프론트의 이점을 활용하는 방법을 알고 계획한 디자이너의 의도를 알 수 있다. 아주 단순하지만 독특한 공간으로 계획된 이곳은 멋진 주변의 풍경과 함께 잊지 못할 공간에 대한 기억을 손님들에게 선사한다.

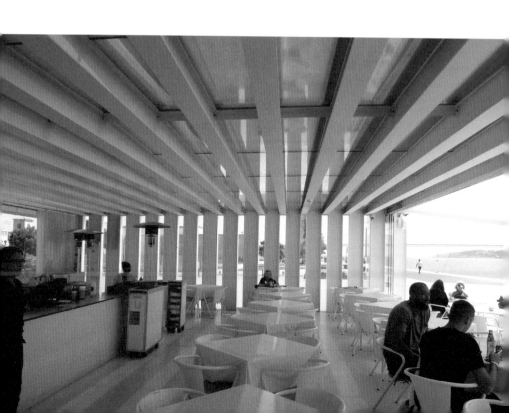

알티스 벨렘 호텔

Hotel Altis Belem

Architect Risco Architects, FSSMGN

Address Doca do Bom Sucesso Belem 1400-038 Lisbon Portugal

Completion 2009

Function Hotel

Website www.altishotels. com

리스본 해안가의 봄 수체쏘Bom Sucesso 부두와 민속예술박물관 사이에 위치한 알티스 벨렘 호텔은 요트 계류장 시설과 50개의 객실을 갖춘 5성급 호텔로 실내공간뿐만 아니라, 물과 연결된 인접한 열린 공간을 자랑하고 있다.

벨렘문화센터를 설계한 마뉴엘 살가도가 속해 있는 리스코 건축설계사무소가 디자인한 이 호텔은 3층의 간결한 형태로 벨렘지구와 테주 강 하구를 아우르는 멋진 조망을 제공

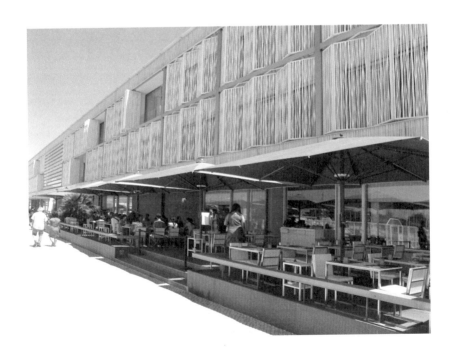

하기 위해 테주 강과 수직으로 놓여 있다. 부속시설의 건물은 인접건물과 방해되지 않게 직각으로 객실의 볼륨과 만나게 하였다.

아코디언이 연상되는 천연소재의 블라인드는 오픈했을 경우에는 전망을 즐길 수 있는 반면 닫으면 태양광선으로부터 직접적인 따가움을 비껴가게 하는 스크린 역할과 인접한 건물들의 방해를 받지 않고 충분한 휴식을 취하도록 돕는 것이 큰 특징이다.

블랙과 화이트로 꾸며진 2-3층의 객실 내부는 심플한 현대적인 실내디자인이며, 모든 객실에서 언제든지 아름다운 풍광을 바라볼 수 있는 발코니는 물과 어우러지는 요트 계류장과 테주 강 하류의 외부를 내부로 끌어들이는 중요한 디자인요소로 작용한다.

이 호텔은 확장된 야외 테라스, 카페, 레스토랑, 상점의 공간을 통해 대중에게 열린 지상층을 제공하고 있으며 강변 산책로를 향해 기능적으로 오픈되어 있다.

벨렘 문화센터

Centro Cultural de Belem
Architect Vittorio Gregotti,
Manuel Salgado
Address Praça do Império
1449-003 Lisbon Portugal
Completion 1993
Function Multi-Space Cen-
ter
Website www.ccb.pt

포르투갈에서 가장 규모가 큰 문화시설 건물인 벨렘 문화센터는 1993년 벨렘 지구의 테주 강과 제로니무스 수도원Mosteiro dos Jeronimos 사이에 지어졌다.

국제공모를 통해 선정된 이탈리아 건축가 비토리오 그레고티와 포르투갈 건축가 마뉴엘 살가도는 컨퍼런스 센터, 엔터테인먼트 센터와 전시 센터의 3개 공간으로 제안하였다.

14만 평방미터의 거대한 건축면적을 가진 건물을 남북으로 두 개의 좁은 골목을 만들어 공간을 분절한다. 골목길과 작은 안뜰에 서 있으면 마치 오래된 성 안에 들어온 것처럼 그 스케일감에 압도된다.

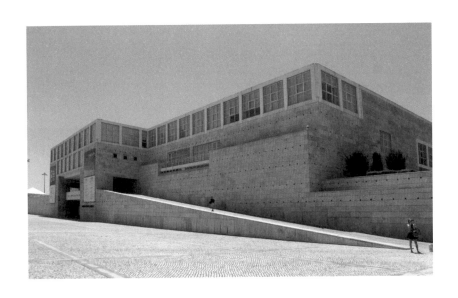

거친 화강석으로 지어진 거대한 벨렘 문화센터는 해안가, 제
국의 광장과 제로니무스 수도원 방향에서 진입할 수 있으며
전시 센터 건물을 들어서면 넓은 정방형의 중앙광장을 만나
게 된다. 이곳에서는 지면의 열기를 식혀주는 수증기 분수와
따가운 여름 햇살을 막아주는 동시에 공간에 생동감을 불러
일으키기에 충분한 빨강, 파랑, 노란 원색의 캔버스 차양막
이 방문객들에게 열린 마당을 거쳐 만나게 될 새로운 공간
에 대한 기대감을 가지게 한다.

전시관 입구에 폐병을 이용하여 만든 거대한 나무와 같은
예술작품 또한 거대한 건축물과 멋지게 어우러져 있다. 벨
렘 문화센터가 최근의 건축물과 확실하게 차별화한 부분은
문화센터가 직접 제시한 사용자 중심의 다양한 프로그램이
다. 이곳에서는 예술과 정치, 대중문화와 상업적 기능, 호텔
과 산책로 등 상호 이질적인 요소들이 서로 어우러져 자연스
럽게 하나가 되고 있다.

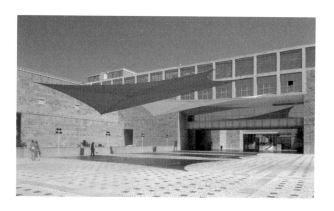

성 도미니크 교회

Igreja De São Domingos
Address Largo de São
Domingos, 1150 Lisboa,
Portugal
Completion 1994 복원

리스본의 로시우 지하철역에서 매우 가까운 로시우 광장 근처 라르고 드 상 도밍고Largo do Sao Domingos에 위치해 있는 성 도미니크 교회는 1241년에 봉헌되었으며, 한때 리스본에서 가장 큰 교회로 국가기념물로 분류되었다. 또한 1910년 현대 포르투갈 공화국이 세워지기 이전에는 전통적으로 포르투갈의 왕실 결혼식을 개최하기도 하였다.

그러나 1531년 지진에 이에 1755년 리스본을 강타한 지진으로 교회 대부분이 파괴되어 재건축이 신속하게 시작되었지만, 1807년까지 마무리되지 못한 교회의 아픈 역사를 남겼다. 1959년에는 다시 화재가 발생해서 교회 내부의 주요 시설, 가치 있는 그림과 동상들이 파괴되었으며, 그 후 1994년에 이르러 교회가 복원되어 대중에게 문을 여는 험한 질고의 시간을 거쳐 왔다.

여느 교회와 다름없는 건물 파사드를 보고 내부로 들어서면 엄청난 재난의 역사가 그대로 남아있어 실내는 감사와 은혜가 넘치는 공간으로 방문한 이들의 마음을 만진다. 소박한 교회 내부이지만 깨어지고 부서진 기둥과 제단 그리고 남아있는 아치 벽은 화재에 검게 그을린 모습이었고 복원한 천장과 벽은 붉은 콘크리트로 메우고 채워져 있었다.

클리어스토리로부터 쏟아져 들어오는 자연광이 화려한 장식이 없는 제단과 상처 입은 기둥으로 둘러싸인 공간에 가득하다. 중세교회를 방문할 때마다 늘 그랬듯이 맨 뒤 좌석에

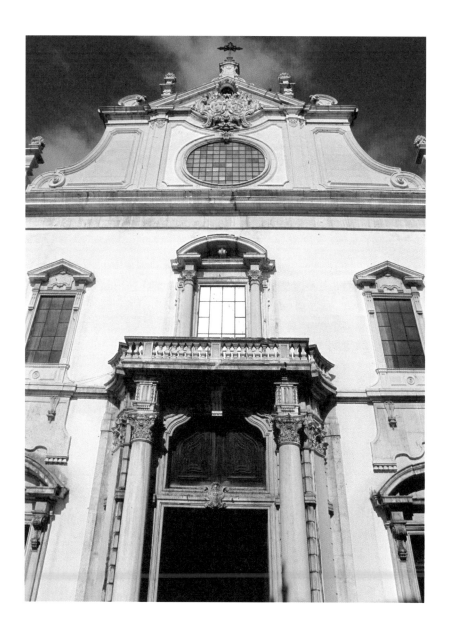

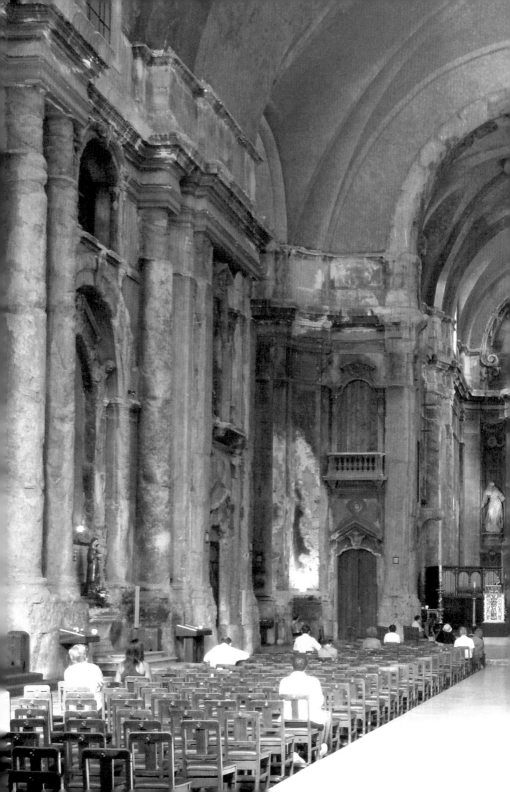

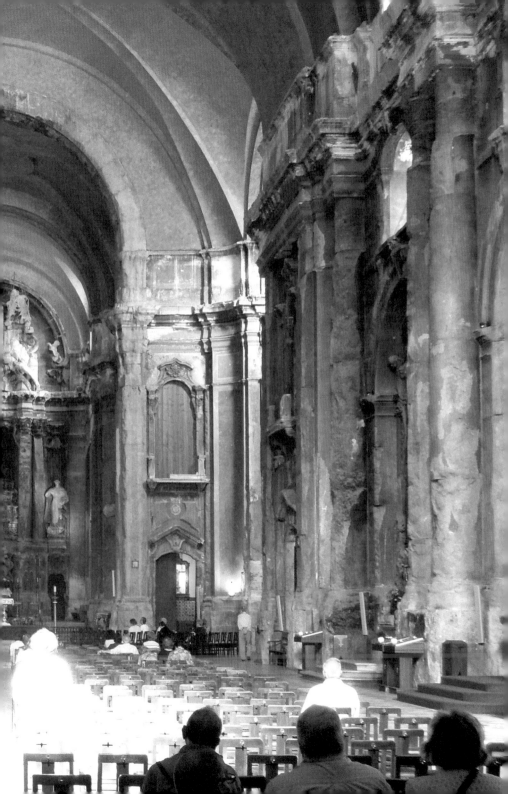

앉아 실내에 울려 퍼지는 그레고리 성가곡을 듣고 있으면 자신도 모르게 마음이 숙연해지고 스스로에 대해 잠시 생각할 수 있는 시간을 갖게 한다.

교회 앞 광장에 남루한 노숙자와 구걸하는 누추한 이들이 예수가 아닐까 하는 생각으로 들어간 교회는 진하게 느끼는 초의 향내와 조용하게 흐르는 귀에 익은 음악과 함께 아주 감동적이다. 이번 건축기행 동안 수많은 교회를 방문하였지만 이 교회에 들어서면서 받은 충격과 감동은 아직도 나의 가슴에 여전히 남아있다.

오리엔테 역

Gare do Oriente
Architect Santiago Ca-
latrava
Address Av. D. João II
1990 Lisbon Portugal
Completion 1998
Function Transportation
Facility

리스본 시내 동쪽에 있는 오리엔테 역은 1998년 세계엑스포가 열릴 시기에 맞춰 지어진 복합 교통시설의 역이다.

이 지역은 원래 기차역이 없는 리스본에서 가장 낙후되고 위험한 지역이었지만 엑스포를 맞아 오리엔테 역을 중심으로 첨단 상업지구와 공공기관 단지로 완전히 바뀌면서 리스본에서 가장 번화한 곳으로 탈바꿈하게 되었다.

스페인 건축가 산티아고 칼라트라바는 포르투갈이 낳은 세

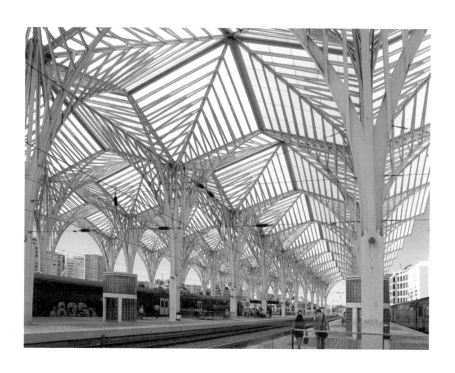

계적인 탐험가 바스코 다 가마Vasco da Gama의 서거 500주년
을 맞아 그의 탐험정신을 기리기 위해 흰색의 뱃머리를 컨셉
으로 리스본 중앙인 오리엔테 역을 디자인하였다.

건물 디자인에는 칼라트라바의 많은 디자인 주요 요소들이
표현되어 있다. 유리로 된 아치형 지붕 골격구조와 역의 다
양한 요소들을 연결하는 콘크리트의 심한 곡선 형태들, 건
물의 주출입구 너머 차양 같은 둥근 곡선, 그리고 플랫폼의
야자수를 연상시키는 뼈대형태가 그것이다. 플랫폼을 따라
길게 늘어선 야자수를 닮은 25m 높이 기둥들과 연속적인
구조는 석양이 내려 빛의 컬러가 바뀌면 환상적인 붉은 빛
으로 드라마를 연출한다.

이 역에는 기차역, 지하철역, 버스터미널, 지하 주차장, 쇼핑
센터와 지하 미술관 등이 복합적으로 위치하고 있다. 기차역
의 플랫폼은 유리와 강철이 균질한 질서와 형태로 인공 숲을
조성하여 여행객들에게 독특한 경험을 제공하고 있다.

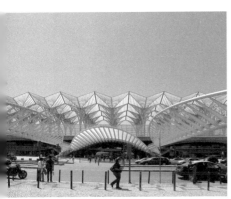
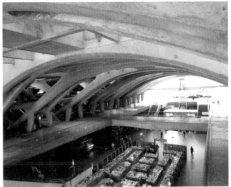

포르투갈 파빌리언

Pavilion Of Portugal
Architect Alvaro Siza Vieira
Address Alameda dos
Oceanos 1990 Lisbon,
Portugal
Completion 1998
Function Pavilion

엑스포 전시장들은 대부분 임시 가건물로 지어져 행사의 종료와 함께 철거되는 것이 일반적이지만 때로는 행사 후 도시에 활력을 제공할 수 있도록 개발하는 계획을 고려하기도 한다.

간이천막을 연상하게 하는 테주 강 하류의 수변공간에 위치한 알바로 시자의 포르투갈 파빌리언은 획기적인 형태와 공법을 구사한 파격적인 건축물로 화제가 되었다. 모더니즘의 간결함과 단순함의 미학을 잘 표현한 '건축 전시물'인 이

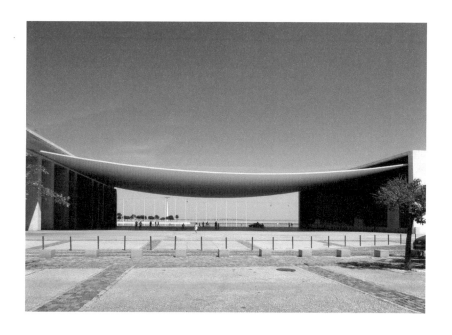

파빌리언은 양 끝에 회랑이 있는 박스형 건물이 서 있고 가운데가 열린 마당처럼 텅 비어 있는 공간 위에 캔버스 천을 두른 모습이다.

가로 58m와 세로 65m의 크기에 최소 높이가 10m에 달하는 완만한 곡선의 지붕판은 20cm 두께의 콘크리트 슬래브 속에 심겨 있는 스틸 케이블을 양쪽에 고정시키고 당기는 힘으로 공중에 매달려 있는 콘크리트 지붕이다. 마치 우리네 옛집의 아름다움으로 손꼽히는 처마의 완만한 곡선을 닮은 콘크리트 지붕을 통해 나란히 서 있는 국기계양대 사이로 멀리 테주 강을 가로지르는 바스코 다 가마 다리가 보이는 풍경은 보는 이의 마음을 압도하기에 충분하다.

특히, 평소에 생각하던 사고의 범위를 벗어나 있는 이 파빌리언은 우리의 일반적인 사고의 스케일을 넘어서는 건축물의 하나로 보는 이로 하여금 경이로움을 느끼게 한다.

지식의 파빌리언

Pavilion of Knowledge
Architect João Luís Car-
rilho da Graça
Address Alameda dos
Oceanos Lote 2.10.01
1990-223 Lisbon Por-
tugal
Completion 1998
Function Museum
Website www.pavcon-
hecimento

지식의 파빌리언은 1998년 리스본에서 개최되었던 엑스포 당시 건설되었다. 포르투갈 파빌리언과 같은 축 선상에 위치하고 있으며 커다란 흰색 콘크리트의 직사각형 수평 덩어리와 수직적 볼륨이 교차 결합한 형태로 구성되어 있다.

기다란 수평 블록은 부두와 넓은 보도 사이의 공공지역에 연속성을 허용하도록 사실상 수직적 볼륨에 매달려 있다. 파

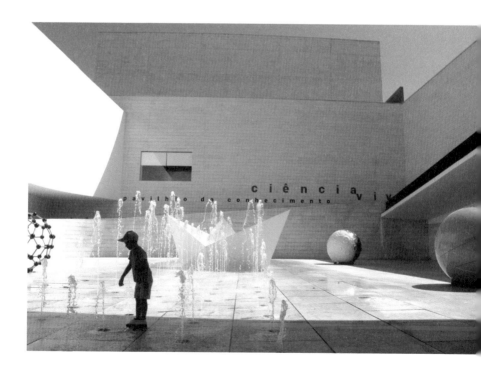

빌리언의 진입은 경사로를 통해 가운데 열린 중정을 돌아서 2층 입구로 진입하게 된다.

입구 중정은 정사각형 광장으로 배 모양의 조각과 원형의 지구과학 모형들이 중앙에 위치해 솟아오르는 분수와 어우러져 아이들에게 박물관으로 진입하기 전 또 다른 체험거리를 제공하고 있다.

건축가 주앙 루이스 카릴요 다 그라샤와 협력한 디자인회사 P-06 아뜰리에는 정보교환을 위한 미국 표준 코드정보를 부착한 가변형 벽을 설치하여 지식을 공유하는 생활과학 박물관의 컨셉을 은유적으로 표현하고 있다.

기호와 글자체의 코드정보의 대담한 그래픽을 사용하여 실내공간을 디자인함으로써, 공간을 연상풍경으로 변형하여 예술적 접촉 상태의 "표피"를 창조하였다. 전시공간은 직접 참가하여 체험하는 인터랙티브 뮤지엄을 지향하고 있으며 관람동선을 최대한 근접시켜 교육적인 효과를 꾀하고 있다.

바다에 물든
카스까이스와 신트라

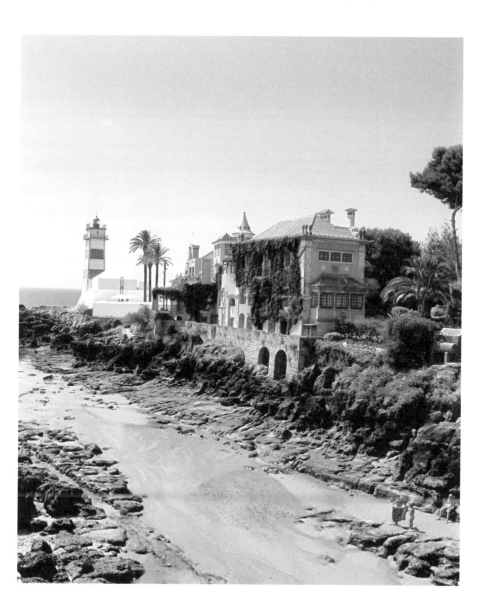

파울라 헤고 작품전시관

Casa das Historias e Desenhos Paula Rego

Architect Eduardo Souto de Moura

Address Av. da República 300 2750-475 Cascais Portugal

Completion 2009

Function Museum

Website www.casadashis-toriaspaularego.com

파울라 헤고 작품전시관은 건축가 에두아르도 소투 드 모우라가 예술가 파올라 헤고의 그래픽 작품과 1988년 세상을 떠난 예술가이자 예술비평가인 그녀의 남편 빅터 윌링 Victor Willing의 작품을 위해 디자인하였다. 이 전시관은 역사의 전통성과 모던 건축의 계승 그리고 재해석을 통해 만들어진 작품이다.

이 작품으로 2011년 에두아르도 소투 드 모우라는 포르투갈인으로서는 두 번째 프리츠커 건축상 수상자가 되었다. 당시 프리츠커 심사위원들은 그의 작업을 "현대적 언어가 지닌 표

현적 잠재성과 그 지역적 특성과 상황에 적응하는 능력을 설득력 있게 증명하는 우리 시대의 산물"이라고 평가하였다.

리스본 근교의 카스까이스Cascais에 위치한 이 전시관은 지역의 역사적 특징을 현대적으로 해석한 두 개의 붉은색 피라미드 모양 타워 덕분에 사람들이 이곳을 쉽게 인식할 수 있다.

독특한 형태의 출입문을 들어서면 오래전부터 존재해 온 땅과 나무들이 두 개의 피라미드와 네 개의 다양한 크기와 높이를 가진 건물들로 구성된 미술관과 함께 조화를 이루는 기본적인 구성요소로 계획된 것을 느끼게 된다.

이 건물은 전시공간으로 사용되는 중앙의 홀과 서로 연결된 외곽의 작은 방들로 구성되어 있다. 실내는 흰색으로 마감된 벽과 천장 그리고 카스까이스에서 생산되는 검푸른색 대리석으로 포장된 바닥이 현대적인 느낌을 더욱 부각시키고 있다.

1층의 주 전시공간으로 이동하다보면 공간과 공간 사이에 독
특하게 만들어진 갇힌 야외공간을 볼 수 있는데, 이곳의 절
제된 자연적 요소는 창의 버티컬을 통해 마치 액자에 그려진
작품처럼 전달된다. 특히 지하층으로 내려가는 계단에 서면
전면부에 밖을 볼 수 있도록 계획된 벽면을 통해 자연을 실
내공간으로 끌어들여 작가가 방문자들에게 전달하고자 했
던 소박한 즐거움을 알 수 있다.

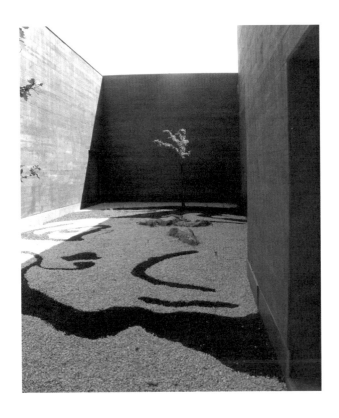

포우사다 카스까이스 시다델라 히스토릭 호텔

Pousada Cascais Cidad-
ela Historic Hote

Architect Gonçalo Byrne
and David Sinclair

Address Cidadela de
Cascais, Avenida D. Car-
los I, Cascais, Portugal

Completion 2012

Function Hotel

Website www.pousada-
sofportugal.com/pousada/
cascais.html

포르투갈 리스본에서 64~80킬로미터 떨어진 아름다운 해안 마을인 카스까이스에 있는 포우사다 드 카스까이스는 국가기념물로 분류되어 있는 16세기 요새인 성 안에 위치해 있는 호텔이다.

포르투갈 왕실의 여름 별장이었던 이곳은 최근에 건축가 곤샬로 바이른과 데이비드 싱클레어에 의해 현대 건축과 역사적 유산 사이의 균형을 구체화한 아주 특별한 호텔로 복원되

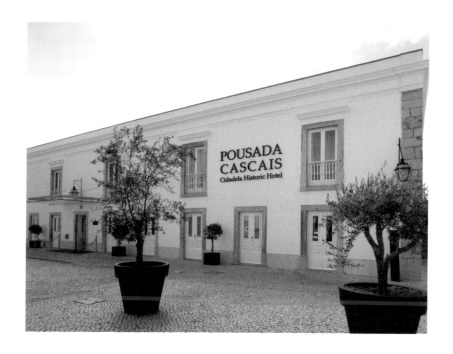

었다. 이들은 오래된 요새의 가치와 아름다운 자연을 보존하
고 존중하는 공간을 이상적인 형태로 보여주고 있다.

126개의 객실이 있는 이 호텔은 대부분의 객실에서 푸른 바
다와 요트가 있는 아름다운 항구 전체를 조망할 수 있도록
디자인되었다. 특별히 바다공기를 더 가까이서 느낄 수 있도
록 큰 유리창의 발코니를 계획한 것도 매우 인상적이다.

코르텐 강철 격자의 새 건물은 이어진 흰 건물과 어울려 가벼
움과 투명성이 느껴진다. 미니멀하게 조성된 거대한 내부 안뜰
은 약간 경사진 3층의 흰색 외벽의 건물로 둘러싸여 있다.

특히, 호텔 로비의 널찍한 카페테리아는 편안한 소파로 간결
하게 디자인되었고 내부는 천창이 있어 밝다. 흰색 벽과 천
창을 향해 무리를 지어 날아가는 600마리의 제비라는 기발
한 작품은 눈을 의심할 정도로 사실적으로 표현되어 내부
를 압도하고 있다.

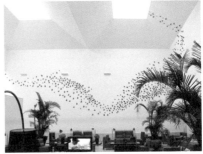

산타마르타 등대박물관

Santa Marta Lighthouse and Museum

Architect Aires Mateus Architects

Address Ponta de Santa Marta 1, /2750 Cascais Portugal

Completion 2007

Function Museum

Website www.cm-cascais. pt/equipamento

2007년 소규모로 새롭게 개관한 산타마르타 등대박물관은 포우사다 카스까이스 시다델라 히스토릭 호텔과 카스트로 가미랑이스 박물관Museo de Castro Guimaraes, 헨리섬머 주택Henry Summer House으로 이어지는 문화관광지구의 한 축으로, 리스본 근교 카스까이스의 매력적인 마을인 산타마르타의 항구에 위치해 있다.

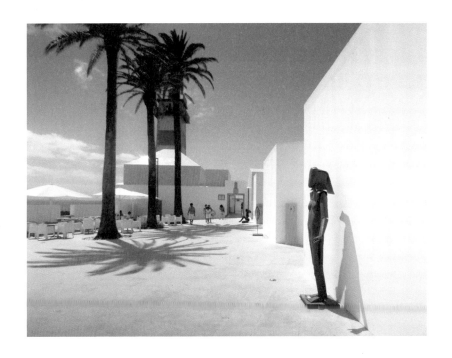

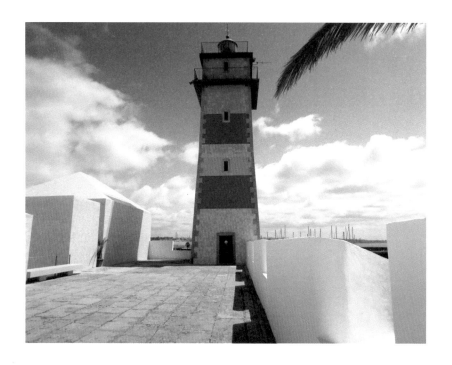

이 박물관은 이곳의 항구와 등대를 문화와 휴식의 복합적인
시설로 전환, 발전시키기 위해 아이레스 매튜스 건축사무소
에 디자인을 한 것이다.

등대박물관과 전시장 및 작업장의 2개 영역으로 나누어져
있는 이 공간의 입구를 들어서면 해안가를 따라 긴 광장이
형성되어 있다. 광장 좌측에는 3그루의 야자수가 등대처럼
높이 서 있어 관람객을 위한 야외 휴게시설에 그늘을 제공
하고 있다.

우측에는 등대지기들의 작업공간 및 전시공간이 4개 박스형

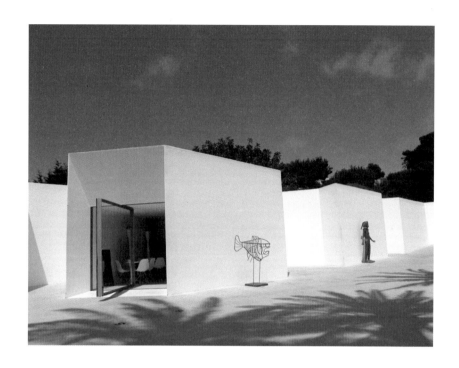

태의 건물로 이어져 있다. 이 공간과 앞 광장의 휴게시설은
주위를 감싸는 파란 하늘과 푸른 바다로 더욱 눈부신 백색
공간을 우리에게 제공한다.

광장 끝부분의 게이트를 들어서면 좌우로 배치되어 있는 박
물관을 관람할 수 있도록 되어 있으며 이곳을 나와 등대로
올라가는 계단을 따라가면 바다를 조망할 수 있는 플랫폼과
약 18m 높이의 등대가 서 있다. 이곳에서는 포루투갈의 눈
부시게 파란 하늘과 그 태양빛으로 빛나는 바다의 아름다운
풍광이 보는 이의 가슴을 확 트이게 한다.

신트라 자연사박물관

Sintra's Natural History Museum

Architect Sousa Santos Arquitectos

Address Calçado do Rio do Porto Sintra Portugal

Completion 2009

Function Museum

신트라 자연사박물관은 신트라 성Palacio Nacional de Sintra에서 좁은 골목길을 따라 내려오다 보면 만나게 되는 아주 규모 가 작은 박물관으로, 신트라 성 아랫마을의 오래된 건물을 2009년에 개조하여 개관하였다.

말끔히 단장한 단층건물은 입구가 너무 작아 골목길을 걷다 보면 자칫 지나치기 쉽다.

1층의 전시공간은 직접 체험할 수 있는 공간과 이야기가 있는 공간으로 구성되어 있으며 지하층은 기존의 전시방식과 전혀 다른 상설 전시관으로 되어 있다. 이 공간은 관찰자가 전시물을 다른 관점에서 읽을 수 있도록 접근을 유도하고 있다.

전시물을 시간 간격을 통해 볼 수 있도록 연대별로 전시함으로써 관람객들의 횡적 관람이 이루어질 수 있는 비선형 접근 방식의 독특한 동적 구조를 가지고 있다. 자연의 은유처럼 모든 전시들을 과학적 환상을 나타내는 빛과 유기적 형태의 수평 평면 전시 시스템으로 구성하여 보여준다.

작고 조용한 비밀의 마을
라구스

긴 시간을 돌아 만난 라구스

아뽈로냐 역Apolonia Station을 시작으로 오리엔테 역을 거쳐 투네스 역Tunes까지 와서야 라구스Lagos행 근교열차를 탔다. 창밖을 통해 볼 수 있는 아름다운 풍경은 여행을 하면서 우연히 건지는 덤으로 받는 선물과 같았다.

리스본을 떠나 4시간이 넘어 도착한 포르투갈 최남단에 위치한 라구스는 대서양 카디즈해Gulf of Cadiz에 면해 있는 흰색 집들과 골목길 그리고 푸른 하늘이 아름다운 조그만 휴양도시다.

역에서 내려 라구스의 중심지로 가려면 부산의 영도다리처
럼 요트를 위해 올렸다 내렸다 하는 귀여운 다리를 건너게
된다. 라구스 마을은 좁은 골목길들이 서로 엮여 있어 자칫
길을 잃어버리기 쉽지만 다양한 구경거리와 가게들이 모여
있는 구역은 크지 않기 때문에 기분 좋게 걷다 보면 원하는
장소를 만나게 된다.

이런 골목길을 구경하다 만나게 되는 조그만 라구스 중앙광
장에는 팬터마임 같은 행위예술 하는 사람, 커다란 비눗방
울을 만들어 아이들을 즐겁게 하는 사람, 아코디언으로 귀
에 익은 음악을 연주하는 사람들을 만날 수 있다.

"시간이 멈춘 도시,
그곳에서 내 기억도 멈추었다."

저녁이 깊어 가면 동네 주민들과 여행객들이 어울려 한바탕
춤 놀이가 벌어진다. 마침 아르테 도스Arte Doce라는 축제기
간이라 그런지 동네는 밤까지 들뜬 분위기였다.
다음날 찾은 바닷가 해변은 푸른 잉크를 뿌린 바닷물과 절벽
사이의 조그만 모래해변으로 그렇게 아름다울 수가 없었다.
한국의 해변과는 전혀 다른 모습의 절벽 사이 해변은 아무런
준비 없이, 예의 없이 방문한 자신을 부끄럽게 만들었다.

연인들은 조그만 모래해변에서 마치 개인용 해변을 가지고
있는 듯 자리를 잡고 비밀스런 시간을 즐기고 있었다. 적어도
이곳에서는 바라보기보다 그 속에 있어야 했다.

여름철이 가장 성수기인 이곳은 늘 휴가를 즐기는 사람들이
많아 이곳에서 다른 곳으로 이동할 계획이 있다면 도착하자
마자 버스정류장에 가서 예매를 하는 것이 좋다.

유난히 반짝거리는 돌바닥이 패턴을 만드는 골목길.

흰색 집들이 파란 하늘과 너무 잘 어울리는 마을.

아이들이 뛰노는 소리가 들려오는 새삼스러운 골목길.

건물의 한 벽면에 그려진 멋진 벽화작품.

시크릿 비치.

시간이 멈춘 도시같이 내 기억 속에 정지해 있는 라구스.

라구스 시청

Lagos City Hall(Pacos do
Concelho Sec. XXI)

Address Praca do Mu-
nicilpio 8600-293 Lagos
Portugal

Completion 2009

Function Office

역사적으로 포르투갈 남부 알가브Algarve 지방의 수도였고 항해왕 엔리케 왕자Henrique o Navegador의 항로개척을 위한 전초기지였던 해변마을 라구스는 포르투갈의 문화와 역사 그리고 살아있는 거리들이 매력적인 작은 도시이다.

도보관광이 가능한 이곳은 눈부시게 파란 하늘 아래 펼쳐져 있는 항구에 정박 중인 작은 배, 위대한 자연의 아름다움을 고스란히 간직한 해변, 그리고 이야기가 있는 작은 골목길들, 항상 축제가 열리는 듯 재밋거리로 가득한 광장들이 아름답게 라구스 마을을 그리고 있다.

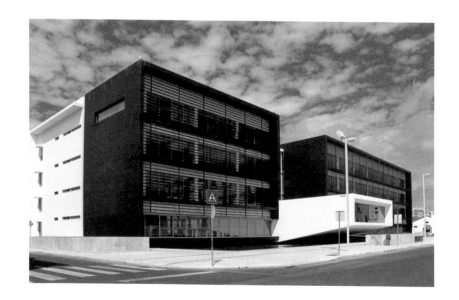

오래된 세월의 흔적이 있는 마을의 좁은 길을 걷다보면 간결한 덩어리의 독특한 건물을 만나게 되는데, 이 건물은 공장과 창고지역이었던 시내 북쪽에 2009년 9월에 개관한 라구스 시청이다.

정면을 흰색 도장으로 마감하여 전혀 권위적이지 않고 친근감을 주는 이곳은 지나가는 이들의 발걸음을 멈추게 하기에 충분하다. 지하2층 지상4층인 이 건물은 가운데 튀어나온 강당볼륨을 중심으로 대칭을 이루고 있다.

현대적인 외관과 기능의 효율적인 이미지를 전달하는 직선적이며 간결한 외관과 후면은 양쪽 건물의 외피를 코르텐 스틸로 씌워 마을의 역사성을 의미하고 있다.

창문부분은 수평 가로대를 두어 투명성을 확보하였으며 특히, 가운데 부분은 수공간 위로 강당부분의 흰색 볼륨이 튀어나와 코르텐 스틸의 붉은 외관과 깔끔하게 조화가 된다.

2

침묵하는

안달루시아

기원전 8세기 무렵 페니키아인이 이주해 와서 대서양 연안에 도시들을 건설하고 원주민인 이베리아인과 공존하는 스페인 남쪽 끝에 위치한 안달루시아Andalucia 지방은 남서쪽으로 흐르는 과달키비르 강Rio Guadalquivir을 끼고 펼쳐져 있다.

8세기부터는 아프리카 무어인이 이곳을 정복함으로써 800여 년 동안 이슬람 문화가 번성하여 세비야, 꼬르도바, 그라나다 등에 많은 문화 유적을 남겼다.

1492년 국토회복운동이라 불리는 레콩키스타Reconquista로 그라나다가 함락되면서 스페인을 지배했던 이슬람 왕조는 완전히 몰락하였다. 그러나 600여 년의 세월이 지났어도 도시 곳곳에는 이슬람의 문화를 여전히 찾아볼 수 있다.

이슬람 문화와 이곳에 정착한 집시들이 만든 플라멩고와 이 지역의 전통으로 이어져온 투우, 좁은 골목과 흰 벽의 꽃들이 아름다운 유대인 거리.

기독교도에 쫓긴 이슬람교도들이 숨어들어 생활한 백색마을.

기둥의 공간인 메스키다Mezquita.

가슴으로 보는 예술과 열정의 안달루시아 지방은 스페인 문화와 예술의 진수가 흘러넘치는 장소다.

하늘 산책로를 거닐며 가슴 뛰던
세비야

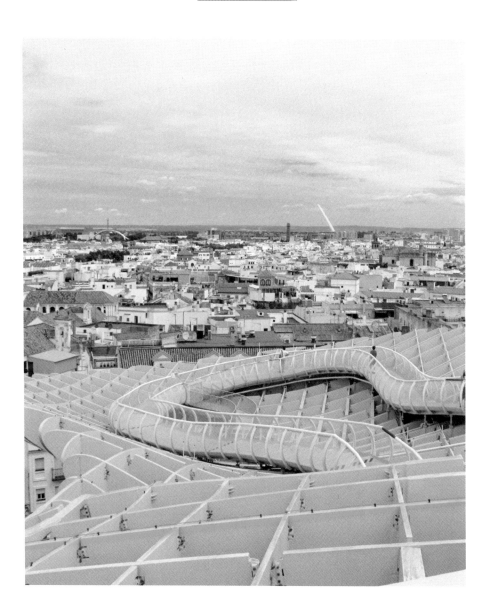

메트로폴 파라솔

Metropol Parasol
Architect J. Mayer H. Architekten
Address Plaza de La Encarnacion 1, 42000 Seville Spain
Completion 2011
Function Plaza

스페인 세비아의 엔카르나시온Encarnacion 광장을 점차 쇠퇴해가는 지역의 주민들과 관광객들을 위한 매력적인 장소로 만들고, 버려진 광장을 활성화하기 위해 재개발에 들어가면서 독일 건축가 위르겐 마이어 헤르만에게 광장을 채울 건축물을 의뢰하였다.

건축가는 지역의 역할을 명확하게 이해하고 정체성 있는 장소로 부각시키기 위해 세비야가 중세도시이며 직물, 도자기, 철강공업이 발달한 도시에 주목하여 직물공업에 착안한 벌집 모양과 직물 구조의 씨줄과 날줄로 된 구조물을 계획하였다.

메트로폴 파라솔이라 불리는 이 구조물은 세계 최고 크기의 목조 건축물이지만 나무 재질의 느낌이 전혀 나지 않고

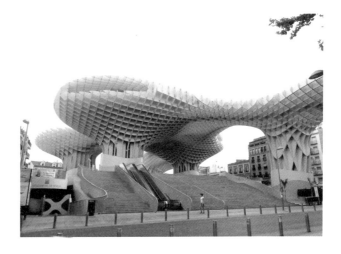

안달루시아 지방의 뜨거운 태양에 잘 견디도록 특수물질로
코팅이 되어 있다. 특히 대로를 걸쳐 연결된 구조물이라 채
광을 위해 구멍을 뚫어놓아 이 도시의 정체성인 직물구조
를 연상시킬 뿐 아니라, 버섯과 와플처럼 생겨 여러 가지 별
명을 가지고 있다.

엘리베이터를 이용하여 메트로폴 파라솔 상단에 도착하면
부드러운 곡선의 파노라마 테라스가 있는 옥상에서 오래
된 도시, 다양한 모양의 성당들, 멀리 보이는 강과 알라미
요 다리, 파란 하늘과 구름 등 아름다운 도시 전경을 바라
볼 수 있다.

실내에는 파머스마켓, 레스토랑, 멀티 바 등 편의시설이 갖
추어져 있어서 파라솔에서 쉬다가 음료수나 음식을 먹을 수

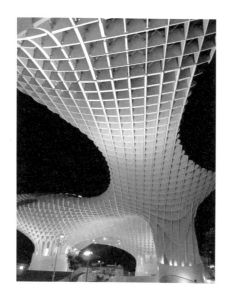

있으며, 지하1층에는 기념품가게와 메
트로폴 파라솔의 모형이 전시되어 있
다. 특히 세비야 고대 유적지를 발굴
하여 발 아래와 가까이서 관람할 수
있는 박물관이 인상적이다.

오스트리아 그라츠에 있는 쿤스트하
우스Kunsthaus처럼 중세도시인 세비야
와 어울리지 않는 이 구조물이 지역
주민들의 관심과 자랑, 그리고 많은
관광객들의 방문으로 장소성이 강한
도시의 새로운 랜드마크로 자리매김
하고 있다.

알라미요 다리

Alamillo Bridge

Architect Santiago Ca-
latrava

Address Ronda de Cir-
cunvalation SE-30, Seville
Spain

Completion 1992

Function Bridge

산티아고 칼라트라바의 작품으로 1992년 세비야 엑스포를 기
해 건설된 알라미요 다리는 총 길이가 250m이며 최대 전장은
200m로 142m의 주탑이 58도 경사로 기울어진 사장교이다.

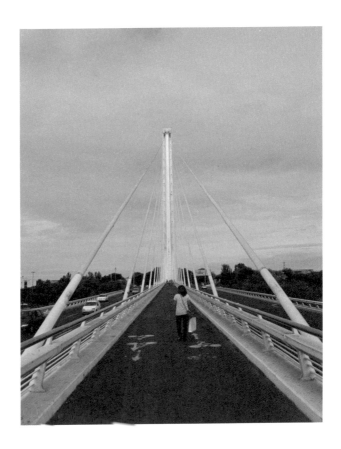

이 다리는 과달키비르 강 옆 메안드로 드 산 헤로니모Meandro de San Jerenimo 강에 세워진 자동차 및 보행자 다리이며 보행자들은 다리의 등판 위를 걸어서 건너고 자동차들은 조금 아래쪽에서 건넌다.

구조는 다리의 뒷 버팀을 사용하는 대신, 콘크리트와 주탑의 무게를 교량 상판의 균형에 맞추고, 13쌍의 케이블은 주탑 및 상판 사이의 무게 중심을 잡고 있다. 비스듬하게 서 있는 주탑과 경간 사이를 연결하는 하프 같은 느낌을 주는 강철 케이블의 조화로움이 세계에서 제일 아름다운 다리 가운데 하나로 선정된 이유가 아닐까?

멀리서 바라보면 현악기의 장중하고 화려한 울림이 들리는 듯하다.

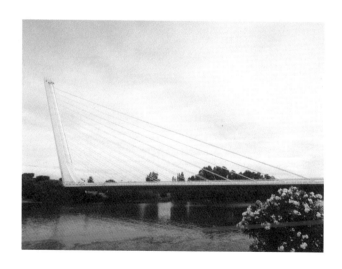

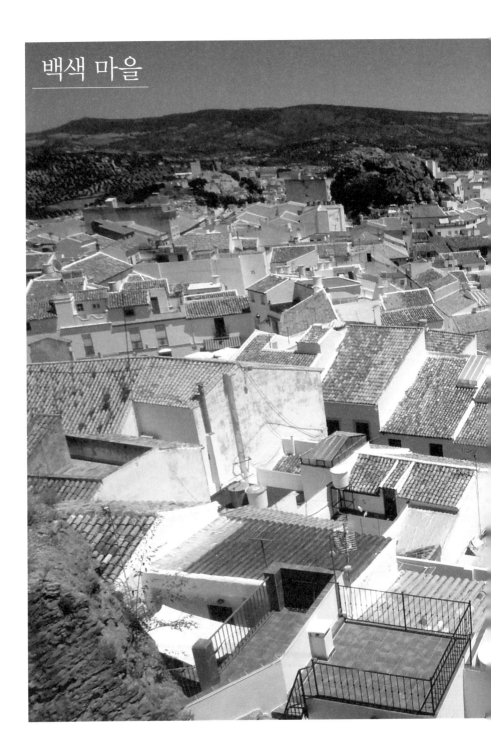

백색 마을

아르코스 데 라 프론테라

올베라

세테닐

하얀 골목길의 흔적들

백색 마을Pueblo Blanco의 첫 도시인 아르코스 데 라 프론테라
Arcos de la Frontera는 산꼭대기 성 아래로 온통 하얀 집들이 모
여 있는 어릴 적 동화책 속에서나 본 듯한 마을이다.

차 한 대가 겨우 지나갈 수 있는 좁은 길을 따라 끝가지 올
라가면 파라도르 호텔Prador Hotel 옆에 있는 전망대에서 멋진
백색마을이 펼쳐져 있는 풍경을 볼 수 있다.

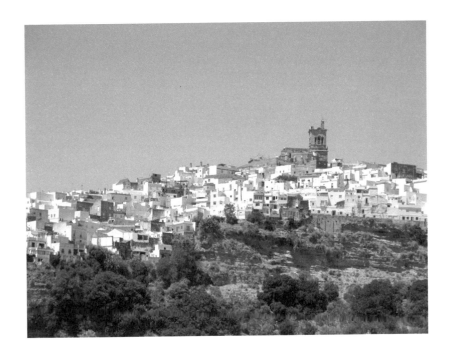

며칠 전 내린 폭우로 거대한 바위를 지붕삼아 지어진 집들
이 있는 세테닐Setenil로 가는 도로가 내려앉아 차가 도저히
지나갈 수 없어 돌아가는 길에 우연히 만난 또 다른 백색마
을인 올베라Olvera는 캔버스에 나이프로 흰색 물감을 찍어 집
의 형태를 표현한 미술작품 같았다.

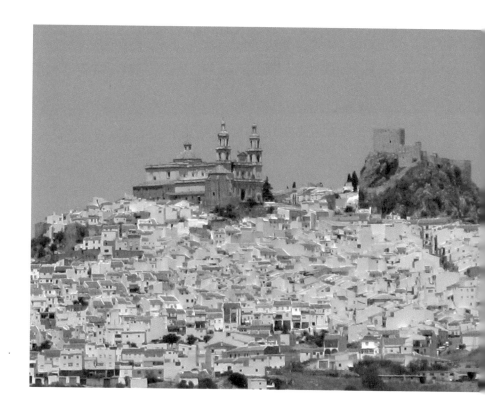

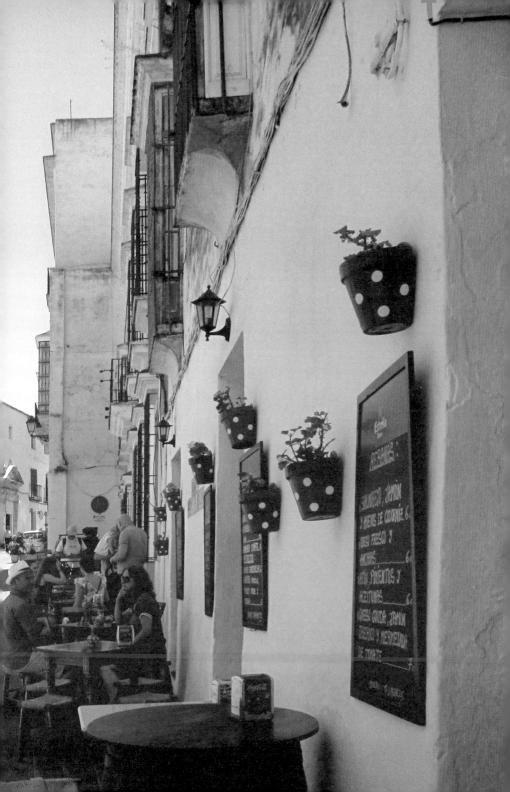

그 마을의 산꼭대기에도 역시 세월의 흔적이 담긴 성과 교
회가 있었다. 마침 점심식사 후 낮잠을 즐기는 시에스타 시
간이라 사람이 모두 사라진 동화 속 마을로 들어와 버린 듯
한 느낌이었다.

조용한 백색마을에서 사람 사는 모습들을 보고 싶어 작은
마을의 골목길을 이리저리 정신없이 돌아다니며, 강렬한 태
양과 그림자로 또 다른 이야기를 담고 있는 그곳은 행복한
시간으로 기억된다. 푸른색 옷을 입은 할아버지와 손자가
손잡고 이야기하며 좁은 백색 골목길에서 걸어오는 모습은
영화의 한 장면 같다. 길에서 만난 이 동네에서 평생을 사

신 어른이 옆 마을 세테닐에 갈 수 있는 다른 길을 자세히
이야기해 주었다.
버섯모양처럼 허리부분이 쏙 들어간 신기한 모양의 바위산
을 지붕으로 삼아 빈틈없이 집들이 들어선 세테닐은 안달
루시아 지방의 뜨거운 태양을 피할 수 있도록 자연이 준 선
물 같았다. 바위산을 따라 자연스럽게 형성된 동네는 강렬
한 태양이 만드는 그늘이 짙을수록 흰색의 순수함이 더욱
강하게 느껴진다.

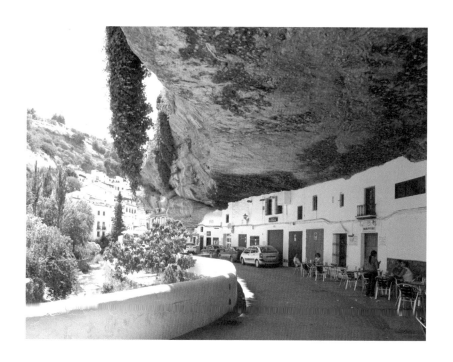

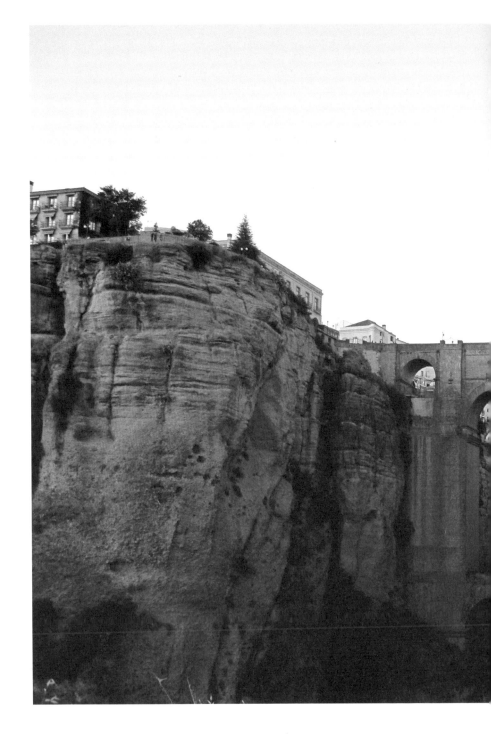

절벽 위의 도시
론다

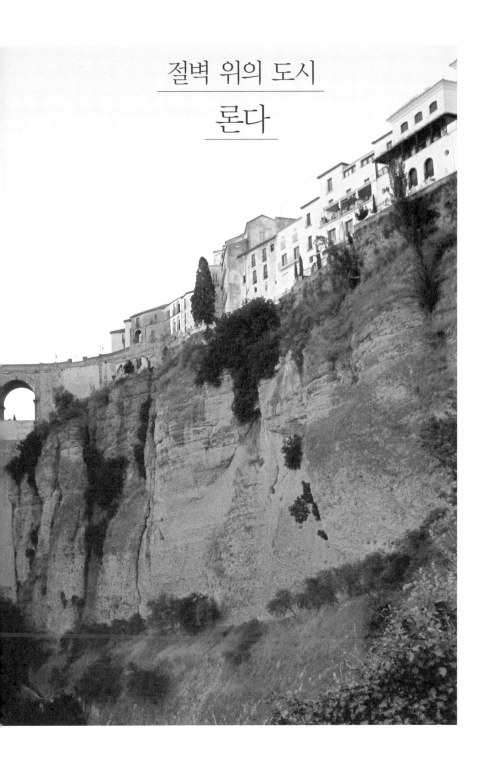

릴케가 사랑한 도시 론다

광맥이나 지층의 일부가 땅 위
로 그대로 드러난 것

암석 **노두** 위에 세워진 절벽 위의 도시 론다Ronda는 헤밍웨이
가 연인과 함께 머무르고 싶었던 로맨틱한 도시로 꼽은 곳으
로 그의 책에서 언급한 내용들로 더욱 유명해졌다.

4만의 인구가 사는 작은 마을로 150m 깊이의 엘타호El Tajo
협곡을 사이에 두고 구 시가지와 신시가지로 구분된다. 이
두 곳을 잇는 협곡의 밑바닥까지 닿는 거대한 다리인 누에
보 다리Puente Nuevo는 장관이다.

누에보 다리를 건너 신시가지로 들어오면 투우장 맞은편 작

은 공원 끝머리 절벽에 1m쯤 돌출되게 만들어진 테라스에
서 절벽 밑으로 펼쳐지는 평야를 내려다보는 풍광은 압권이
다. 특히 저녁에 석양이 지평선으로 잠겨가는 장대한 광경
을 볼 수 있다.

또 하나 유명한 곳인 원형 투우장은 입구에 우람한 소 동
상과 투우사의 동상이 서 있으며, 내부에는 투우 박물관과
말 조련학교가 있어 낯선 여행객의 궁금증을 풀어준다. 이
곳은 스페인에서 투우가 현재도 열리는 곳 중 가장 오래된
근대 투우장이다.

론다의 협곡 벼랑 끝에는 아기자기한 카페와 레스토랑들이
자리잡고 있다. 특히 절벽의 끝자락 명당에 자리한 론다 파
라도르Parador de Ronda 호텔은 자연의 경이로움과 함께 잘 어
우러져 있다.

알바이신 지구 언덕에서 바라본
그라나다

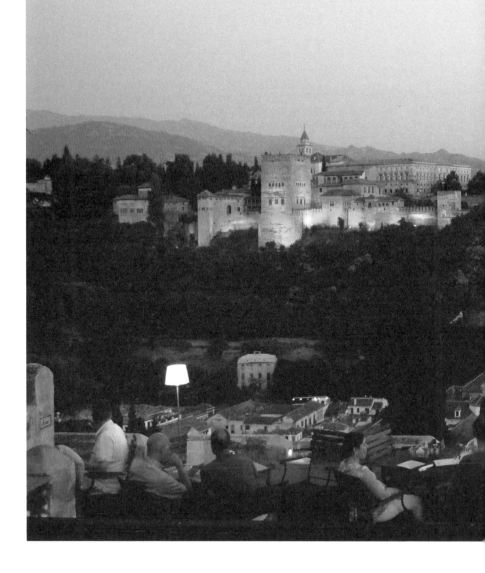

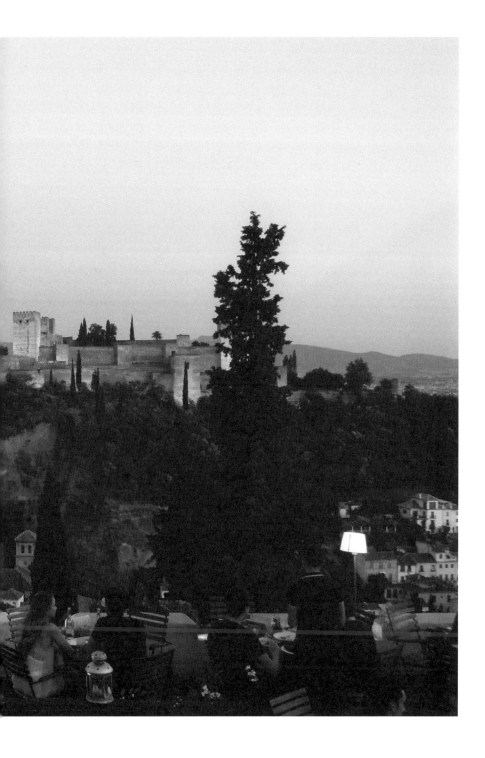

이슬람 문화와 예술의 결정체 알람브라 궁전

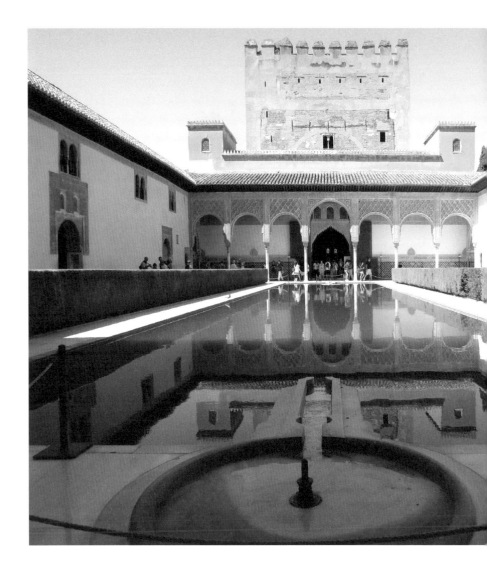

건축공간에서 물의 현상을 관심 있게 연구해 온 필자로서 직접 찍은 사진이 없어 스케치로 사자의 정원을 대신했던 아쉬움을 기억하면서 알람브라La Alhambra는 하나의 숙제를 푸는 장소였다.

알람브라 궁전은 왕의 거주지인 나스르 왕조 궁전Palacios Naza-ries, 사각형 건물 가운데 르네상스 양식의 원형 중정이 있는 카를로스 5세 궁전Palacio de Carlos V, 군사요새인 알카사바 Alcazaba, 그리고 왕들의 여름 별장인 헤네랄리페Generalife의 네 부분으로 나누어져 있다.

사이프러스 가로수길을 따라 걸어가면 나스르 궁전 입구에 도착하는데 나스르 궁전은 궁전 보호와 안락한 관람을 위해 입장 인원을 시간당 300명으로 제한하고 있다. 덕분에 따가운 뙤약볕 아래서 한참이나 기다렸다.

왕의 집무실인 메수아르 궁전Sala del Mexuar을 지나 코마레스 궁전Comares으로 들어서면 아라랴네스 중정Patio de los Arrayanes 의 수공간이 있다. 이 중정의 사각형 연못은 거울 같은 수면 위에 코마레스 탑과 주위의 환경을 담아 공간의 아름다움을 극대화한 조용한 안뜰이다.

이곳을 지나면 왕의 사적인 공간으로 왕을 제외한 어떤 남자도 출입이 금지된 할렘구역인 사자의 정원Patio de los Leones 이다. 중앙에는 12마리 사자가 떠받치고 있는 분수대가 있고 그 주위를 가느다란 대리석 기둥들이 회랑을 형성하는

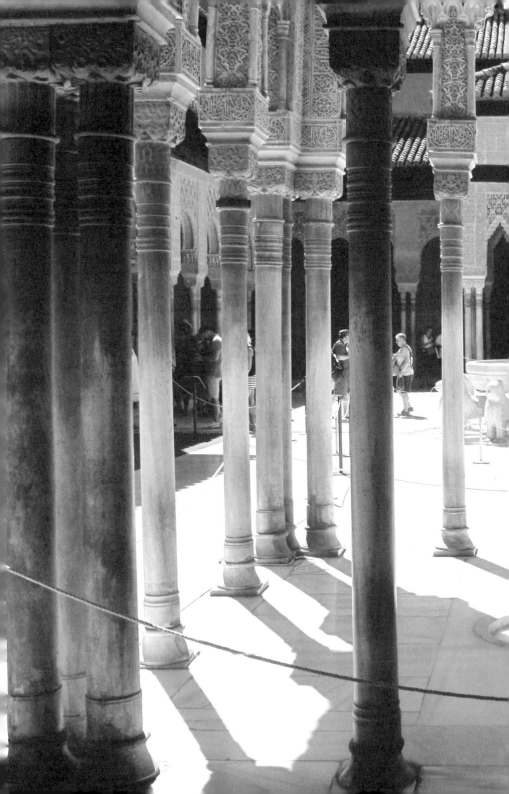

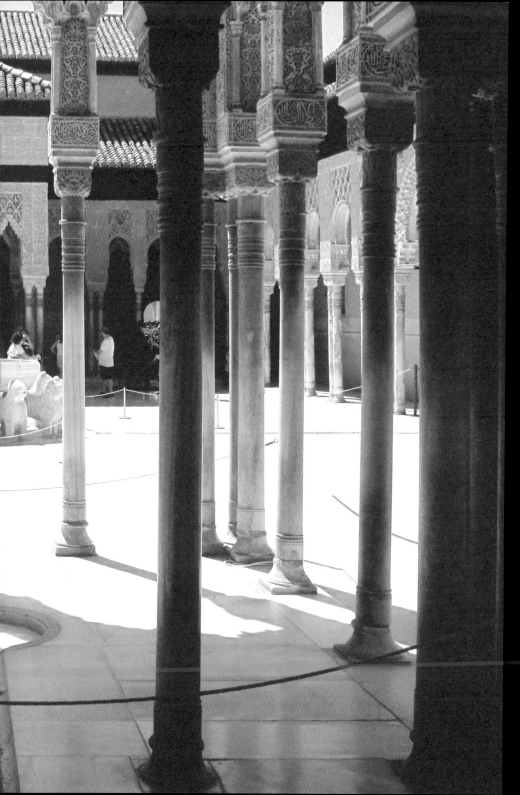

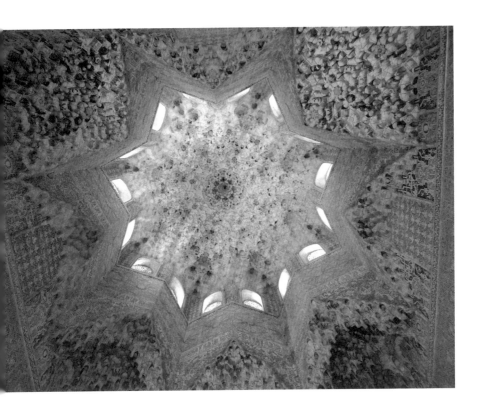

아랍풍의 정원이다. 기둥 위의 섬세한 석회세공으로 장식된
아라베스크 문양은 정말 인간의 손으로 만들어졌을까 의문
이 들 정도로 정교하다.

사자의 정원을 사이에 두고 있는 두 자매의 방Sala de las Dos
Hermanes은 방문객들이 가장 많이 머무르며 고개를 젖혀 천
장을 찍는 곳이다. 이곳의 천장은 종유석 모양을 한 화려한
거미집을 형상화한 니사인으로 눈을 의심할 수밖에 없다.

나스르 궁전을 빠져나가면 바로 파르탈 정원Jardines de Partal
이다. 이곳도 귀부인의 탑Torre de las Damas을 물 표면에 담아
두는 아름다운 수공간이 있다.

나스르 궁전의 물은 시각적, 청각적 효과를 통해 공간을 더
욱 풍부하게 하여 디자인 요소로서 물의 가치를 돋보이게 한
매개체이다. 그리고 각 방으로 끌어들인 물은 겨울철이나 건
조기에 가습기 역할을 하기도 했다.

이슬람 건축장식의 백미는 아라비아 문양이다. 이 장식에 사
용된 문양의 종류는 기하학 문양, 담장과 꽃이 묘사된 식물
문양과 코란이 새겨진 캘리그라피 문양이다. 특히 알람브라
궁전에는 스투코 회반죽에 세공을 한 경향이 두드러지는데
이들은 벽돌과 목재, 석고 등과 같은 건축재료 위에 회반죽
을 바르고 놀랄 만큼 정교하게 세공하였다.

왕들의 여름 별장인 헤네랄리페는 사계절 꽃을 즐길 수 있는
정원과 분수가 잘 가꾸어진 정원이다. 사이프러스 나무 터

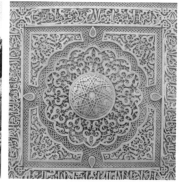

널을 지나면 정원 중앙에 긴 수로를 설치하고 양 옆에 작은
분수를 만들어 수로 가운데로 물길을 쏘아 올려 물소리와
주위의 꽃과 어우러져 멋진 풍경을 연출하는 아세키아 중정
Patio de la Acequia을 만나게 된다. 회랑을 걸으면서 나스르 궁
전과 카를로스 궁전의 조망도 즐길 수 있다.

이슬람인들은 시에라네바다 산맥의 해빙수를 끌어들인 물
의 낙차를 이용하여 계단 양쪽의 허리 높이의 좁은 수로를
통해 이곳에 분수와 수로를 만들었으며 나스르 궁전까지 물
을 공급하였다. 이슬람인들에게 물은 생명의 원천이므로 알
람브라의 주제는 당연히 물이다.

해가 넘어갈 무렵 낮에 알까사바에서 보아두었던 다로 강 건
너편의 알바이신Albaicin 지구로 올라갔다. 흰 벽의 집들이 늘
어서 있는 거리를 걸어올라가면 많은 사람들이 해가 지기를

기다리고 있는 광장이 있다.

이곳에서 보는 알람브라 궁전의 야경은 아름답기보다는 안타까운 마음이다. 이 궁전의 마지막 주인이 전쟁에 패해 쫓겨가면서 눈물을 흘렸던 순간을 생각하면 맘이 짠하다.

포르타고 우르반 호텔

Portago Urban Hotel
Architect Architektur von Ilmiodesign
Address Plaza Fortuny 6 18009 Granada Spain
Completion 2012
Function: Hotel
Website www.portagohotels.com

그라나다 구 시가지에 위치한 부티크 호텔인 포르타고 우르반은 2012년 1월에 준공되어 총 25개의 객실을 보유하고 있는 작은 호텔이다. 독특한 패턴과 강렬한 컬러의 바닥재를 사용한 이 호텔의 기준층에는 리셉션, 커피바, 조식 공간 같은 일반적인 공간으로 구성되어 있고, 3개의 층에는 특별한 전망이 있는 멋진 현관의 객실이 위치해 있다.

호텔은 포르타고 우르반이라는 이름에서 알 수 있듯이, 강한 도시의 성격을 갖고 그라나다 중심의 레알레호El Realojo 지구의 다양한 환경과 함께 전형적인 영국 신사의 특성을 중후

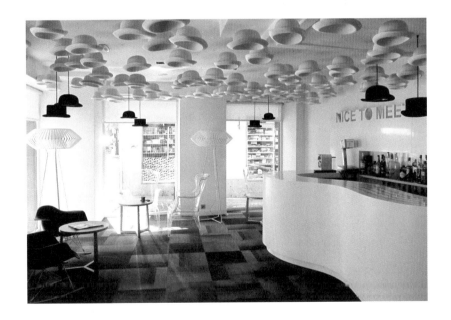

하게 그려내고 있다.

세계적인 인테리어 디자인 팀인 일미오 디자인의 작품인 이 호텔은 로비로 들어서는 순간 순백의 벽체와 흰색 중절모들 이 매달린 독특한 천장에 의해 환영을 받게 된다.

이 중절모는 다른 높이에서 표면을 감싸고 움직이는 느낌이 디자인 요소로 작용하며, 또한 공중에 부유하는 모자와 그 림자와 빛의 연속적인 투사에 의해 또 다른 디자인 요소가 된다. 디자인 가구들과 패턴 바닥재, 독특한 천장조명으로 디자인된 로비 공간은 마치 아트 스페이스에 들어온 듯한 느 낌을 들게 하여 방문자들에게 매우 독특한 스타일의 공간에 대한 기대감을 제공하기에 충분하다.

특히, 지상층보다 낮은 영역에 위치한 내부 안뜰의 조식 공간 은 모든 객실뿐만 아니라, 모든 곳에서 내려다 볼 수 있다. 일 미오 디자인은 아침식사 공간의 높이를 낮추기 위해 강한 색 상의 스판으로 만든 거대한 원통형의 램프를 디자인 요소로 계획했으며 벽은 자연목으로 마감한 것이 인상적이다.

그라나다 안달루시아 기념박물관

Museo de la Memoria de Andalucia en Granada

Architect Alberto Campo Baeza

Address Calle de José Luís Pérez Pujadas 18006 Granada Spain

Completion 2009

Function Museum

일찍이 로마 시대의 지리학자이자 역사가인 스트라보Strabo 는 안달루시아의 주민을 "법에 정통한 이베리아인들 가운데 가장 예술에 몰두하는 사람"이라고 묘사했던 것처럼 이들 은 그라나다 안달루시아 기념박물관을 가장 아름다운 건물 로 짓기를 원했고 이 건물을 통해 안달루시아의 전체 역사 를 후세에 알리길 원했다.

스페인 건축가 알베르토 캄포 바에자가 설계한 안달루시아 박물관은 그가 2001년에 완성한 카야 그라나다 저축은행 중 앙본부와 같은 축 선상에 있는 건물로 60m×120m의 3층 포 디움과 도시의 관문처럼 솟아오른 육중한 수직 건물 등 두 개의 주요 건물로 구성되어 있다.

이 박물관의 포디움에는 원형의 중정을 휘감아 돌며 공간적 긴장감을 유발시키는 2개의 타원형 경사로가 있다. 서로 엇갈리게 만들어 3개 층을 연결하는 주요 동선인 경사로는 캄포 바에자의 단순하고 간결한 극적인 조형성을 통해 건축의 심미적 아름다움을 표현하는 수단으로 현대적인 모더니즘을 잘 드러내고 있다. 그리고 이중 나선형태는 서로 다른 두 개의 루트를 기능적으로 연결하는 하모니를 이루며 중정을 완성하게 된다.

중정 타원형의 크기는 알람브라의 카를로스 5세 궁전의 안뜰로부터 차용한 것으로 백색 타원형의 중정에 들어서는 순간 바닥과 하늘이 뚫려 있는 듯한 몽환적인 느낌마저 들게 한다. 그리고 그라나다 외곽순환 고속도로 옆에 우뚝 서 있어 마치 뉴욕 타임스퀘어 광장의 대형 전광판처럼 안달루시아의 오래된 이야기를 전해주는 상징적 이미지를 갖고 있다.

최상층에는 양면이 투명유리로 열려 있어 시내를 조망하며 식사를 즐길 수 있는 좁고 긴 앙증맞은 레스토랑이 위치해 있으며 여기서 원형의 흰색 중정을 전체적으로 볼 수 있어 더욱 멋진 곳이다.

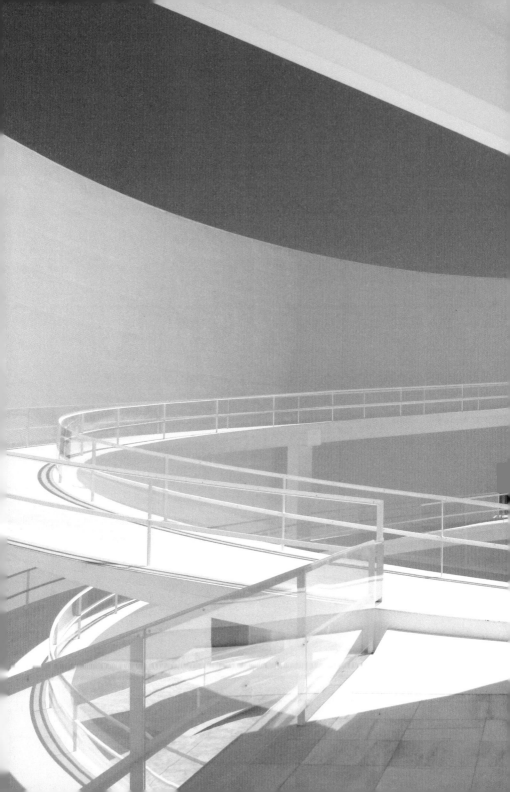

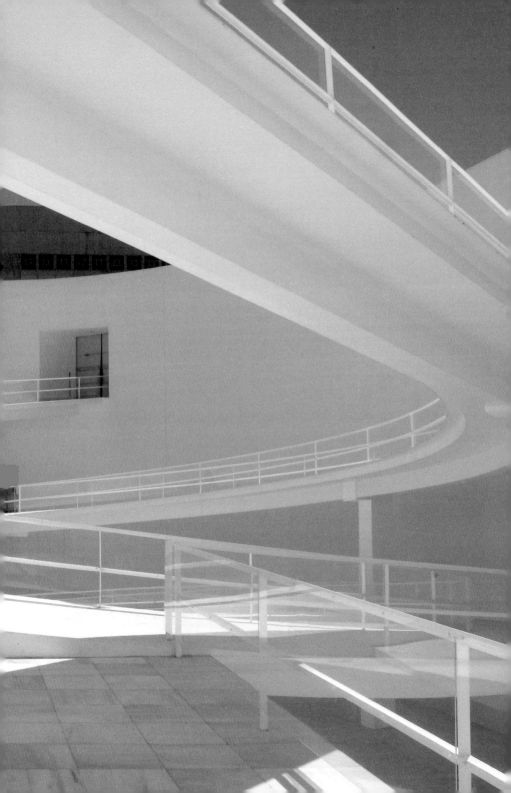

그라나다 과학공원

Parque de las Ciencias de Granada

Architect Carlos Ferrater, Jimenez Brasa Arquitectos

Address Avenida del Mediterráneo 18006 Granada Spain

Completion 2005

Function Museum

Website www.parqueciencias.com

안달루시아 지방에 있는 최초의 체험적 과학박물관인 그라나다 과학공원은 남부 유럽에서 가장 훌륭한 박물관 중 하나이다.

1995년부터 4단계 발전계획에 따라 계속 확장해 온 이 박물관은 2005년에 7만 평방미터라는 대규모 면적의 과학박물관으로 개관하여 이름을 그라나다 과학공원으로 하였다.

그라나다 시내에서 좀 떨어진 게닐Genil 강가에 위치한 과학공원은 그라나다를 둘러싸고 있는 산들의 모습과 스카이라인을 닮은 깊이가 서로 다른 각진 유리지붕 모습을 갖고 있다.

중앙을 길게 가로지르는 실내의 높은 통로 천장은 좌우를 유리로 마감하여 자연광을 깊게 받아들여 박물관 내부가 아주

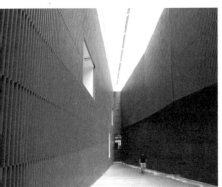
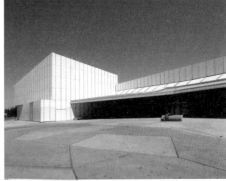

밝다. 중앙의 홀과 2층의 천장은 내부에도 지붕의 선을 따라 층을 두고 흰색 도장마감 후 직선의 라인조명을 설치함으로써 더욱 내부 공간을 볼륨감있게 나타내고 있다.

지구과학관, 안달루시아관, 인체과학관, 동물박물관과 야외 체험공원으로 구성된 과학공원은 호기심 많은 아이들에게도 유익하지만 어른들도 손쉽게 정보를 받아들일 수 있는 구성이 돋보인다. 특히 지하주차장에서 올라오는 긴 통로는 징크톤의 목재로 협곡의 느낌을 강하게 전하고 있다.

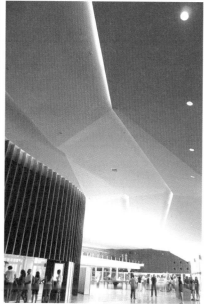

기둥 숲에 숨어 있는
신의 공간
꼬르도바

이슬람의 향수를 품은 도시 꼬르도바

문학, 천문학, 철학, 의학 등 지금의 유럽 문명의 기초가 된
이슬람 학문의 중심지였던 꼬르도바는 이슬람 문화의 화려
함 뒤편에 어딘지 모를 애잔함과 향수를 느끼게 하는 풍경
이 있는 도시다.

이 도시의 역사는 로마 문화가 융성하던 시대인 8세기에 북
아프리카 이슬람세력에 의해 점령되어 이슬람 왕국의 수도
가 되었다. 10세기 무렵에는 인구가 50만 명을 훌쩍 넘었으
며 300여개의 이슬람 사원이 있었을 만큼 최고의 번영을 누
리던 전성기였다.

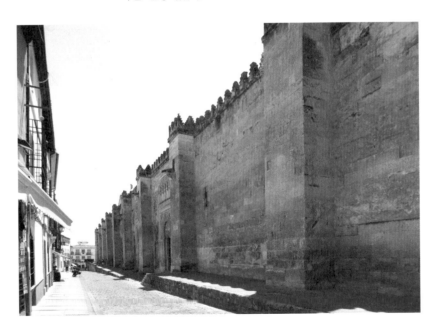

그 후 13세기 중반에 국토회복전쟁의 흐름을 타고 이슬람인과 유대인들을 추방하면서 도시가 급격히 쇠락했다. 도시를 탈환하였지만 깊게 뿌리내리고 있었던 이슬람의 흔적은 지울 수 없었다. 기독교 문화와 이슬람 문화가 공존할 수밖에 없었던 아이러니컬한 역사가 이 도시의 상징인 **메스키타**에서 엿볼 수 있다.

Mezquita는 '모스크'라는 뜻의 스페인어다. 꼬르도바에 현재까지 유일하게 남아 있는 꼬르도바 산타마리아 성당(Catedral de Santa María de Córdoba)을 가리키는 경우가 많다.

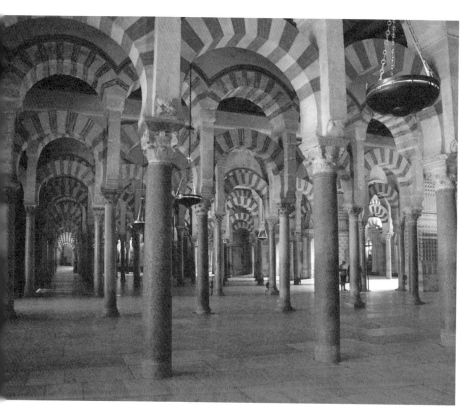

대성당 앞뜰에는 오렌지나무가 심겨 있는 정원이 있는데 이
곳에 이슬람교도들이 사원으로 들어가기 전에 몸을 깨끗하
게 했던 연못이 있다. 사원 안으로 들어서면 어스름한 실내
에 숨이 멎을 정도로 장엄하고 아름다운 2단 구조의 말편자
형태 아치기둥이 숲을 이루는 엄청난 공간이 전개된다.
메스키타는 이슬람세력이 추방당한 후 가톨릭 성직자들의
간청으로 기존 건물을 부분적으로 헐고 대성당을 지으면서
이슬람양식과 기독교양식을 섞이게 한 결과, 메스키타 입구
에서 안쪽으로 들어가면 뜻하지 않는 의외의 공간이 드러난
다. 높은 흰색의 돔과 천장 디자인 그리고 제단의 대성당은
기존의 적백의 말편자 아치 기둥의 사원 공간과는 어색한 공
존으로 보일 수밖에 없다.

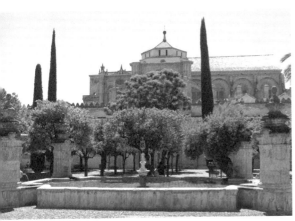
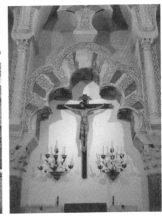

메스키타 북서쪽에 꼬불꼬불한 골목길로 들어서면 하얀 색
깔의 집들이 빽빽하게 들어선 후데리아La Juderia라는 유대인
마을이 나온다. 과거에 유대인들이 추방당하기 전까지 살았
던 지역으로 회반죽이 입혀진 벽은 온통 아름다운 꽃으로
치장되어 있다.
집집마다 다양한 작은 창문 밖으로 예쁜 화분들이 놓여 있
어 산뜻함을 더해주는 이곳은 하얀 벽에 제라늄이 핀 붉은
화분 하나를 걸어놓았을 뿐인데 더욱 잘 어우러지는 색의
조화를 느끼게 한다. 메스키타 주변의 정갈하게 꾸며진 하
얀 골목은 폭이 좁고 미로처럼 얽혀 있어 걷는 동안 미로 찾
기를 하는 듯한 느낌이었다.

시민활동 열린 센터

Centro Abierto de Activi-
dades Ciudadanas(CACC)

Architect Paredes Pino
Arquitectos

Address Calle Islas Cies 1,
14011 Cordoba Spain

Completion 2010

Function Plaza

Website www.paredes-
pino.com

마드리드 건축학교ETSAM 출신 파레데스 피노 건축가팀이 꼬르도바 도시의 AVE고속철도역사와 가깝게 위치한 꼬르도바 신주거지에 남겨진 공간을 도시주민들 간의 회합을 이끌어내기 위한 시민활동의 열린 센터로 계획하였다.

이곳은 이 지방의 뜨거운 날씨로부터 보호할 수 있는 덮개가 있는 구조물을 만들고 일주일에 이틀씩 임시시장을 열며 나머지 시간에는 다른 활동을 할 수 있는 공간을 제공하여 이웃들이 다양하게 활용할 수 있는 공간으로 제시하였다.

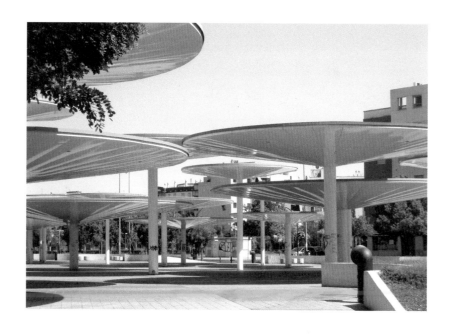

다양한 높이와 지름을 가진 조립식 원형 요소를 빽빽하면서
도 유연하게 배치하여 마치 도시 속 숲의 그늘과 비슷한 느
낌을 주도록 한 것으로, 덮개의 지름이 7m에서 15m에 이르
는 파라솔로 처리했다.

차례대로 높이도 다양하게 4m에서 7m까지 있다. 게다가 각기
높이가 다른 위치는 구조물의 과도한 불투명성을 완화시키며
다양한 파라솔을 통과한 빛이 반사되도록 해줄 뿐 아니라, 파
라솔 내부에 배수장치를 설치하여 완벽함을 꾀하였다.

파라솔 윗부분에 파스텔톤의 다양한 색상으로 처리하여
주위의 높은 아파트에서 보면 독특한 도시풍경을 즐길 수
도 있다.

꼬르도바 버스터미널

Bus Station Cordoba
Architect César Portela
Address Avenida de la
Libertad 14011 Cordoba
Spain
Completion 1998
Function Transportation
Facility

시저 포르텔라가 설계한 꼬르도바 버스정류장은 도시의 새로운 지역을 오래된 상징적 건물과 역사적 중심지로 규정하고 조정하는 과정에서 도시의 긍정적인 한 부분인 공공공간의 기능을 하는 기념비적인 건물이다.

포르텔라는 꼬르도바 기차역 건너편의 주택과 나대지로 둘러싸인 대지에 도시 속의 이슬람 사원을 환기시키며 내면의 세계를 구축하고자 105m의 너비와 9m 높이의 두꺼운 화강암 벽에 둘러싸인 거대한 공간을 계획하였다.

외부와 내부 사이에 극적인 차이를 만드는 벽에 의해 둘러싸인 공간은 양면성을 보여주는 두 개의 벽으로 나타난다. 하나는 완전을 추구하는 엄격하고 냉정한 로마인의 벽이라면 다른 하나는 섬세하고 관능적인 아라비안인의 벽이라 할 수 있다.

 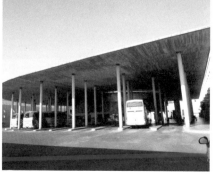

또한 여기에는 매우 밀도가 높고 아주 강하게 빨려 들어오는 빛과 노출된 커다란 벽에 부딪히는 역시 강하고 두꺼운 그림자가 공간의 양면성을 부각시키고 있다. 빛과 그림자 사이의 내부 건물군과 공간들은 높이가 다른 수직적, 수평적 위치와 기하학적 도형에 의해 구체화되어 있다.

포르투갈 디자인회사인 Grupo 57의 작품인 매달려 있는 조형물과 다양한 오브제는 자연 채광으로 환영의 이미지를 더하고 있다. 정류장의 주차장에는 **모자라빅** 주택의 유적과 로마의 돌로 지은 이슬람 사원과 합쳐진 두 개 수로의 유적을 전시하고 있다. 이 건물로 건축가 시저 포르텔라는 스페인의 국립건축상을 수상하였다.

Mozarabic. 아랍 지배하에 있던 중세 스페인의 기독교인들을 일컫는 말

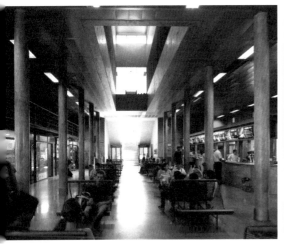

3

시간의 지층으로 지은 성

카스티야

이베리아 반도를 남북으로 나누며 톨레도를 끼고 유유히 흐르는 타호 강은 700년대 무어인이 반도로 침입해 온 이래 이슬람교도와 그리스도교도의 세력권을 나누는 경계선이 되었고 국토회복운동으로 끝없는 전쟁이 되풀이 되었다. 이때 방어목적의 성 카스테야Castella가 많이 지어졌고, 그것이 이 지방의 이름인 카스티야Castilla로 불리게 되었다.

스페인 중앙부는 대부분 메세타라 부르는 해발고도 600~750m의 고원지대로 그 가운데에 마드리드가 있다. 마드리드를 중심으로 한 지방을 넓은 의미에서 카스티야 지방이라고 부른다. 카스티야가 스페인 통일의 모체가 되었기 때문에 카스티야어는 스페인 공용어가 되었다.

마드리드는 이베리아 반도의 거의 중앙에 위치한 인구 300만 명에 이르는 스페인 수도로서 정치·경제의 중심지다. 문화의 풍요가 느껴지는 유명 미술관과 역사적인 궁전들, 여러 광장들이 카스티야의 영광을 이야기한다. 최근에 마드리드 리오Madrid Rio 프로젝트로 만자나레스 강Rio Manzanares 주변에 많은 변화가 일어나고 있으며, 남쪽 근교의 바예카스Vallecas는 소셜 하우징이 잘 계획되어 있는 도시로 알려져 있다. 엘에스코리알El Escorial은 마드리드에서 북서쪽으로 한 시간 가량 떨어진 곳에 위치한 도시로 거대한 수도원을 중심으로 발전된 마드리드의 주말도시이다.

마드리드 북서쪽의 부르고스Brugos와 세고비아Segovia와 같은 성채도시의 구 시가지는 성벽에 의해 가로막히듯 에워싸고 있어 실로 역동적인 역사의 숨결을 느낄 수 있다. 세고비아의 로마 수도교는 로마시대의 흔적이 거의 원형 그대로 남아있는 현장이며 당시의 수준 높은 토목기술에 경탄하게 된다.

부르고스는 아를란손Arlanzon 강변에 위치한 중세의 정취가 남아있는 아름다운 도시이며, 산티아고 순례길의 주요 거점도시이다. 또한 부르고스는 국토회복운동의 전설적 영웅 엘시드의 출생지로 알려져 있어 에스파냐 사람들이 자랑으로 삼고 있다. 카스티야 지방은 옛 스페인의 빛과 그림자를 한 번에 볼 수 있는 멋진 곳이다.

문화·예술의 도시
마드리드

광장의 도시 마드리드

유럽의 도시에서 광장은 그들의 문화, 정치, 경제일 뿐 아니라, 소통의 한 축으로 역할을 잘 수행하고 있다. 이곳 마드리드의 광장들도 역시 도시인들의 휴식처이면서 사회적으로 중요한 기능을 담당하고 있다.

"마드리드의 모든 길은 솔 광장으로 통한다"는 말이 있듯이 솔 광장Puerta del Sol을 중심으로 마드리드 시내 서쪽에 위치한 마요르 광장Plaza Mayor, 122m×94m과 왕궁 주변, 북쪽의 그란비아Gran Via 주변 그리고 프라도 미술관Museo Nacional del Prado까지 모두 갈 수 있다.

솔 광장은 마드리드의 심장부로 광장 중앙에 카롤로스 3세의 동상이 있으며 한쪽에는 마드리드시의 상징물인 곰과 마드로뇨madrono 나무 동상이 있어 기념사진을 찍는 관광객들이 많다.

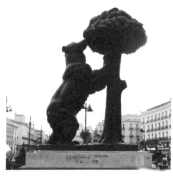

솔 광장에서 마요르 거리를 따라 걷다보면 마요르 광장에 다
다른다. 직사각형 모양으로 사면이 막힌 구조를 가진 마요르
광장은 1층은 카페와 식당, 2층에서부터는 사람들이 사는
4층의 집합주택으로 둘러싸여 건설되었다. 광장에서는 9개
의 아치형 문을 통해 밖으로 나갈 수 있는데 이때 광장 가운
데 펠리페 3세 기마상을 기준으로 나갔다와야 길을 잃지 않
는다. 특히 제빵회사 길드의 집에 그려져 있는 화려하고 예쁜
프레스코화가 파란 하늘과 더욱 멋지게 어울린다.

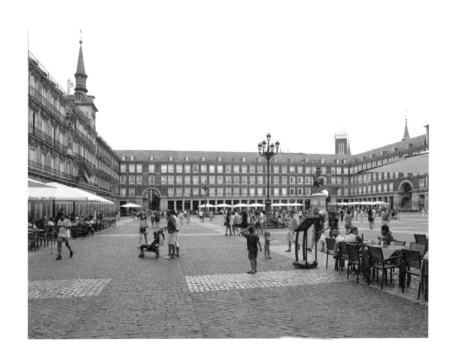

광장 주변의 많은 카페들은 항상 많은 사람들로 북적이고 광
장에서는 재미나는 포퍼먼스로 찾아온 이들의 발길을 멈추
게 한다. 광장 한쪽에 앉아 활기찬 이곳의 사람들을 눈에 담
아보는 시간을 가지는 것도 좋을 듯하다. 특히 마요르 광장
의 9개 아치형 문 중 하나인 쿠치에로스 문Arco de Cuchilleros
을 나서면 메손Meson이라 불리는 지역의 산 미구엘 광장을
만나게 되는데 이곳에서 스페인의 3대 전통시장 중 하나인
산 미구엘 시장San Miguel Market을 만날 수 있다. 많은 먹을거

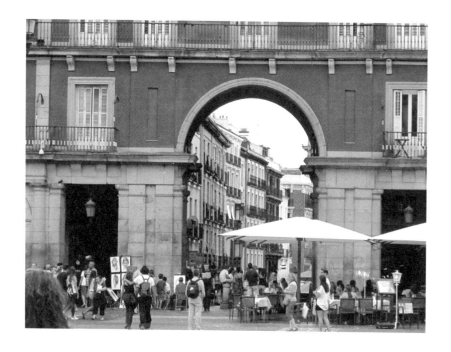

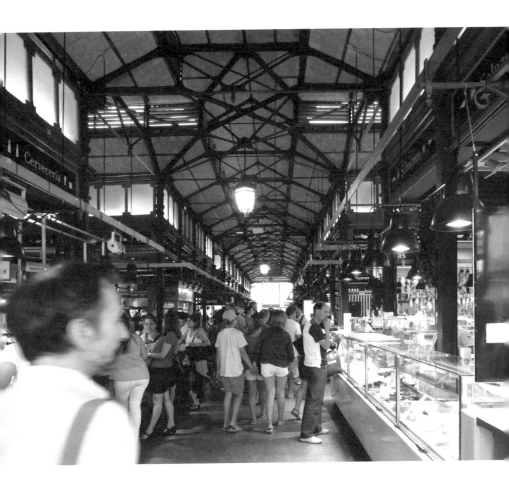

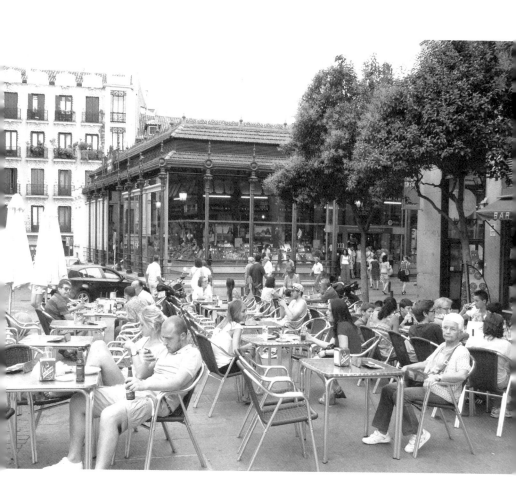

리와 간단한 식사, 음주를 즐길 수 있는 바가 있는 활기가 넘치는 곳으로 여행에서만 느낄 수 있는 많은 볼거리를 제공하기에 충분하다.

스페인 건축물이 절정이라 평가받는 마드리드 왕궁을 지나 마드리드 최고의 번화가인 그란비아가 시작하는 곳에서 스페인 광장Plaza de Espana을 만나게 된다. 고층빌딩 숲속에 자리한 이 광장은 한가운데 스페인을 대표하는 세르반테스 Cervantes를 위한 기념비와 소설 《돈키호테》의 주인공인 돈키호테와 산초의 동상도 볼 수 있다. 광장 전체가 한눈에 다 들어오는 조그마한 곳으로 늦은 오후 석양이 광장과 주변의

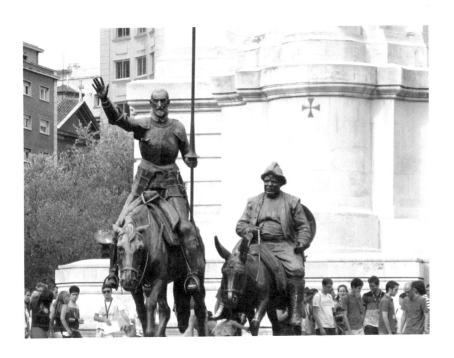

높은 건물을 금빛으로 물들일 때 앞 연못에 투영된 기념비의 모습은 더욱 멋지다.

시벨레스 광장Plaza de la Cibeles은 시원한 분수와 대지와 풍요의 시벨레스 여신상이 있는 마드리드 대표광장으로, 걸어서 마드리드를 걸어다니는 동안 여러 번 보게 된다. 밤에 조명이 켜지면 분수와 조각이 더욱 아름답게 빛난다. 사람이 모이고 다양한 이야기가 있는 광장은 그곳의 문화와 정서를 가진 다양한 사람들과의 만남이 있어 늘 방문객들에게는 즐겁고 행복한 곳이다.

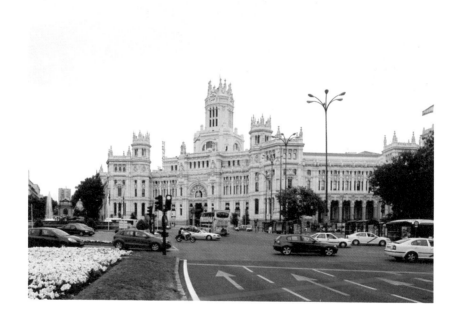

바라하스 공항

Barajas Airport
Architect Richard Rogers
Address M-110 1 28042
Madrid Spain
Completion 2006
Function Transportation
Facility
Website www.madrid-mad.com

리처드 로저스에 의해 설계된 마드리드 바라하스 공항의 새로운 터미널4는 메인 터미널로부터 2.5km 떨어져 있으며, 스페인에서 가장 분주한 공항이다. 건물의 크기에도 불구하고 간단한 선형 다이어그램과 무지개색상 등의 시각적 도움을 통해 승객들이 쉽게 목적지를 찾을 수 있도록 설계되어 있다. 특히 아름다운 여인의 곡선을 연상시키는 부드럽고 역동적인 지붕형태와 재료는 터미널의 유연성을 높였다.

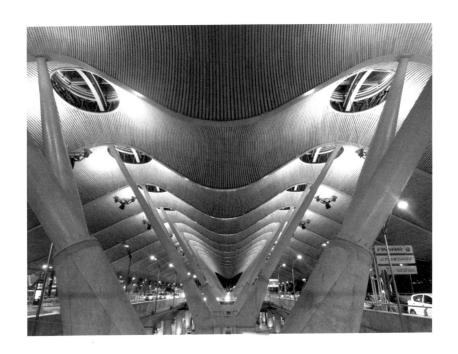

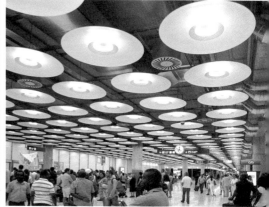

입술모양의 지붕형태가 외부에서부터 시작하여 실내에까지 적용되어 있으며, 하단부의 콘크리트 구조물 위의 노란색 철조 구조물의 반복은 공간을 더욱 리드미컬하게 만들고 있다. 둥근 모양으로 디자인된 천창은 빛이 가득한 협곡처럼 디자인 요소를 통해 자연광을 깊숙이 끌어들이기도 하고 차단하기도 하여 또 다른 느낌의 공간을 연출할 수 있도록 하였다.

수하물을 찾는 지하층의 천장 조명계획은 평면의 둥근판에 작은 원형의 조명등을 계획하여 공간을 리듬감 있게 연출하고 있다. 거대한 바코드 리더기를 닮은 에어컨 아울렛콘센트의 표현은 수하물 체크지역에 생동감을 더한다. 이곳은 2006년 스털링 상을 수상했다.

Stirling Prize. 1996년 이후로 영국 왕립 건축협회가 수여하는 상으로 높은 건축 기준과 지역환경에 기여한 건축가에게 주어지는 상이다. 프리츠커Pritzker상이 미국에서의 상이면 스털링상은 세계의 아주 명예스럽고 제일 잘 알려진 건축계의 상이다

바예카스 공공도서관

Public Library Villa de
Vallecas

Architect EXIT Architects

Address Plaza Antonio
Maria Segovia 28031 Ma-
drid Spain

Completion 2008

Function Library

마드리드 근교에 위치한 바예카스 공공도서관은 조용한 주택가 보행자도로 모퉁이의 붉은 벽돌 건물들과 무관하게 독특한 재료의 건물 외피를 가진 건물로 EXIT 건축사무소에서 설계하였다.

이 건물의 외관은 보행자도로의 지형 높낮이를 따라 회색의 강판과 금속의 둥근 기둥들이 세계 각국의 글자가 새겨진 유리창을 마치 띠를 두르듯 둘러싸고 있고 그 위에 밀폐된 골강판 덩어리의 외피가 무겁게 앉혀져 있는 모습이다.

보여줄 듯 감추는 숨겨진 볼륨 속에 드러나는 내부의 속살 같은 공간은 전체 볼륨을 유연하게 감싸고 있는 무심한 외피와는 달리 다양한 프로그램으로 구분되는 4개의 층을 포함하고 있다.

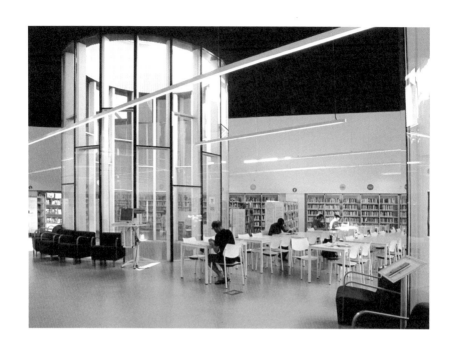

도서관으로 접근하는 방법은 높이가 다른 주변 도로를 고려
하여 3개의 입구를 통해서 진입할 수 있다. 가장 낮은 층의
어린이와 청소년 공간으로 진입하는 출입구와 메인 홀로 진
입하는 두 개의 출입구가 있다. 이 가운데 하나는 시각적으로
들려지고 높여진 골 강판 덩어리 아랫부분의 계단을 통해 상
승하며 메인홀로 진입하게 된다. 단단하게 보이는 이 공간의
내부는 홀과 전시, 어린이와 청소년 영역, 정기간행물실 그리
고 일반열람실과 회의실로 명확하게 구별되어 있다.
어린이와 청소년 영역은 자연채광이 가득 넘치는 가장 낮은
층에 위치하고 있으며 내부 층고가 상당히 높다. 하부공간은

어린이 서고가 둘러져 있으며 그 위로는 햇빛을 듬뿍 받아들일 수 있도록 상부 전체가 유리로 되어 있다. 일반열람실은 건물의 주요 공간을 점유하고 있으며 놀랍게도 밀폐된 공간임에도 불구하고 내부는 유리 원통형 관을 통해 얻은 부드러운 빛으로 가득 차 있다. 도서관 내부에는 하늘로 열린 독서영역을 창조하는 여섯 개의 수직적 유리관이 있다.

공간과 공간을 연결하는 이 매개체는 속이 �꼭 차 더 이상 담을 수 없는 솔리드가 아니라, 비워져서 무엇이든 담을 수 있을 뿐 아니라 자연채광을 생산하는 보이드 공간이다.

건축사무소 EXIT는 이 도서관을 책을 은유적으로 표현하고자 하였으며 수많은 페이지 안에 새겨진 내용들을 담고 표현하는 겉표지와 같이 내부의 다양한 공간, 프로그램과 이야기들을 덮는 골 강판으로 도서관과 도시가 만나는 공간을 창조하였다.

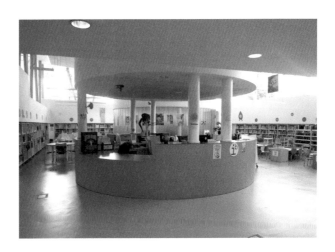

에코 블러바드

Eco Boulevard
Architect Ecosistema Ur-
bano Arquitectos
Address Bulevar de la
naturaleza 1, 28031 Ma-
drid Spain
Completion 2005
Function Plaza

바예카스 신시가지가 조성되면서 넓이 50m, 길이 500m의 넓
고 긴 에코 블러바드라는 이름의 거리가 생겼다.

2004년에 마드리드 도시주택공사의 주거혁신국이 "기후적
으로 변화된 도시의 외부 공간"이라는 도시공간에 대한 컨
셉을 요구하며 이곳에 공공 공간디자인을 위한 에코 블러바
드 공모전Eco Boulevard Competition을 시행하였다. 특히 디자인
에 있어서는 첫째, 환경적 쾌적성의 개선과 둘째, 사회적 교

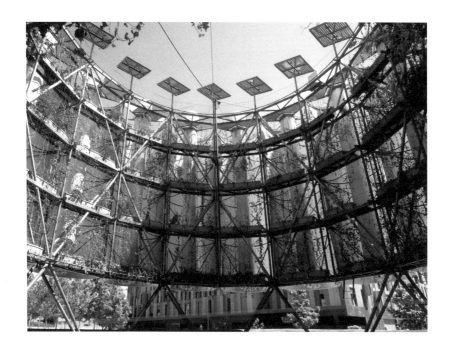

류의 촉진, 셋째, 도시의 일반적인 성장에 비해 보다 지속가
능한 성장이 될 수 있도록 기준을 세웠다.

스페인의 에코시스테마 우르바노 건축사무소가 제출한 'The
Air Tree'라는 제목의 제출안은 도시환경의 이상적인 전환
을 위해 하늘로 향해 열린 형태로 세워진 세 개의 파빌리언
디자인으로 현상설계 당선작에 선정되었다. 이 작품은 세계
적으로 유명한 건축 잡지인 〈Architectural Review〉가 주최
하는 AR Awards for Emerging Architecture에서 건축상
을 수상하기도 하였다

재활용 재료들로 건축된 이 파빌리언은 경량으로 디자인되어
해체와 이동이 가능한 장점을 가지고 있다. 각 구조물의 꼭
대기에 설치되어 있는 태양광 패널이 에어 트리에 필요한 친
환경적인 무공해 전기에너지를 자체적으로 생산해 사용 후

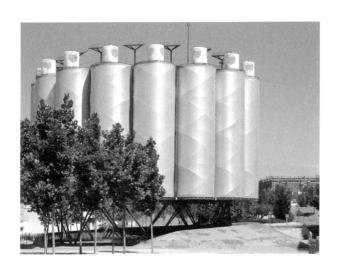

남는 전기는 전기회사에 되팔고 이것은 다시 도시 공원을 유지하는 데 사용한다.

각각의 에어 트리는 환경에 적합하게 디자인되어 이곳에 심어놓은 나무와 식물들이 완전히 자랄 때까지 유지될 수 있을 만큼 튼튼하게 설치되어 있다. 에어 트리도 금속망으로 된 둥근 벽을 따라 식물이 심긴 화분들을 배치하였으며, 파빌리언 주변으로 수백 그루의 작은 나무들을 심어 친환경적이며 지속가능한 녹색도시공간을 완성하였다.

따라서 이곳은 스페인의 무더운 여름 동안 열섬효과로 고통받는 주민들에게 시원한 산소와 휴식공간을 제공하고 있다. 이곳은 파빌리언과 파빌리언 사이 공간이 나무와 식물들로 완전히 채워질 때까지 계속 될 것이다.

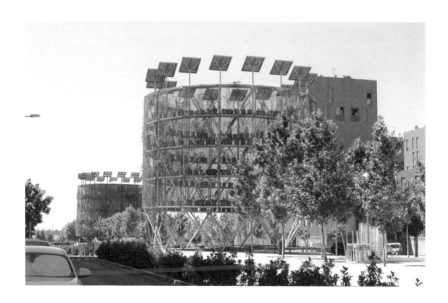

아토차 추모관

Atocha Monument
Architect Estudio FAM
Address Avenida Ciudad de Barcelona, 28012 Madrid, Spain
Completion 2007
Function Memorial Space

아토차 추모관은 마드리드의 아토차 역 내에 위치하고 있다. 2004년 3월 11일 아침 스페인의 이라크전 참전에 대한 보복으로 이슬람 국제 테러단체인 알카에다가 자행한 열차테러 사건의 희생자를 추모하기 위한 공간이다.

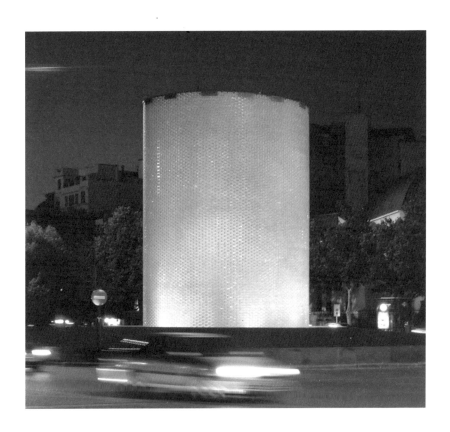

번잡한 아토차 역 앞의 거리 가운데 세워진 마치 '백색의 실린더' 같은 유리블록의 무표정한 외관은 나중에 경험하게 될 강력한 메시지를 위해 준비한 것이다. 이곳은 희망의 희미한 추모빛이 슬픔의 장소인 기차역 깊은 곳에서 도시와 하늘을 향해 비추는 감동의 컨셉으로 디자인한 곳으로 지상 11미터 높이의 타원형 유리블록 실린더와 지하 추모공간으로 구성되어 있다.

유리 실린더는 무색 투명한 유리블록과 ETFE 막구조로 형성되어 있으며, 유리블록은 자외선에 노출되면 굳어지는 아크릴 접착제로 접착한 15,000개의 곡선 유리블록으로 시공되었다. 실린더 내부의 ETFE 막구조는 실내의 압력에 따라 97%의 투명도를 유지할 수 있어 수많은 시민들의 자발적인 애도와 후원의 메시지가 투명한 플라스틱 필름에 새겨져 있다

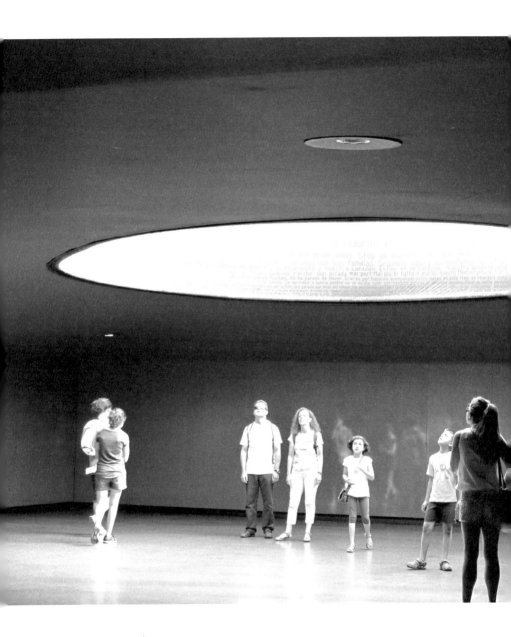

아토차 역의 메인로비에서 추모관으로 진입하면 말 그대로 텅 빈 푸른색 벽면을 가진 사각형 공간 가운데 둥글게 뚫린 곳으로 자연 빛이 내려앉으면서 실내의 푸른빛이 충만한 빛과 침묵의 빈 공간을 마주하게 된다.

실내는 차가운 느낌의 강철 벤치만 모든 희생자의 이름과 메시지가 새겨져 있는 젖빛 유리 앞에 길게 놓여 있다. 이곳에서 유리블록을 통한 빛은 낮 동안에는 유리블럭의 플라스틱 필름을 밝게 비추면서 지하방의 푸른 표면을 반사하여 천상의 빛을 생성하고, 밤에는 지하방의 빛과 유리블록의 조명시설이 열린 실린더를 통해 하늘로 부드럽게 방출한다.

이렇게 푸른 벽과 바닥의 어두운 방 그리고 천장에서 떨어지는 빛을 통해 이곳을 방문한 사람들은 191명의 희생자에 대한 삶과 죽음을 묵상하게 되고 대부분 유리 실린더 아래에 서서 그날의 슬픔을 기억한다.

레이나 소피아 미술관 신관

Museo Nacional Reina Sofia

Architect Jean Nouvel

Address Calle Santa Isabel 52 28012 madrid Spain

Completion 2005

Function Museum

Website www.museoreinasofia.es

스페인의 국립현대미술관인 레이나 소피아 미술관은 이탈리아 건축가 프란체스코 사바티니가 18세기 병원건물을 미술관으로 개조한 구관과 서울의 리움미술관을 디자인한 프랑스 건축가 장 누벨이 디자인하여 2005년에 증축한 신관으로 구성되어 있다.

이 미술관은 도시재생 측면에서 살펴보면 프랑스의 오르세 미술관Musee d' Orsay, 기존의 기차역과 영국의 테이트 모던 뮤지

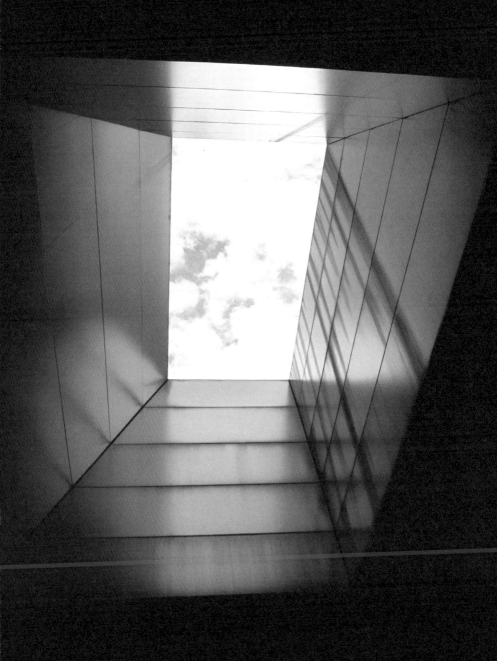

엄Tate Modern Museum, 기존의 화력발전소과 함께 공공시설물의 긍정적인 공간재생 사례로 거론되고 있다.

이 미술관은 돌로 이루어진 사바티니의 구관 뒤쪽으로 3채의 건물을 강철, 유리, 조명과 색상을 디자인 요소로 사용하여 원래 미술관 건물과 삼각형을 이루며 서로 연결되게 하였다. 이렇게 만들어진 삼각형의 가운데 빈 공간에는 각 건물을 하나로 연결하는 거대한 캐노피로 덮여 있는 현대적인 중정이 조성되었다.

전면부의 건물은 도서관과 서점으로 사용하고 있으며, 서쪽에는 2개의 강당이, 뒤쪽으로는 전시실과 사무실이 배치되어 있다. 벽으로 닫혀 있지도 않고 지붕으로 천장이 막혀 있지도 않은 중정은 방문자들에게 독특한 경험을 하게 한다.

검붉은색의 유리섬유 캐노피는 그것을 뚫고 하늘로부터 들어오는 빛을 더욱 극명하게 보이도록 했으며, 적색 강판으로 만들어진 수평의 루버를 배경으로 미국의 대표적인 팝아트 작가인 로이 릭턴스타인Roy Lichtenstein의 〈Brushstroke〉라는 조형물이 중심을 잡는 듯 서 있다. 뿐만 아니라 밖으로 드러나 있는 강당의 피난계단과 세 개동의 상부가 연결된 테라스 등은 건축가의 의도적인 내·외부 경계의 모호성이 느껴지는 공간이다.

소피아 미술관의 신관은 주로 붉은색을 사용하였으며 외벽에 마감한 굴곡진 적색의 펀칭강판은 강렬하면서도 도발적인 분위기를 만들고 있다. 이곳이 밝은 하늘의 빛과 만나 공간을 가득 메운 사람들의 움직임이 더해지면 이 공간은 생동감이 넘치는 새로운 장소가 된다.

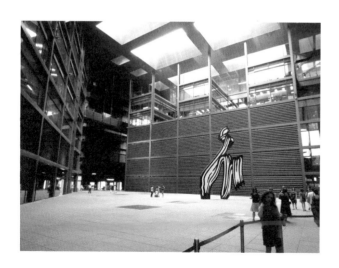

카이샤 포럼 마드리드

Caixa Forum Madrid

Architect Herzog and De Meuron

Address Paseo del Prado 36 28014 Madrid Spain

Completion 2008

Function Museum

Website www.obrasocial. lacaixa.es/centros

프라도 미술관과 아토차 역 사이 마드리드 식물원의 맞은편에 위치한 카이샤 포럼은 2008년에 개관한 문화 전시공간으로 몇 년간의 리모델링 작업을 거쳐 새롭게 디자인되었다. 이곳은 1899년에 지어진 전력발전소와 주유소 등이 있던 보잘 것 없는 지역이었으나 2001년 스페인 금융기관인 라 카이샤la Caixa가 구입하여 스위스 건축가 그룹인 헤르조그 드 뮤론이 작업을 하였다.

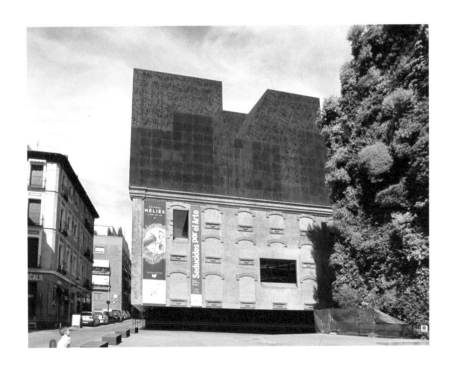

옛 전력발전소의 붉은 벽돌건물의 특성을 그대로 유지하면서 건물이 지면으로부터 떠 있는 것처럼 보이는 구조와 기존의 건물지붕 위로 코르텐 금속을 올린 현대적 느낌의 지붕, 그리고 독특한 수직 정원의 외관은 현대건축의 예기치 않는 특별함을 느끼게 한다.

입구 광장의 오른쪽 벽에는 프랑스의 식물학자이며 가든디자이너인 패트릭 블랑Patrick Blanc의 녹색 식물정원 작품 〈걸려 있는 정원Jardin Colgante〉이 눈길을 끈다. 또한 건물의 하단부를 분리하고 제거하는 작업을 통해 기능적으로 들려 올려진 저층부의 공간은 카이샤 포럼 마드리드의 주 출입구와 주차 및 전시화물 등을 해결할 뿐 아니라, 만남의 장소나 방문객의 휴식공간으로 활용된다. 특히, 출입구 뒤쪽에는 대지의 고저차로 높이가 현저히 낮아지는 부분이 있는데 이곳에 물이 계단을 따라 흐르게 하고, 난간을 설치하여 쓸모없는 공간에 대한 건축가의 고민이 표현되었음을 알 수 있다.

광장 아래에 지하층은 극장 겸 강당, 서비스 룸과 주차공간

이 있으며, 여러 층으로 이루어진 지상층에는 로비, 전
시공간, 레스토랑과 사무실이 위치해 있다. 저층부의
주출입구를 지면과 분리시켜 천장의 각진 광택의 금속
마감이 계단을 통해 내부까지 이어지는 동선과 그 형
태는 다이나믹하고 통일성이 있다. 그러나 2층 로비의
노출 천장과 형광등 조명은 기존 발전소의 산업적 이
미지와 일맥상통하나 안정감이 떨어져 아쉽다.

산업시설을 미술관으로 재생시키는 프로젝트에서 양
보할 수 없었던 기존의 부드럽고 아름다운 조형적 계
단은 외관과 함께 내적 미를 충족하는 중요한 디자
인 요소로 계획되어 이곳의 중앙계단은 진입계단부
와 느낌이 전혀 다르다.

맨 위층에 위치한 카페테리아는 유리창 밖의 동판때
문에 마치 숲에서 햇볕을 받는 느낌이지만 어딘가 시
원하게 외부를 조망할 수 있는 창이 아쉽다. 날씨가
좋음에도 불구하고 외부의 빛을 실내로 끌어들이는
창이 없는 실내는 항상 조명을 켜야 하므로 디자이너
들이 애용하는 그들만의 조명과 가구로 자신들의 정
체성을 확보하고 있다.

이 작품은 기존의 컨텍스트를 도시건축의 일부분으
로 재생시키는 작업으로 이곳의 조형적인 실루엣은
단순히 건축적 이미지에 따른 것이 아니라 주변 건물
의 선적인 면과도 조화를 꾀한 것이다.

아르간주엘라 인도교

Arganzuela Footbridge
Architect Dominique Per-
raul
Address Paseo de las
Yeserias 28045 Madrid
Spain
Completion 2011
Function Bridge

이화여자대학교의 새로운 명물인 이화캠퍼스센터ECC의 디자
이너인 프랑스 건축가 도미니크 페로는 역사적인 톨레도 다
리와 수도 마드리드의 문화센터를 연결하는 프라하 다리 사
이에 위치한 아르간주엘라 인도교를 디자인하였다.

길이 250m의 이 다리는 보행자와 자전거 이용자들을 위한
다리로, 사람들이 강 양쪽 공원과 동네를 오갈 수 있으며 다
리 아래 공원으로도 직접 내려갈 수 있다.

나선형 다리는 양 둑 시작지점 기둥의 지지에 의해 강을 가
로지르는데, 시작 통로의 지름이 5m에서 마주치는 부분의
지름이 12m로 점점 커지면서 인도교가 공중에 떠 있는 느
낌을 주고 있다.

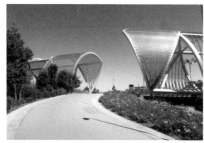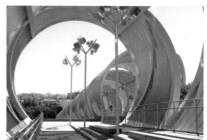

만자나레스Manzanares 길에서 강을 남쪽으로 가로지르는 150m
의 나선형과 북쪽으로 가로지르는 128m의 나선형은 공원의
언덕부분에서 대각선으로 엇갈리면서 교차하게 된다.

이 위치는 공원과 주변 도시를 넘어가는 플랫폼을 만들어
낸다.

도미니크 페로가 선호하는 재료인 금속망을 입힌 다리는 통
로 내부를 차양하는 동시에 투명성을 제공하여 보행자들에
게 역동적이며 리드미컬한 경험을 제공할 뿐 아니라, 자연스
런 형태의 놀이터와 산책로, 그리고 유연하게 흐르는 만자
나레스 강에 의해 나누어진 이 공원을 남북으로 가로지르는
강한 선을 만들어 놓았다.

도미니크 페로는 이곳 현장이 가지고 있는 취약점을 오히려
활용하여 사람들이 모이고 휴식을 취하면서 도시를 즐기는
새로운 장소로 창조하였다. 이로써 도시의 전략적인 지점에
있는 이 다리가 마드리드의 북쪽과 남쪽의 주택가 사이에서
도시적 연결성을 향상시키는 역할을 하도록 하였다. 이렇게
만들어진 다리는 이 도시의 건축학적 이벤트이자 강렬한 도
시의 랜드마크가 되고 있다.

마드리드 리오 카스카라 다리

Bridges Cascara Ma-
drid Rio
Architect WEST 8, Mrio
Arquitectos
Address Av del Man-
zanares 28026 Madrid
Spain
Completion 2010
Function Bridge

이로제와 함께 서울 용산민족공원 설계에 당선된 네덜란드 디자인그룹 West 8이 마드리드의 MRIO Arquitectos와 공동으로 진행한 마드리드 리오MADRID RIO는 마드리드의 M30 고속도로 터널 위의 새로운 도심지역과 강변지역을 시민의 휴식을 위한 공원으로 개발하는 마스터플랜 디자인 프로젝트였다. 이 프로젝트 중의 하나인 카스카라 다리는 아르간주엘라 공원Parc de Arganzuela과 소나무 공원Salon de Pinos을 연결하는 쌍둥이 보행교이다. 멀리서 보면 마치 카누를 뒤집어 놓은 것 같은 독특한 형태로 회색의 똑같은 다리가 나란히 서 있는 이 다리는 일반적이지 않다.

디자이너들은 거대한 콘크리트 돔 형태의 거친 질감으로 된

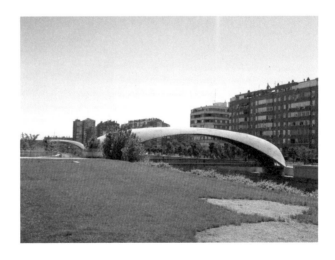

둥근 지붕과 부드러운 곡선으로 이어지는 상판의 가드레일을 디자인하여 일반적으로 실용적인 보행자 기반의 다리와는 다르게 만들어져 있다.

이 다리를 건너는 짧은 시간 동안 강과 다리가 진정으로 경험되는 장소로 만들어졌으며, 특히 스페인 예술가인 다니엘 카노가르의 모자이크 작품이 있는 다리의 내부 천장은 지역 주민들의 활기찬 모습들이 표현되어 있다. 천장의 가장자리에는 모자이크 작품을 비추는 조명기구를 설치하여 야간에도 천장의 모자이크를 보면서 불편하지 않게 다리를 건널 수 있도록 하였다.

내부로 들어서면 콘크리트 마감재와 천장의 어두운 바탕 위에 모자이크 그리고 오픈된 부분의 상하를 연결하는 수많은 케이블들로 마치 고래의 뱃속으로 여행을 온 것 같은 느낌을 준다.

비브리오메트로

Bibliometro
Architect Paredes & Pe-
drosa
Address Estación Em-
bajadores 28005 Madrid
Spain
Completion 2004
Function Museum
Website www-1.munima-
drid.es/bibliometro

마드리드의 레가즈피Legazpi 역을 포함한 12개 지하철 로비에 위치한 비브리오메트로는 작은 공공도서관이다. 지하철 이용객들이 이곳에서 최대 두 권의 책을 무료로 빌려 다른 지하철역의 비브리오메트로에 2주 이내 반납할 수 있는 시스템으로 디자인되었다.

마드리드의 건축가 파레데스와 페드로사에 의해 디자인된 7.8m×2.5m의 작은 파빌리언인 이 공공도서관은 검은색 테두리에 조명이 내장된 은색의 반투명 긴 유리벽과 녹색으로 강조한 로고 등이 새겨진 아주 단순한 공간이다.

지하철 이용객의 동선 흐름을 따라 휘어진 모양을 가진 파빌리언의 양 끝 유리문을 통해 굽은 실내의 책들과 공간을 확인할 수 있다. 이곳은 주말을 제외한 매일 오후1시 30분부터 저녁 8시까지 자유롭게 이용할 수 있다.

이 비브리오메트로 프로젝트는 2005년부터 마드리드 메트로와 마드리드 공공도서관이 협력하여 마드리드 커뮤니티를 공동 후원하는 것으로, 지하철의 수백만 이용객들이 교통문화뿐 아니라 책을 경험하면서 하루를 시작하게 하는 것이 목표라고 한다.

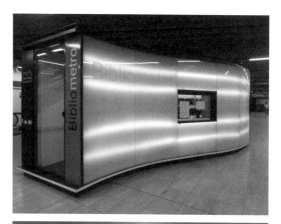

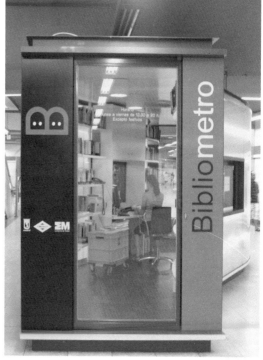

푸에르타 아메리카 호텔

Puerta America Hotel
Architect 13: Ático
12: Jean Nouvel
11: Mariscal y Salas
10: Arata Isozaki
09: Richard Gluckman
08: Kathryn Findlay
07: Ron Arad
06: Marc Newson
05: Victorio & Lucchino
04: Plasma Studio
03: David Chipperfield
02: Norman Foster
01: Zaha Hadid
00: John Pawson
-1: Teresa Sapey
Address Avenida de
América 41 28002 Madrid
Spain
Completion 2005
Function Hotel
Website www.hotelpuer-
tamerica.com

당대 최고 건축가와 디자이너 19명이 작업을 하여 2005년에 문을 연 지상14층의 특별한 호텔인 푸에르타 아메리카 호텔은 스페인 마드리드의 카테헤나categema 지하철역 근처에 위치하고 있다.

이 호텔은 지하철역에서 지상으로 올라오면 실린더 형태의 높은 블랑까스 타워Torres Blancas와 함께 만화경처럼 다채로운 빛깔의 PVC 블라인드로 치장된 화려한 외벽의 건물로 눈길을 끌어당긴다.

자하 하디드, 노만 포스터, 론 아라드, 아라타 이소자키, 하비에르 마리스칼, 데이비드 치퍼필드, 장 누벨, 존 포슨 등의 개성 넘치는 건축가와 디자이너들은 예산에 제한이 없는 프로젝트에 초대받아 각자가 맡은 층을 독창적이며 혁신적으로 디자인하였다.

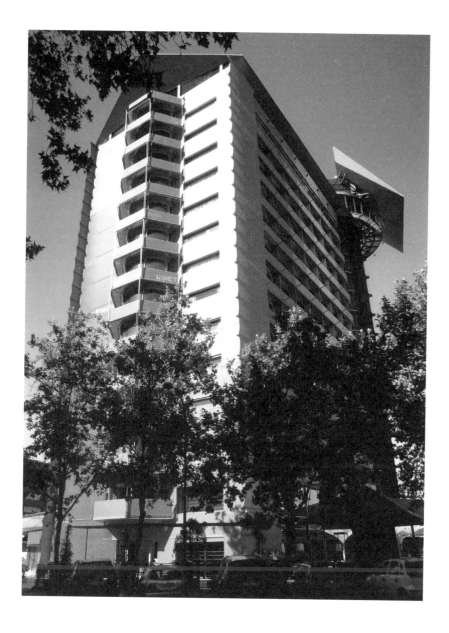

특히 그들은 작업하는 동안 그들만의 독특한 프로젝트를 위해 서로 만나지 않았으며 철저한 보안속에 독자적으로 작업을 수행하였다.

존 포슨이 디자인한 기준층의 실험적인 여행으로부터 자하 하디드의 곡선, 노만 포스터의 하이테크적이면서도 심미적인 평온함을 거쳐, 장 누벨이 창조한 에로틱한 공간에 이르기까지, 이 호텔의 각 층은 300㎡로 28개의 객실과 2개의 주니어 스위트를 포함하고 있다. 층별의 각기 다른 인테리어를 통해 마치 예술과 디자인을 이해하는 12개층의 객실에 12가지의 다른 방법들을 제시하는 것 같아 기대감을 갖게 한다.

내부는 각 층마다 서로 연결이 되어 있지 않아 지정된 층만 올라갈 수 있으며 객실 층은 예약자만 입실할 수 있다. 그러나 자하 하디드와 장 누벨이 디자인한 층은 투어가 가능하도록 프로그램이 운영되고 있어 짧지만 이 공간들을 볼 수 있다.

푸에르타 아메리카 호텔은 그냥 호텔이라기보다 디자인 전시장에 가깝다고 할 수 있다. 특히, 장 누벨은 이 호텔의 작품을 교향곡보다는 여러 곡이 모인 소곡집에 가깝다고 비유하였다.

ABC 미술관

ABC Museum

Architect Aranguren & Gallegos Arquitectos

Address Calle Amaniel 29 28015 Madrid Spain

Completion 2010

Function Museum

Website www.museoabc. es

쉽게 눈에 띄지 않는 좁고 한적한 골목길에 숨어 있는 ABC 미술관은 20세기 초 스페인 건축가 호세 로페스 살라베리에 의해 지어진 스페인의 첫 번째 양조장 건물이었으나 2010년 에 스페인 건축 스튜디오 아랑후렌과 가예고스에 의해 예술 센터와 그림 및 일러스트를 위한 ABC 미술관으로 새롭게 디 자인되어 개관한 곳이다.

넓고 개방적인 6개 층의 이 미술관은 지하의 메인 전시공간 과 지상에는 두 번째 전시공간, 오피스, 리셉션, 워크숍, 작 품복원 실험실과 카페 등이 있다.

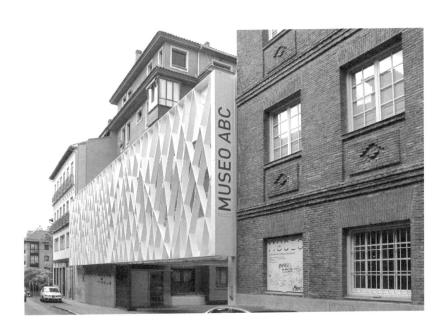

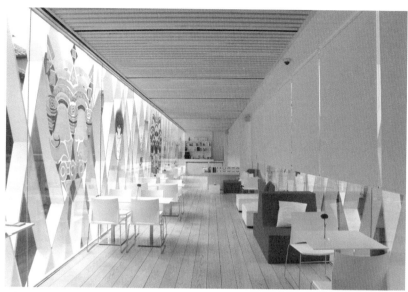

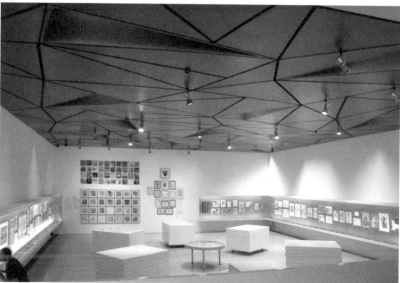

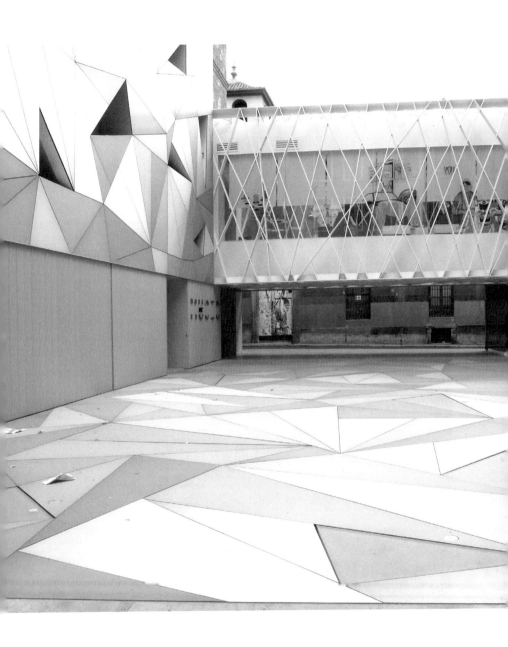

오랜 시간의 흔적들이 공존하는 좁은 골목길에서 가장 먼저 방문객의 눈을 사로잡는 것은 경사지게 교차시킨 흰색 강철로 외피 마감한 유리상자 빔이다. 이것은 오래된 건물에 끼워 넣은 브릿지 형태로 진입동선 위에 떠 있어 방문객들을 주위로부터 드라마틱하게 분리되어 있는 미술관의 내부 안뜰로 자연스럽게 유도한다.

안뜰은 미술관 내부로 진입하기 전 로비와 같은 역할을 하는 전이공간으로 디자인되었다. 안뜰바닥과 미술관 입구의 입면은 부등변삼각형 모양의 알루미늄 패널과 푸른빛의 강화유리로 마감되어 있다. 입면의 경우 알루미늄 패널 면이 보는 각도에 따라 명암의 변화에 의해 마치 볼륨이 있는 것처럼 착시현상을 겪게 한다.

바닥과 입면에 뚫린 삼각형들은 그들이 면한 공간에 빛을 공급하는 기능을 할 뿐 아니라, 방문객들에게 호기심을 자극하는 유혹일 수 있다. 특히 바닥면은 지하공간의 천장에 빛을 공급하는 기능으로 지하 전시공간의 디자인 요소가 된다. 또한 미술관의 현대적인 조형적 입면과 버건디 브라운의 전통적인 주택입면의 대비가 안뜰을 낯설게 하며 거리에 면한 벽돌 외관과 입구 안뜰을 가리는 단층의 유리 빔 안의 카페는 미술관을 주변 환경과 분명한 경계를 짓게 한다.

햇빛 가득한 긴 통로의 유리 카페와 안뜰 바닥에서 내려오는 빛이 충만한 지하 전시공간의 경사로와 깊은 계단은 일러스트 미술관을 둘러보는 재미를 더한다.

엘크로키스 사옥

El Croquis
Architect Fernando Mar-
quez Cecilia
Address Avenida de los
Reyes Catolicos 9 El Es-
corial Spain
Completion 1998
Function Office
Website www.elcroquis.es/
AcercaElCroquis

세계의 유명한 건축잡지 중 하나로 잘 알려진 엘크로키스의 사옥은 마드리드에서 멀지 않은 엘에스코리알이라는 작은 도시의 교외에 위치하고 있다.

스페인어로 스케치란 뜻을 가진 이 사옥은 철근으로 만든 울타리와 코르텐 스틸로 테두리를 두른 트레버틴의 비스듬한 건물 외관이 평범하지 않은 공간임을 말해주고 있다.

건물의 형태 구성은 각진 자유스런 형태의 두 개 매스가 융기된 듯한 형태로 두 그루의 나무가 있는 작은 중정을 감싸고 있는 그림이다. 더구나 입면은 이곳의 뜨거운 햇살을 막기 위해 켜 구조로 처리되어 실내에 시원한 그늘을 제공해 줄 뿐 아니라, 건물 전체에 다양한 느낌을 제공하고 있다.

교외의 건물을 어떻게 짓는가에 대한 우수한 사례 중 하나인 이 사옥은 놀랍게도 직원인 주요 편집자들과 팀장들이

건축가가 되어 스스로 디자인하고 시공하였다.

자연과 함께 어우러져 돌출된 부분과 숨은 공간들로 구성되어 있는 이 사옥건물은 사무실 공간뿐 아니라, 건축전시의 갤러리로도 사용되고 있다.

로마 수도교
세고비아

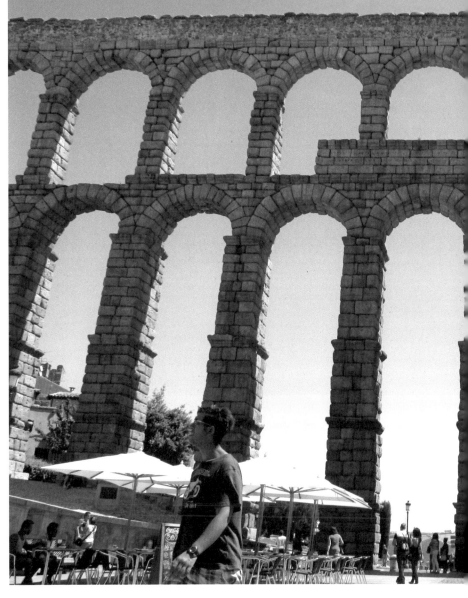

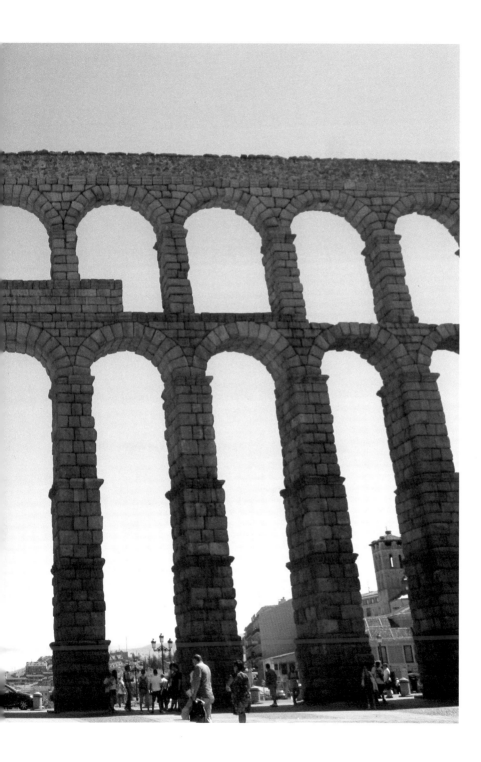

로마 수도교

Segovia aqueduct
Address Avendia Padre
Claret, 10 40001 Segovia
Function aqueduct

스페인의 세고비아 시에 화강암으로 건설된 이 수도교는 로마 시대의 토목공학 기술을 보여주는 가장 뛰어난 유적 중 하나로 원형에 가깝게 보존되어 있다.

로마의 트라야누스 황제AD 53~117시대에 세워져 2천 년의 역사를 지닌 이 다리는 한때 16km 떨어진 프리오 강Rio Frio으로부터 세고비아 시에 물을 운반했으나 현재는 도로의 진동과 시간의 흐름으로 인해 손상을 입어 사용하지 않는다.

이 수도교는 수만 개의 육중하고 거칠게 다듬은 화강암이 사용되었으며 건축에 사용하는 모르타르나 시멘트, 꺾쇠 등이 전혀 사용되지 않아 아치 꼭대기의 종석이 누르는 힘에 의해 서로 연결되어 있다.

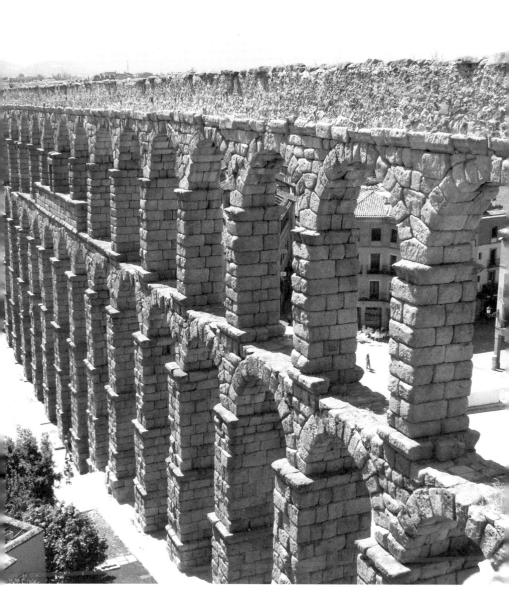

언덕에서 거의 직각으로 한차례 꺾인 이후, 세고비아의 아소계호 광장Plaza Azoguejo을 지나가는 부분에서 수도교가 그 당당한 위엄을 완전히 드러낸다. 이 광장에 서 있는 수도교는 약 30m 높이의 아치 위에 약 11m의 작은 아치가 300m 정도 직선으로 서 있어 스케일과 공학기술에 감탄이 절로 나온다. 이 수로 옆의 계단으로 올라가면 수도교와 함께 세고비아의 아름답고 인상적인 도시 전경을 한눈에 내려다 볼 수 있다.

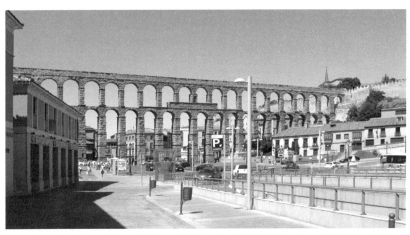

레콩키스타의 영웅 엘 시드가 태어난
부르고스

부르고스 아트센터

Centro de Arte Caia de Burgos(CAB)

Architect AU. Arquitectos

Address Saldaña s/n 09003 Burgos Spain

Completion 2003

Function Museum

Website www.cabdeburgos.com/es/burgos

대성당과 성이 있는 마을의 가장 중요한 건물들과 연결된 역사적인 장소인 산 에스테반 교회church of San Esteban 주변에 위치하고 있는 부르고스 아트센터는 부르고스의 시가지 높은 곳에 있다.

이곳에서는 방문객들에게 도심을 내려다보며 자신의 도시 방문 흔적을 찾을 수 있는 환상적인 전망을 제공한다. 산 에스테반 교회를 벗어나 계단을 오르다 보면 만나는 부르고스 아트센터는 마감재료와 형태부터 이 도시의 오래된 건축물과 달라 한눈에 들어온다.

이 아트센터의 정면은 밝은 대리석으로 마감하였으며 정사각형의 창문과 절제된 형태의 출입구는 청동으로 처리하였다. 돌쌓기 한 하부 부분이 경사진 대지를 따라 반가량은 땅속에 묻혀 있고 나머지는 도심을 향해 드러나 있으며, 상부 부분은 짙은 나무로 마감한 세 개의 덩어리가 솟아나 부르

고스 도시를 내려다보고 있다.

도시의 전망을 보며 진입부에서 지하로 내려가며 계획되어진 전시관과 지상의 전시관으로 나누어 다양한 기획전들이 열리고 있다. 특히 아트센터 내부에는 카야 드 부르고스Caja de Burgos의 영구 소장품과 함께 현대미술의 기획전시가 열리고 있다. 부르고스 아트센터는 현재 분명하게 표현되는 새로운 경향과 예술 세계에서 진행되고 있는 것을 보여주기 위해 시도하는 다양한 전시 프로그램 또한 가지고 있다.

실내에서는 큰 유리로 밖을 볼 수 있는 로비가 있으며 복도 끝에 마련된 휴식공간과 각 층의 열린 휴게공간을 계획하여 부르고스의 도심을 조망할 수 있도록 창을 내어 두었다. 부르고스 아트센터는 지역사회와 연결된 역동적이며 생동감이 넘치는 공간을 만드는 데 기여하는 모든 부분들, 즉 삶과 환경, 건축, 음악, 무대예술, 시청각 예술과 조형에 관계된 개인과 집단의 실험적 프로젝트와 워크숍 등을 포용하여 사람의 도시와 끊임없이 소통하는 노력을 하고 있다

인류사 단지

Human Evolution Complex

Architect Juan Navarro Baldeweg

Address Paseo Sierra de Atapuerca 09002 Burgos Spain

Completion 2010

Function Multi-Space Center

Website www.museoevolucionhumana.com

부르고스에 위치한 인류사 단지는 스페인의 건축가이자 화가인 후안 나바로 발더웨그가 디자인한 프로젝트이다. 유리 외피를 가진 이 단지는 건물마다 컬러를 달리하는 입면을 디자인하여 더욱 강한 인상을 주고 있다. 가운데 건물의 붉은색 파사드는 건물과 건물 사이공간에 시간의 변화에 따른 그림자형태와 맞은편 유리 외피에 비친 파사드의 투영이미지로 관람객들에게 또 다른 디자인을 제공하고 있다. 특히 내부에서도 이 입면을 통해 실내에 다양한 그림자들이 생겨 또 다른 디자인 요소가 된다.

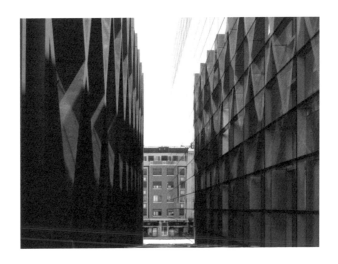

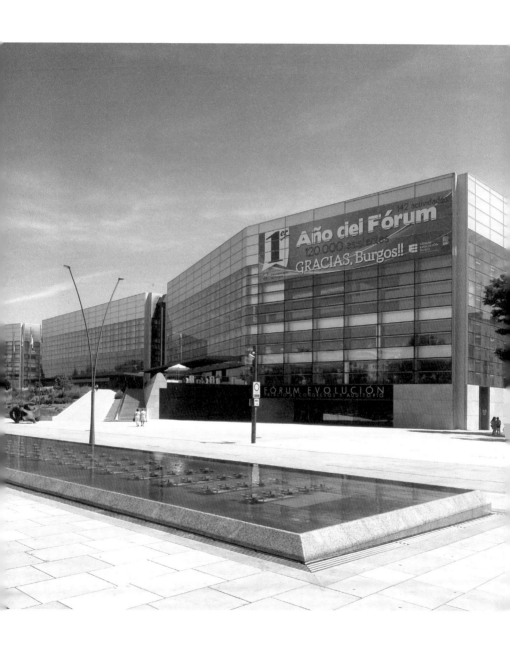

이 단지는 물리적으로는 분리되었지만 기능적으로는 연결된 3개의 독립적이며 상호 의존적인 건물들로 인류사박물관, 인류사국립연구센터와 부르고스 대강당과 컨퍼런스 센터로 구성되어 있다. 국립연구센터는 박물관 왼편의 건물로 아타푸에르카Atapuerca 유적지에서 발견된 초기 유럽인들의 삶의 흔적을 토대로 인간진화 분야와 협력연구를 촉진하기 위해 설립되었으며 일반인에게 공개하지 않는다.

부르고스 대강당과 컨퍼런스 센터는 인류사 단지 오른쪽에 위치하여 국가행사 및 국제회의를 개최할 수 있는 장소를 제공할 뿐 아니라, 콘서트나 연극과 같은 사회적 행사를 할 수 있게 디자인하였다. 이 프로젝트의 중심인 인류사박물관은 인류사 단지의 중앙에 위치한 주된 건물로 부르고스 동쪽으로 20km 떨어진 아타푸에르카의 고대유적에서 발굴된 유물들을 전시한 곳이다.

이 고대유적지는 유네스코 세계유산으로 지정되어 있으며 서부유럽의 초기 거주자들로 알려진 인류의 화석들과 석기 도구들을 발굴한 동굴이 다수 포함되어 있다. 인류사박물관은 지질학적 지층과 자연, 땅과 대지에 밀접하게 관계된 부분의 진화를 보여주고 있다. 굉장히 넓고 층고가 높은 실내 전시공간으로 아타푸에르카지역에서 자라는 식물과 나무들을 심어 놓은 경사진 4개의 작은 언덕이 구역적인 개념으로 전시되어 있다.

관람객들이 다양한 전시를 보면서 3층에 도착하면 나무와 돌과 풀이 있는 4개의 지형을 내려다 볼 수 있다. 또한 북카

페 등 휴식을 위한 공간들도 재미있는 디자인으로 계획되어 있어 즐거움이 많은 공간이다. 특히 각 층으로 이동하기 위한 계단과 경사로의 옆면은 매우 상승적인 이미지를 제공하기에 충분하다.

디자인의 통일감을 위하여 건물 측면에 사용한 컬러와 재질을 다른 건물 진입부분의 차양적 요소로 표현한 것이 디자인 포인트로 작용하였다. 넓은 진입공간까지 가지고 있는 대규모로 구성된 인류사 단지는 과학적인 전시와 모임 그리고 회의를 위한 이상적인 장소라 생각된다.

4

또 다른 스페인

바스크

피레네 산맥에 의해 프랑스 남부에서 스페인 북부로 걸쳐 있는 바스크 Basque 지방은 가장 스페인다움이 덜한 지역이다. 하지만 숲과 바다가 이루어놓은 천혜의 자연과 이 지방 사람들의 독특한 문화는 또 다른 스페인을 경험하게 한다.

바스크는 독자적인 언어를 사용하고 있으며 도로 교통표지판도 바스크어와 스페인어를 병용하고 있다. 가끔 바스크어로 쓰인 표지판 아래 스페인어 표지가 훼손되어 있는 것을 볼 수 있어 소문대로 스페인으로부터 분리를 원하는 그들의 생각을 엿볼 수 있었다. 바스크 사람에게 "바스크 지방은 어디에 있니?"라고 물으면 "스페인 북부에 위치한 작은 지방이야."라는 대답 대신에 오히려 "프랑스 동남쪽에 위치한 나라야."라고 대답한다는 농담이 있을 정도로 스페인으로부터 독립의지가 강하다.

또한 이 지방은 우리나라와 같이 깊고 높은 산이 많은 산림지대가 대부분이라 중세 후기부터 방대한 철광석과 삼림자원을 개발하여 크게 공업화되었다. 이 지방의 금속관련 산업은 대부분 빌바오Bilbao시와 네르비온 강Nervión River의 연안지역에서 이루어졌다. 특히 빌바오시는 스페인 제1의 금융 중심지로 급부상하였지만, 이 지방의 도시화와 산업발전으로 바스크의 전통문화가 쇠퇴하고 많은 주민들의 이민으로 주민수가 크게 감소하여 도시가 쇠퇴하였다.

그러나 지금의 빌바오는 문화의 향기를 전파하는 도시로 재탄생함으로써 네르비온 강변을 따라 구축된 문화·관광산업 벨트는 유명 건축가들의 흔적으로 인지도와 체류성을 높이고 있다.

빌바오를 떠나 갈다카오Galdakao, 소랄루쩨Soraluze, 레가쯔피Legazpi의 작은 도시들을 스쳐지나 오나티Onati의 아슬아슬한 깊은 산속에 조용하게 숨어있는 아란자쭈 교회와 바스크의 주도로 알려진 비토리아 가스테이즈의 고고학박물관은 분주했던 디자인 기행에 모처럼의 안식과 여유를 제공하였다.

맘껏 즐기는 건축가들의 흔적

빌바오

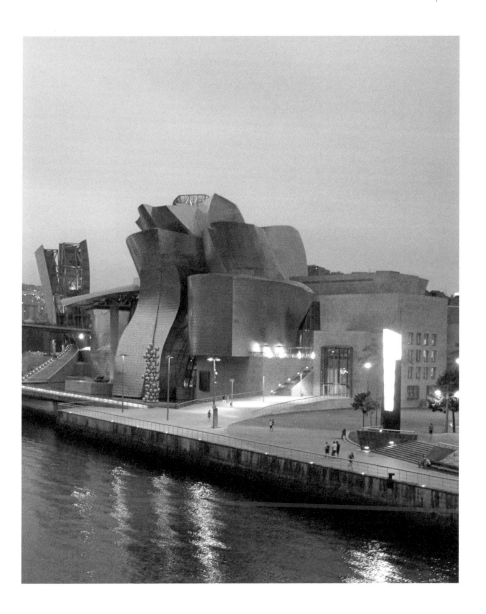

빌바오 메트로 지하철역

Bilbao Metro Stations
Architect Foster & Part-
ners
Address Plaza Circular 2
48008 Bilbao Spain
Completion 2010
Function Transportation
Facility
Website www.metrobil-
bao.net

쇠퇴의 길을 걷던 빌바오에 빌바오 메트로 지하철역은 구겐하임 미술관과 함께 예술과 문화의 도시 이미지를 구축하는 데 한 몫을 하고 있다.

영국 건축가 노만 포스터가 디자인한 이곳은 철강이 많이 생산되는 지역적 특성을 반영하여 철강소재를 사용한 간결하고 단순한 디자인으로 독특한 정체성을 살리고 있다. 헥토르 귀마르Hector Guimard가 디자인했던 아르누보 양식의 파리 지하철 입구 만큼이나 독특한 지하철 입구로 자연채광이 가

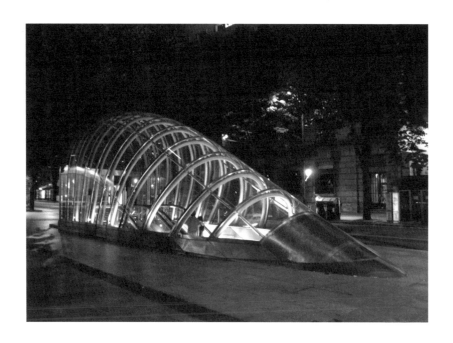

능한 곡면형 유리구조로 현대적이면서도 주변의 고풍스러운 건물과도 잘 조화되고 있다.

내부공간은 가능한 높은 천장고와 넓은 터널을 사용하여 오픈된 공간을 디자인하였다. 둥근 반원형태의 지하철 내부는 보행자 바닥 플랫폼을 천장에서 잡아당기고 아래에서 계단 등의 구조물로 버텨 선로 위 중간에 떠 있게 구조를 단순하고 명쾌한 형태로 함으로써 시민들이 역 구조를 쉽게 이해하고 이용할 수 있도록 만든 것이다.

자체 조명과 도시 거리의 불빛으로 야경이 더욱 세련되어 보이는 지하철 입구는 프랑스의 빵 크로와상이나 소라껍질을 연상케 하여 빌바오 도시의 상징처럼 여겨지는 랜드마크 건축물이 되고 있다.

주비주리 다리

Zubizuri Bridge
Architect Santiago Ca-
latrava
Address Pasarela Zubi
Zuri Bilbao Spain
Completion 1997
Function Bridge

스페인의 대표적인 건축가 산티아고 칼라트라바가 설계한 아
치 보행교인 주비주리 다리는 유기적인 형태로 조형성이 강
한 구조체를 보여주는 것으로 유명하다.

주비주리는 흰색이란 뜻이며, 강 양쪽의 캄포 볼란틴Campo
Volantin과 우르비따르떼Uribitarte를 연결하여 빌바오의 네르비
온 강Nervion River을 가로지르고 있다.

전장 75미터, 높이 15미터의 이 다리는 양 강가에 유리벽돌의
접근 경사로와 계단을 두어 수평에서 약간 기울어진 플랫폼
을 연결하는 경사구조의 강철 아치로 구성되어 있다. 이 부
분을 현수하고 있는 아치도 사선으로 기울어져 있고 바닥은
반투명유리로 되어 있어서 보행자에게 적절한 긴장감을 느끼
게 하여 색다르면서도 특별한 체험을 준다. 지금은 보행자를
보호하기 위해 미끄럼 방지 패드를 깔아놓았다.

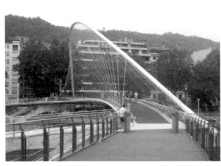

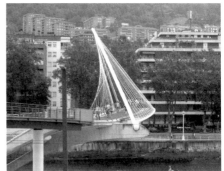

하얀색 아치와 케이블 현의 플랫폼을 걸으면서 멀리 보이는
구겐하임 미술관과 이소자키 아테아, 그리고 도시 풍경과 강
줄기를 가르며 지나가는 카누를 바라보면서 빌바오만이 주
는 아름다움을 즐길 수 있다. 특히 밤에는 다리 아랫부분에
조명이 들어와 유리의 플랫폼과 곡선의 주비주리 다리를 비
추어 멋있는 야경을 보는 이들에게 선사한다.

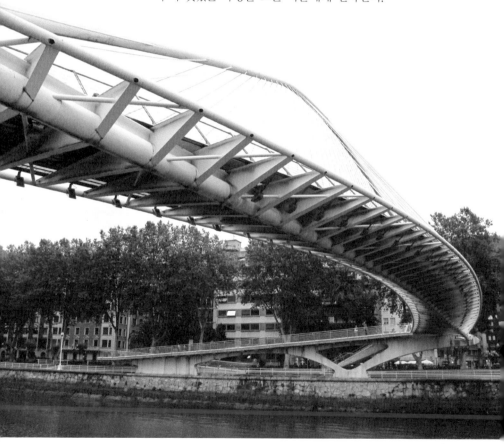

이소자키 아테아

Isozaki Atea

Architects Arata Isozaki, Inaki Aurrekoetxea

Address Urbitarte 10 48001 Bilbao Spain

completed 2008

Function Housing

세계적인 일본 건축가 아라타 이소자키와 빌바오 건축가 이내키 아우레코엑사가 디자인한 이소자키 아테아는 높이 83m, 22개층의 트윈타워와 다섯 동의 부속건물로 구성된 복합건물로 스페인 빌바오에 있다.

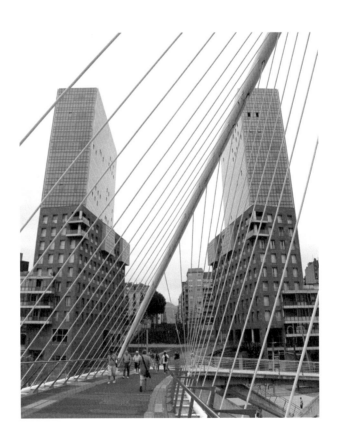

이 건물에서 주거용 건물인 트윈타워는 바스크 지방과 빌바
오에서 가장 높은 건물로 저층부는 짙은 회색의 블록 외장
으로, 상층부는 유리 커튼월로 구성되어 안정감을 가진다.
아테아바스크어로 게이트의 이름이 주는 느낌처럼 이 두 개의 타
워는 빌바오 관문의 상징성을 갖는다.

이소자키 아테아의 중요한 공동생활 공간인 트윈타워 사이의
광장 상층부는 장방형으로 구성되어 두 건물의 중앙을 가로
지르는 방향성이 생긴다. 저층부는 사다리꼴로 구성되어 하
천방향으로 열리는 형태를 하고 있는데 중앙광장에 만들어진
계단에 의해 외부공간이 확장되는 느낌이 강조되고 있다.

또한 이 계단은 영화 〈로마의 휴일〉로 잘 알려진 스페인 계
단을 재해석한 것이라 더욱 의미가 있을 것 같다. 특히 건축
가 산티아고 칼라트라바가 설계한 주비주리 인도교가 이 계
단 광장과 연결되어 있어 지역주민뿐 아니라, 관광객들에게
도 사랑 받는 장소이다.

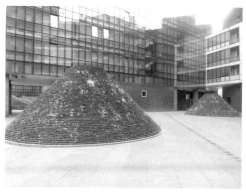

그란 호텔 도미네 빌바오

Gran Hotel Domine Bil-
bao

Architect Javier Mariscal

Address Alameda de
Mazarredo 61 48009 Bil-
bao Spain

Completion 2002

Function Hotel

Website www.granhotel-
dominebilbao.com

20세기 디자인의 가장 상징적인 부분과 유행의 흐름을
함께 가져다주는 공간인 그란 호텔 도미네 빌바오는 빌
바오 구겐하임 미술관Guggenheim Museum을 마주 보고 있
는 5성급 호텔이다.

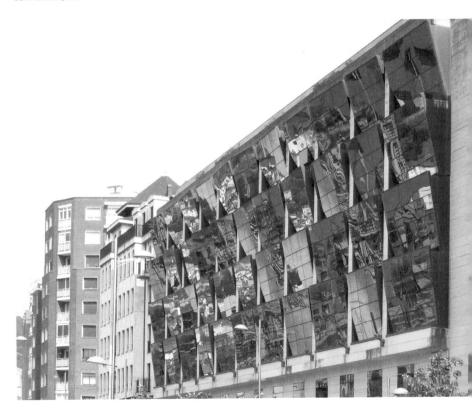

호텔 파사드는 마치 파도 같기도 하고 물고기 비늘이 돋아 난 것 같기도 한 사각형 거울패널을 비스듬히 세워 맞은편 미술관과 도시의 이미지를 왜곡시켜 다양한 투영 이미지를 사람들에게 전하고 있다.

2002년도에 바르셀로나 올림픽 마스코트를 디자인한 하비에르 마리스칼이 페르난도 살라스 스튜디오와 함께 이 호텔의 건축은 물론 객실과 레스토랑, 바와 카페테리어의 실내디자인을 담당하였다.

호텔의 입구에 들어서면 로비의 조명과 긴 곡선형의 빨간 의자가 환상적인 분위기를 연출하고 있다. 아트리움 중앙에 솟아오른 거대한 돌무더기 탑과 나선형 계단의 작품은 호텔 공간을 조형적으로 풍성하게 장식하여 투숙객들에게 강한 인상을 남긴다.

엘리베이터를 타고 맨 꼭대기 층에서 내려 아랫부분을 내려 다보면 자유곡선의 객실복도 형태와 함께 거대한 조형물의 형태를 멋지게 볼 수 있다. 그리고 레드와 화이트의 대비가 돋보이는 바는 30초마다 실내 전체를 바꾸는 컬러조명과 비스듬한 기둥, 유니크한 가구들로 자유롭고 생동감 넘치는 분위기를 연출한다.

또한 현대적인 개념의 타이포그래픽 작업을 호텔 각층의 사인물에 잘 적용하였다. 이 작업을 통해 마리스칼은 겉치레를 피하고 사람들을 초대해 즐길 수 있는 고급스러운 개념을 적용하였다.

빌바오 구겐하임 미술관

Guggenheim Museum
Bilbao

Architect Gehry Partners

Address Abandoibarra
Etorbidea 2 48001 Bilbao
Spain

Completion 1997

Function Museum

Website www.guggen-
heim-bilbao.es

'해체주의' 건축의 전형을 보여주는 건축물로 평가받고 있는 빌바오 구겐하임 미술관은 건축가 프랭크 게리가 디자인하여 1997년 완공된 건물로 또 하나의 새로운 장소성으로 더 유명한 곳이다.

스페인 바스크의 지방정부와 솔로몬 구겐하임 재단의 남다른 공조작업에 의해 탄생된 이 미술관은 바스크 지방정부가 프로젝트의 재원을 담당하고 프로젝트를 소유하며, 구겐하임 재단이 미술관을 운영하고 주요 소장품을 제공하는 역할을 했다.

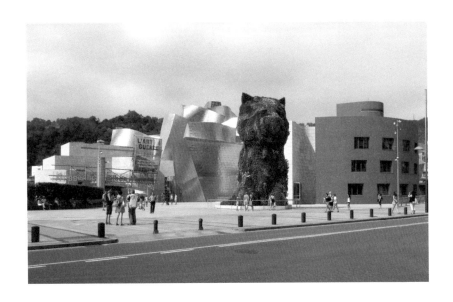

이 미술관 외부의 직교하는 석회암의 블록은 티타늄으로 덮여지고 구부러진 형태와 이것을 서로 연결하는 형태의 곡선과 대비가 되는 복잡한 외관을 지니고 있다. 다양한 곡면과 사선이 해체, 재조합된 입체적 외관은 다소 복잡한 내부구조를 상상하게 하지만 내부는 때로는 교차하고 때로는 멀어지는 연속적인 구조가 놀랄 정도로 간편하게 설계되어 있다. 특히 이곳은 자연광을 충분히 활용한 조명설계로 밝고 편안한 느낌을 준다.

전체적인 재료를 보면 석재, 티타늄, 유리 세 가지가 사용되었다. 티타늄으로 광채를 띠는 곡면은 전시공간으로, 유리 소재의 개방된 공간은 관객이 움직이는 공적 공간으로, 석

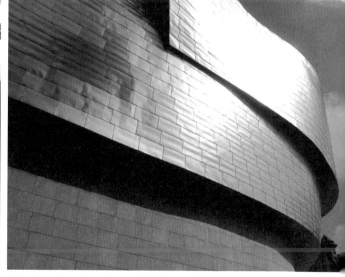

재 수직면은 지원시설로 분류할 수 있다.

미술관 입구에는 미국의 현대미술가 제프 쿤스의 작품 〈강 아지puppy〉가 있으며 미술관 뒷편에는 우리에게 익숙한 루이스 부르주아의 거미형상의 조형물Maman이 설치되어 있다. 이러한 설치조형물들은 주위 환경과 또 다른 조화를 이루어 미술관과 함께 새로운 장소성의 이미지를 만들었다.

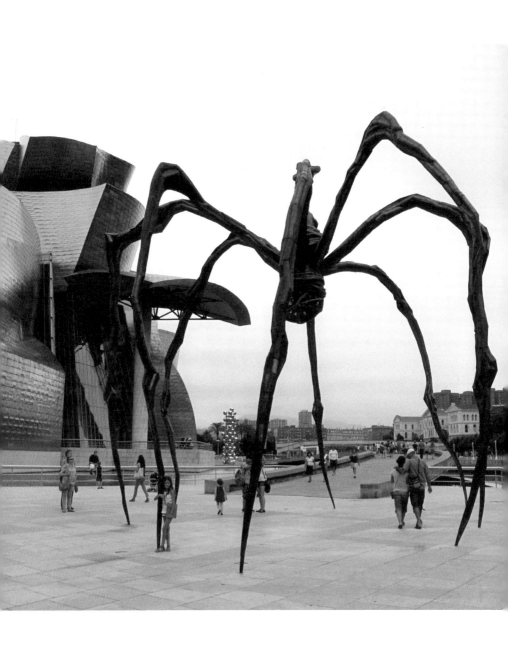

멜리아 빌바오 호텔

Hotel Melia Bilbao
Architect Ricardo Legor-
reta
Address Lehendakari Le-
izaola 29 Bilbao, Vizcaya,
48001 Spain
Completion 2004
Function Hotel
Website www.meliabil-
bao.bilbaohoteltour.com/
contact

빌바오시의 중심부에 위치한 멜리아 빌바오 호텔은 구겐하임 미술관과 이베르드롤라 빌딩Iberdrola Tower, 유스컬두나 궁전Euskalduna Palace을 이어주는 산책로인 아밴도이배라 에트롭Abandoibarra Etrob을 따라 걸어가면 아주 가까운 곳에 위치해 있다.

멕시코 건축가 리카르도 레고레타에 의해 설계된 이 호텔은 바스크 조각가 에두아르도 치이다의 작품에서 영감을 받아

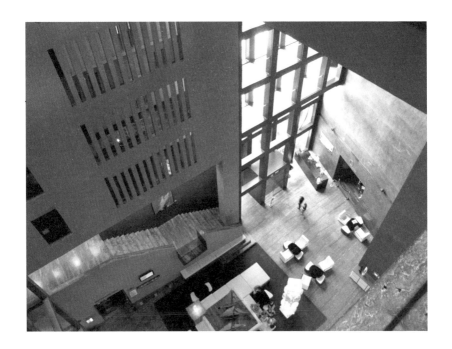

형태, 재료, 색상과 디테일한 부분까지 작품의 내용들이 반
영된 독특한 스타일의 예술작품이다.
버건디 컬러의 주조색과 오렌지색이 강조된 외관은 정사각
형 창들이 조합된 창문들과 함께 오래된 성의 위엄 있고 당
당한 느낌의 호텔이다.

내부는 오렌지색을 주조색으로, 핑크와 버건디를 강조색으로 사용하여 건축가의 디자인 아이콘인 남미의 열정적이고 강렬한 분위기를 연출한다. 실내는 현대적으로 디자인된 211개 객실, 5개의 서로 다른 레스토랑, 최대 300명을 수용하는 7개의 회의실, 40m 높이의 웅장한 호텔 로비 등 다양한 부대시설을 갖추고 있다.

특히, 가장 인상적인 특징 중 하나는 40m 높이의 열린 실내 공간의 호텔 로비는 호텔의 화려함을 더해주는 두 개의 멋진 전망의 파노라마 엘리베이터와 함께 수직적 확장감과 레고레타의 건축적 디테일을 살펴볼 수 있다.

이 호텔은 중요한 현대미술 작품들을 소장하고 있어 투숙객들이 다양한 전시회를 볼 수 있는 뜻밖의 기회를 갖게 한다. 또한 3개 층을 틔운 7층의 오픈된 수영장에서는 빌바오의 네르비온 강을 바라볼 수 있을 뿐 아니라, 레코레타 특유의 컬러들로 디자인된 공간을 만날 수 있다.

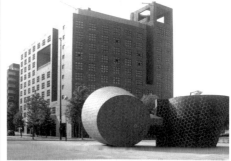

비스카이아 지역도서관

Regional Library of Bizkaia

Architect IMB Arquitectos

Address Diputación 7 48008 Bilbao Spain

Completion 2008

Function Library

Website www.bizkaia.net/ Home2/Temas

빌바오 도심의 격자 유닛에 영향을 끼치는 랜드마크적인 공공건축물인 비스카이아 지역 도서관은 이 지역의 정치가이며 작가인 피델 데 사가르미나가Fidel de Sagarminaga의 개인 도서관에서 시작한 것이다. 아이디어공모에 의해 선정된 이곳은 이 지역 출신의 아이엠비 건축사무소가 확연히 구분되는 기능을 가진 3개의 공간에 옛것과 새로운 것의 조합을 역동적으로 계획하였다.

기존의 건물을 독서와 연구를 위한 공적인 홀로 사용되도록
리모델링을 하여 개방적이고 유연한 실내공간을 만들고 거기
에 계획된 두 개의 새로운 공간을 연결하는 작업을 하였다.
첫 번째 공간은 화강암으로 마감처리를 한 행정관리를 위한
공간이며, 두 번째는 도서를 소장하는 역할을 하는 공간으
로 도시의 새로운 도서관 기능의 상징성을 표현하기 위해 유
리 상자로 디자인을 하였다. 건물의 짜임새는 건물의 내·외
부의 공공공간 사이의 분명한 교감과 문화적 교정을 확립하
는 것을 이해하는 것처럼 표현되었다.
주출입구 부분의 유리외피는 세계 여러 나라의 다양한 글꼴
을 실크프린트 된 이미지로 표현하였으며 이는 주변의 건물

들에 반사되어 시각적으로 탁월한 효과가 있다. 특히 여러나라 글 가운데서 한글도 볼 수 있어 매우 반가웠다.

서고공간은 지식의 진화과정을 나타내며 잔잔히 움직이는 수공간 위에 위치하고 있다. 수공간은 자연광이 지하 강당까지 유입될 수 있도록 부드러운 수면을 유지하고 있다. 실내로 들어서면 외부에서의 느낌과는 달리 백색공간이 사람을 맞고 있으며 화이트, 레드, 블랙을 주조색으로 사용하여 공간을 계획하였다. 특히, 지하에는 중정과 함께 휴식공간이 마련되어 있다.

지난 십여 년까지 금자탑 같은 도시의 상징물들이 대부분 세계 유명 건축가들에 의해 작업되었다면, 최근의 작품들은 스페인 건축가들에 의해 지역성이 강한 정신과 철학을 바탕으로 이루어지고 있어 빌바오 시의 도시재생 프로젝트는 시간을 거듭해가면서 큰 성공을 거두고 미래도 밝아 보인다.

오피스 오사키데짜

Offices Osakidetza
Architect Coll—barreu Ar-
quitectos
Address Calle Licenciado
Poza Bilbao Spain
Completion 2007
Function Office

빌바오는 1970년대까기 활기찬 도시였으나 유럽의 산업위기로 인해 낙후된 도시가 되어버렸다. 산업도시 빌바오의 도시 회생을 위해 '문화와 예술적인 도시'를 목표로 한 계획이 수립되었다. 이 프로젝트에서 네르비온 강 주변을 활용할 수 있었던 것은 가장 큰 기회였으며 이외에도 도시를 아름답게 꾸미는 일로 시작하여 다양한 프로젝트들이 진행되었다.

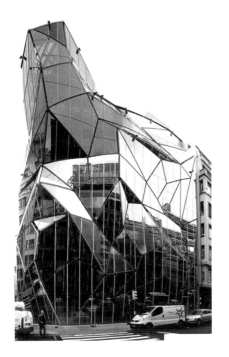

이 도시의 빌바오 구겐하임 미술관에서 남북으로 가로지르는 리칼데 즈메르 케일라Recalde Zumar Kalea 도로를 따라 남쪽으로 내려오면 옛 도심의 중앙광장인 페드리코 모요아 플라자 Fedrico Moyua Plaza를 지나 포자 리젠찌애튜아렌 케일라Poza Lizentziatuaren Kalea 길과 만나는 모서리에서 유리로 된 독특하고 괴상한 형태의 건물을 만나게 된다.

바스크 지방정부는 도시의 옛 중심지역에 위치한 바스크 공중보건 본부건물을 지역의 젊은 건축가 후안 콜 바루에게 설계를 의뢰하였다. 전형적인 유럽풍의 건물들 가운데 정부시설 건물로 믿기지 어려울 만큼 전위적이고

대담한 디자인으로 계획된 이 건물은 건축가가 빌바오의 건
강한 이미지 표현과 직원들의 활기찬 업무환경을 위해 대담
하고 투명한 건물로 디자인하였다고 한다.

이중 유리외관은 겨울에는 따뜻하고 여름에는 자연스런 막
의 역할로 에너지 절약과 방음 그리고 환경제어 시스템에 유
리한 것으로 보인다. 이러한 환경은 소음을 줄이고 효율적인
공기순환으로 건강한 근무환경을 제공한다. 특히 다양한 각
도로 접힌 유리외관은 마치 도시의 풍경을 재미있는 꼴라쥬
기법으로 표현한 작품처럼 지나가는 이의 눈을 자극하여 발
걸음을 멈추게 한다. 투영된 도시의 이미지는 또 다른 느낌
을 방문객들에게 선사하지만 강렬한 햇빛으로 유명한 스페
인이라 난반사가 예상되기도 한다.

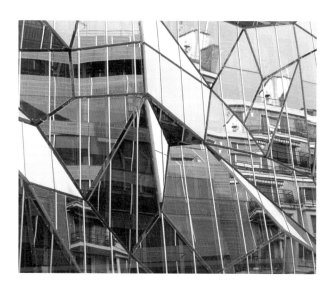

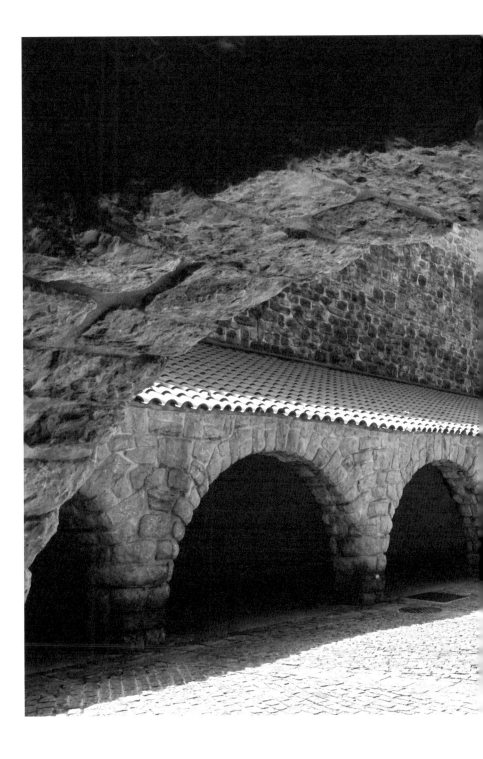

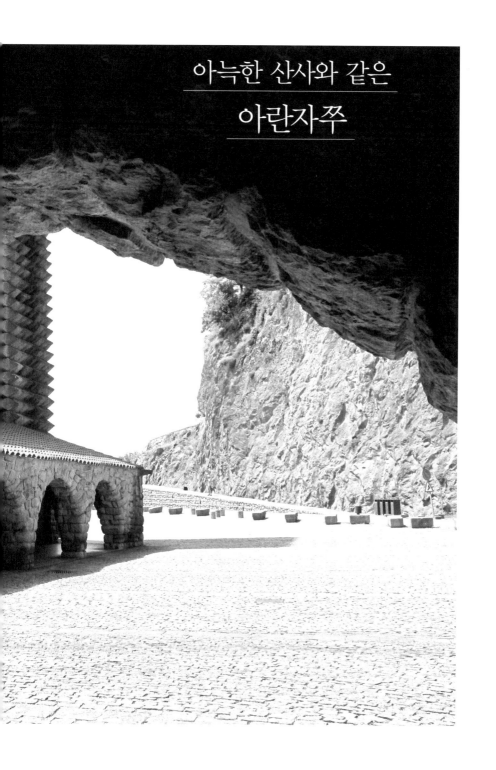

아늑한 산사와 같은
아란자쭈

아란자쭈 교회

Arantzazu Church
Architect Francisco Javier Sáenz de Oiza, Luis Laorga
Address Sanctuary of Arantzazu 20560 Oñati Spain
Completion 1955
Function Church
Website www.arantzazu.org

오나티Oñati 마을 꼭대기 언덕에 산과 숲으로 둘러싸인 해발 750m에 위치하고 있는 프란체스코 수도사 소속의 아란자쭈 교회는 성모마리아 순례자 교회Pilgrimage Church of Our Lady로 도 불리는 곳이다.

이곳은 예수회 창립자이자 이 지역 출신 성인인 성 이냐시오 로욜라Ignatius of Loyola와 더불어 500년 이상 된 기푸스코아 Guipuzcoa 자치주 지역의 거룩한 신앙의 중심지이다.

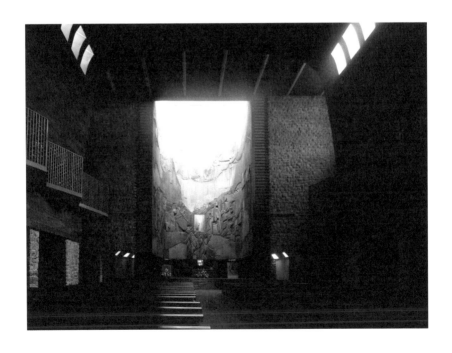

스페인의 독재가 프랑코 총통의 억압에도 바스크 지방의 생각, 언어와 문화의 중심지 역할을 하던 수도원으로 알려진 이곳은 1468년 성모 아란자쭈가 양치기인 로드리고 발란자테규 Lodrigo Balanzategui에게 나타난 자리에 예배당을 지었다. 부분적인 복원 및 확장 작업을 계속해오던 것을 1951년에 새 교회로 다시 짓기 시작한 지 5년만에 완공되었다. 이 건물을 설계한 건축가는 프란시스코 하비에르 쌘즈 데 오이짜와 루이스 라오

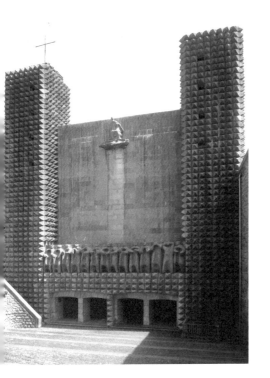

르가Luis Laorga이며 다른 예술가들은 각자 부분의 작업에 참여했다.

까마득한 절벽 길을 따라 한참을 달려 이곳에 도착하면 약간 구릉진 곳에 산사나무 숲의 날카로운 가시들과 카르스트 지형 풍경의 의미를 담은 석회암으로 만들어진 수천 개의 다이아몬드 끝 모양의 종탑과 종각이 당당하게 솟아올라 있는 교회를 만나게 된다.

계단을 따라 천천히 내려가면 조르제 오테이자Jorge Oteiza의 14사도 조각이 아주 독특한 형태와 자세로 찾는 이를 맞아준다. 에두아르도 치이다Eduardo Chillida의 작품인 철로 만든 4개의 교회 출입문은 가파른 계단 밑바닥에 있어 거의 지면 아래에 위

치한 것으로 보인다. 교회 내부의 제단은 루시오 무노즈Lucio
Muñoz가 디자인하였으며, 예수와 제자들의 형상들이 매우 다
양한 색상의 나무에 새겨져 있고 높은 천장에서 내려오는 자
연광을 통해 성스러운 예배당분위기를 만들었다.

사용된 색상과 부드러운 빛의 충만함은 마치 시선이 위로 이
동하는 것 같고, 보는 사람은 어두운 지하 땅에서 가장 밝은
하늘로 이동되는 인상을 받는다.

특히 아주 어두운 내부의 양옆 벽면 상부에 계획되어진 클
리어스토리를 통해 실내로 끌어들인 자연채광은 예배를 위
해 자리에 앉은 사람에게 더욱 평화스럽고 성스러운 분위기
를 전달한다.

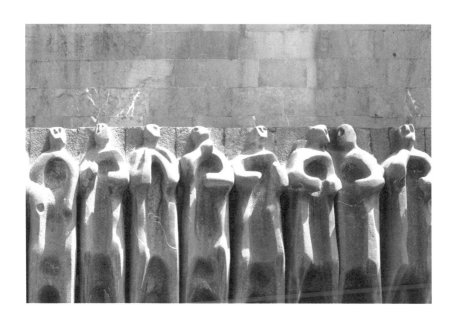

아란자쭈 문화센터

Arantzazu Cultural Centre

Architect AH Asociados

Address Sanctuary of Arantzazu Oñati Spain

Completion 2005

Function Multi-Space Center

Website www.arantzazu. org

아란자쭈 문화센터는 교회 외부공간의 정리와 옛날 신학교의 리노베이션을 통해 '간디아가 토파구네아Gandiaga Topagunea' 이름으로 2005년에 개관한 곳으로 스페인의 AH Asociados 건축 스튜디오가 5년에 걸쳐 만들어낸 새로운 만남의 장소이다.

대화와 만남의 장소인 이 공간은 제한이 없는 다양한 주제의 대화가 가능한 공간을 포함하는 독특한 현대적인 장소로 모임, 회합뿐 아니라, 특정 분야까지도 포함할 수 있는 적합한 인프라가 조성되어 있다.

아란자쭈 교회와 간디아가 토파구네아 건물 사이에 미스테리오Misterio라 불리는 헌신과 반성의 영역인 작은 공간이 있다. 여기에는 이곳의 상징인 아란자쭈를 나타내는 가시덤불, 바위 틈새로 흘러나오는 물, 매우 구체적인 얼굴형상으로 보이는 증인들의 모습들을 볼 수 있다. 거대한 바위를 그대로 둔 상태에서 공간을 계획하여 바위가 한쪽 벽면이 되어 실내로 유입되기도 하고 공간으로 유입되는 계단 정면에 자연적인 요소, 즉 바위들을 그대로 볼 수 있도록 개방과 단절의 개념을 함께 공간에 계획한 것을 볼 수 있다.

이곳은 방문객 또는 순례자들이 기도하는 침묵과 빛의 공간으로 보인다. 간디아가 토파구네아 이름의 문화센터는 수평의 층과 사각형의 매스가 조합된 형태로 아란자쭈 교회와 함께 당당한 자연경관의 질서에 순응하는 공간으로 문화 및 전시프로그램을 보유하고 있으나 매우 넓은 문화센터 내 많은 강의실은 활성화되지는 못하고 있는 것 같았다.

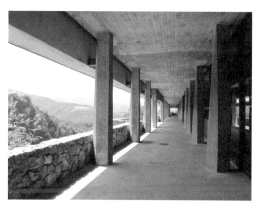

오래된 도시 느낌이 물씬 풍기는
비토리아 가스테이즈

비토리아 고고학박물관

Archaeological Museum of Vitoria

Architect Francisco Mangado

Address Calle Cuchilleria 54 01001 Vitoria-Gasteiz Spain

Completion 2009

Function Museum

스페인 출신의 건축가 프란시스코 만가도가 디자인한 비토리아 고고학박물관은 벤다아나 궁전Bendaña과 붉은 지붕으로 덮힌 오래된 주택가에 위치해 있다.

박물관의 진입경로는 출입문을 지나면 지형의 경사로 인해 매력적인 진입외관을 제공하는 안뜰을 거치게 된다. 이곳을 지나 박물관을 이어줄 뿐 아니라, 지하에 자연광을 공급해주는 다리를 통해 1층 안내데스크로 진입할 수 있다.

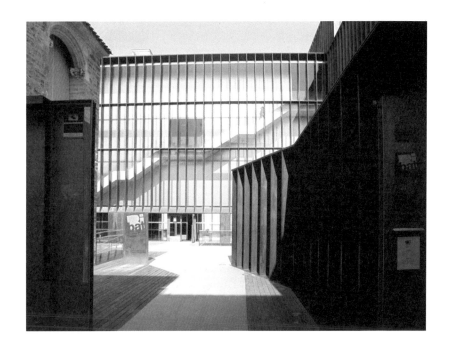

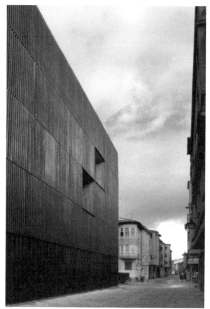 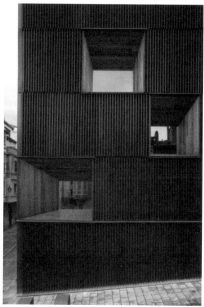

박물관의 공간은 기능적으로, 작업영역과 시설들은 1층에 있어 업무의 특성상 독립된 출입구가 외부로 나 있으며, 상설전시장은 윗층에, 비상설 전시를 위한 갤러리와 회의장은 안내데스크가 있는 1층에 위치해 있다. 전체 건물은 유리와 청동 날개로 덮여져 있는데 도로면 외부에는 촘촘하게 디자인된 반면 안뜰 면에는 간격이 있게 덮여 있다.

낮은 거리에 직면한 외관은 좀 더 밀폐되어 있어 내부 전시공간들이 방해받지 않는다. 단지 지붕에서부터 반투명한 프리즘 빛기둥만이 전시공간을 가로지른다.

상설전시장의 모든 수평적 표면은 어둡고, 나무 바닥에서 이어진 짙은 색의 천장은 조금씩 역사의 두꺼운 벽을 형성하는 지구의 층에 집중되어 있어 관람객들은 단지 반투명의 빛기둥과 작은 창문에서 들어오는 절제된 빛에 의존할 수밖에 없다.

각층의 전시공간을 연결하는 계단은 청동의 격자 외피와 투명한 유리벽면 내부에서 대각선으로 가로지르고 있어 역사의 깊은 바다 속으로 내려가거나 상승하는 느낌의 조형적인 파사드를 형성하고 있다.

오래된 도시 가운데 철재로 외부를 감싼 이 박물관은 역사적인 분위기를 잘 나타내고 있으며 절제된 재료와 물성으로 무거운 느낌의 외관보다 빛과 침묵의 내부의 전시계획으로 긴장감과 기대감을 갖게 하고 있다.

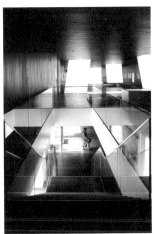

5

스페인의 붉은 눈물

라 리오하

스페인 최대 와인 산지인 라 리오하La Rioja는 마드리드에서 북쪽으로 약 4시간 정도를 차로 달리면 도착하는 곳으로 칸타브리아Cantabria와 바스크 지역을 위로 두고 있는 아름다운 곳이다. 리오하는 강이라는 의미의 라틴어인 리오Rio와 이곳을 흐르는 자그마한 지류인 오하oja를 합한 단어이다.

리오하 지방에 들어서자 스페인 특유의 황토빛 평야는 간데없고 적색 토양의 포도밭이 지평선까지 끝없이 펼쳐져 있다. 포도밭과 색깔을 맞춘 듯 가옥들의 지붕과 창틀이 모두 자주색이며, 하로Haro에는 와인의 고장답게 마을 도처에 주당酒黨들의 벽화가 그려져 있었다. 술 마시러 나가는 아버지의 허리를 붙잡고 말리는 어린 아들의 동상도 있었다.

리오하 와인의 명성은 19세기 중반 당시 '원조 명가' 격인 프랑스 보르도 지방의 포도 농가들이 병충해로 큰 피해를 입은 후 프랑스 와인업자들이 보르도를 대체할 포도 생산지를 물색해 대규모로 리오하로 이주해 와인 제조비법을 전수했다. 얼마 안 가 강렬한 태양과 영양분 풍부한 토양을 바탕으로 만든 리오하 와인은 스페인의 대표적인 와인으로 프랑스로 역수출될 정도로 명성을 얻었으며 스페인에서 생산되는 와인 10병 중 4병은 리오하산일 정도이다.

이번 보데가Bodega 여정은 하로에서 와이너리 인포메에션 공간과 브리오네스Briones의 와인박물관을 찾아 와인에 대한 지식 습득과 함께 사마니에고Samaniego에서 지하 와인생산 과정을 눈으로 확인하였다. 중세 마을 모습의 라구아르디아Laguardia는 대부분의 집들이 와인을 생산하고 지하에 셀러를 가지고 있지만 와인생산의 흔적이 그렇게 드러나지 않는데, 소극적이고 수줍기까지 한 와이너리가 유명 건축가의 설계로 멋지게 커밍아웃한 것을 놓칠 수가 없었다.

마지막으로 엘시에고El Ciego의 조용한 시골마을에 독특한 형태와 화려한 색상의 호텔은 마르퀴스 드 리스칼Marques de Riscal의 현대적인 보데가의 위용을 자랑하고 있다.

라 리오하 지방의 보데가는 와인생산의 오랜 전통과 기술을 훌륭한 건축물과 함께 접목시켜 문화와 관광으로 그들만의 상품가치를 창조하는 지혜를 가졌다.

와인의 수도
하로

로페즈 헤레디아 와인 파빌리언

Lopez de Heredia Wine Pavilion

Architect Zaha Hadid

Address Avda. Vizcaya 3 26200 Haro Spain

Completion 2004

Function Pavilion

Website www.lopezde-heredia.com

로페즈 드 헤레디아 와인사Lopes de Heredia Wine는 1877년에 라 파엘 로페즈 드 헤레디아에 의해 설립되어 4대를 거친 가족기 업으로 지금까지 발효와인 제조방법을 고집해 왔다.

이곳에서는 다른 와인 제조회사들이 사용하는 스테인레스 스틸로 된 통이나 컴퓨터를 이용한 온도 조절은 찾을 수 없 을 정도로 구식방법으로 와인을 제조하고 있다.

19세기 후반 이후 실용적이며 튼튼한 와이너리winery, 포도주 양 조장 건축물이 많이 생겨나면서 방문객들에게 와인의 공정과 정과 와인을 맛을 볼 수 있도록 하기 위한 새로운 부티크 형 태의 공간이 필요하게 되었다.

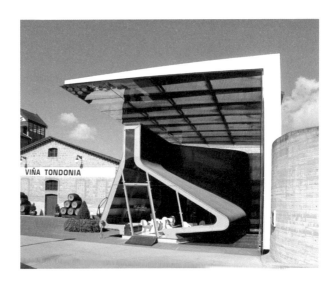

이라크 건축가 자하 하디드에 의해 디자인된 로페즈 드 헤레디아 와인 파빌리언은 주차장 옹벽 아래 위치하고 있어 천천히 옹벽 계단을 따라 걸어 내려오면 작고 간결한 파빌리언을 발견하게 된다.

하로 지역의 전형적인 보데가 건축물들과 함께 자리한 이곳은 비선형 건축형태를 충분히 유지하는 현대적인 형태의 파빌리언으로 ㄱ자형의 유리 캐노피에 의해 숨겨진 와인가게와 시음실을 위한 보석 같은 공간이다. 마치 양파 모양을 왜곡시킨 듯한 단면의 공간은 **디캔터**의 모양을 연상시키며 오래된 와인을 위한 새로운 병을 디자인한 의도라고 느낄 수 있다. 이 파빌리온은 와이너리의 과거와 현재 그리고 미래를 연결하는 다리이며 보데가 발전의 디딤돌 역할을 하는 상징적 공간이다.

decanter - 식탁용의 마개 있는 병

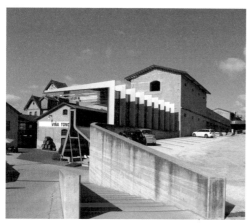
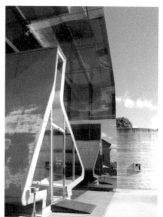

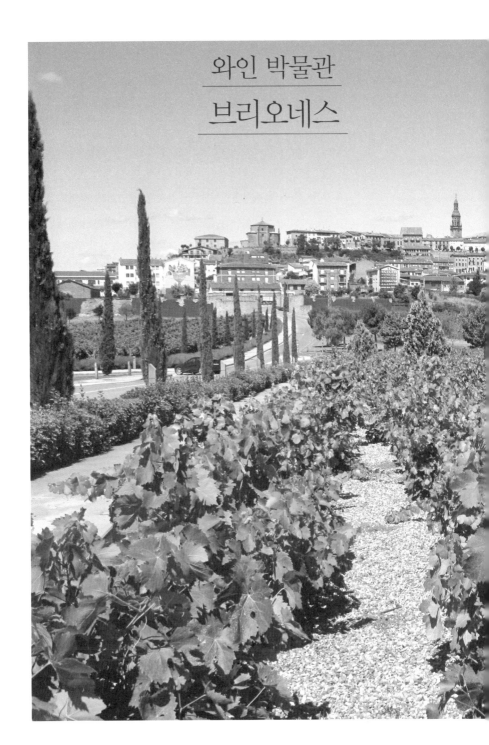

와인 박물관
브리오네스

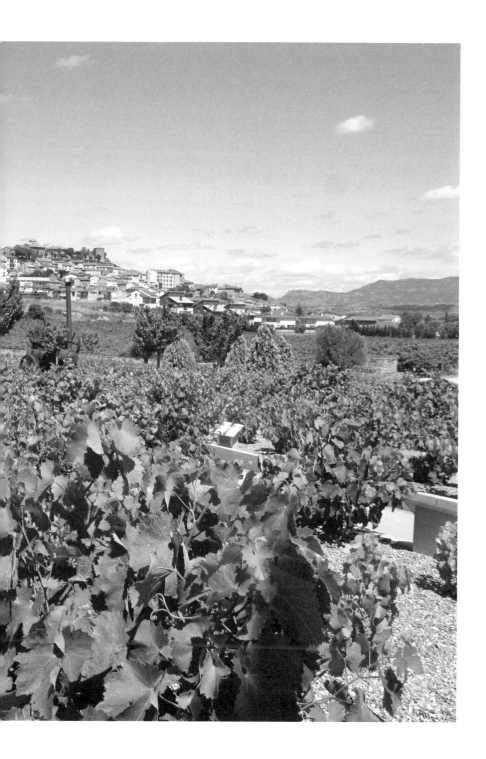

디나스티아 비방코 박물관

Museo Dinastia Vivanco
Architect J. Marino Pascual y Asociados
Address Carretera Nacional 232 26330 Briones Spain
Completion 2004
Function Museum
Website www.dinastiavivanco.com/museo/museo.as

디나스티아 비방코 박물관의 진입은 길 양쪽으로 높게 서 있는 사이프러스 나무를 지나면서 넓은 포도밭과 함께 시작되며 뒤쪽 언덕에 펼쳐진 고전적인 건축물들과의 조화로 흥분과 기대감을 갖도록 디자인되었다.

끝없이 펼쳐져 있는 포도밭을 보면서 들어와 주차를 하고 박물관 입구로 걸어가다 보면 진입 전에 단순한 조형물인 포도를 든 손과 함께 디자인된 수공간을 만날 수 있다. 조형물 뒷벽을 마치 액자처럼 한 부분을 길게 뚫어 멀리 산언덕과 포도밭 풍경이 들어오게 계획함으로써 방문자들에게 전하는 박물관의 초대장 같은 역할을 한다.

이 박물관은 페드로 비방코 페라쿠엘로스의 열정에서 시작
된 페드로 바방코 가문의 개인 박물관으로 파라쿠엘로스는
와인 공부하면서 수집한 관련 물건과 자료들을 이 지역에서
활동하는 마리노 파스쿠알 건축가에게 설계를 의뢰하였다.
2004년 6월 '와인 문화 박물관'으로 일반인에게 공개한 이
공간은 로비, 와인숍, 시음실, 회의실, 6개 공간의 전시실 그
리고 카페와 레스토랑으로 구성되어 있다.

첫 번째 방에서는 와인의 역사와 재배과정을 다양한 자료와
영상으로 살펴볼 수 있고, 두 번째 방에서는 와인의 보관과
유통에 관한 것으로 와인 오크통과 병의 제조과정을 볼 수
있으며, 세 번째 방에서는 고품질의 와인을 만들기 위한 노
력과 꿈 그리고 와인의 향에 대해 공부할 수 있다. 네 번째
방은 예술작품 속의 와인을 주제로 삼았고, 다섯 번째 방에
서는 다양한 와인 스크루오프너를 살펴볼 수 있도록 전시되
어 있으며, 마지막은 외부 전시실로 병충해에 강한 포도나
무가 소장되어 있다.

공간구성과 전시컨텐츠가 관람객들이 쉽게 이해할 수 있도
록 배치되고 연출되어 있어 많은 와인 관련 자료들과 와인제
조 관련 기구들이 잔잔한 감동으로 방문객들의 가슴에 남도
록 한다. 비록 개인 박물관이라 할지라도 많은 자료와 관련
소장물품들의 전시에 경외감을 가지면서 우리나라 전시박물
관에 현실에 대해 한 번쯤 생각해 보게 한다.

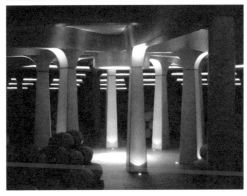

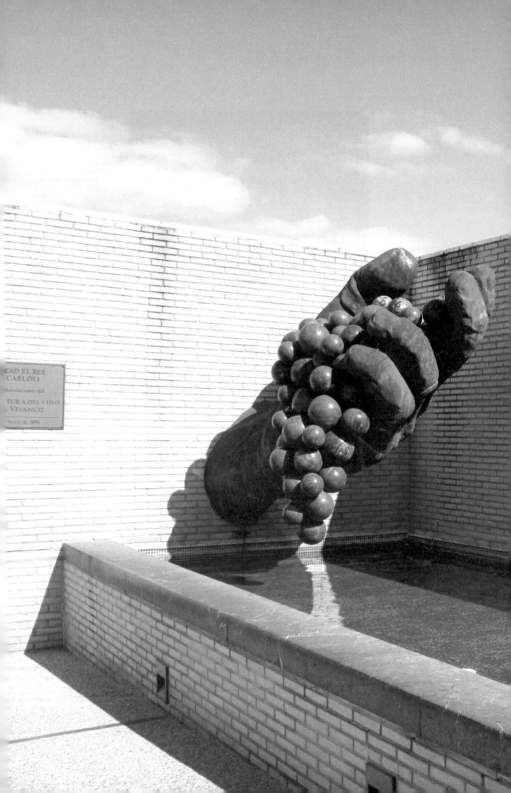

CAD EL REY
CARLOS I

instalaciones del

TURA DEL VINO
VIVANCO

Junio de 2004

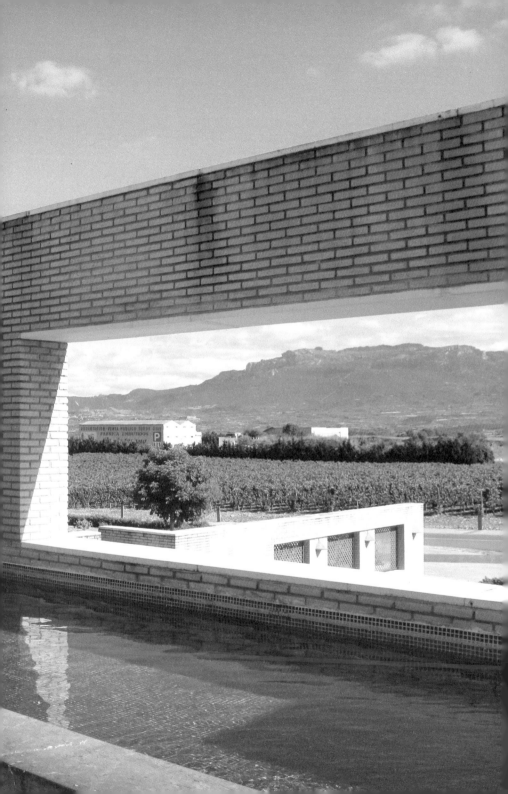

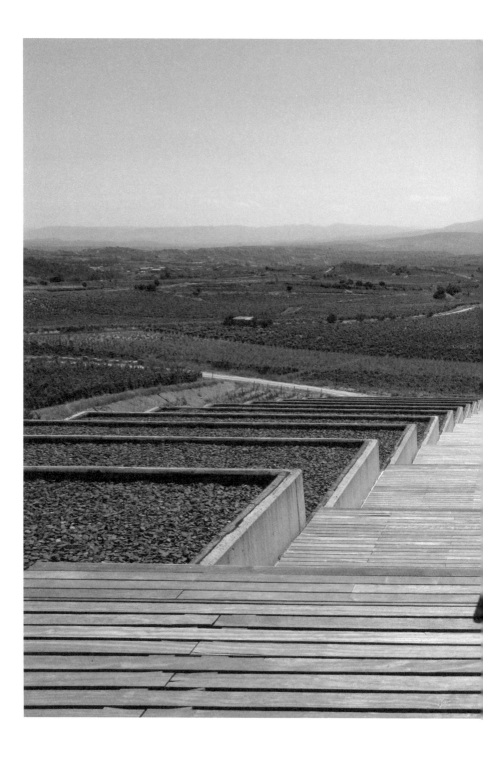

신이 내린 자연
사마니에고

보데가 바이고리

Bodegas Baigorri
Architect Iñaki Aspiazu
Address Carretera de
Logroño a Vitoria km. 53
01307 Samaniego Spain
Completion 2003
Function Bodegas
Website www.bodegas-
baigorri.com

보데가 바이고리는 리오하 알라베사 지역에서 역사가 짧은 포도주 양조장이지만 포도주를 만드는 과정에서 매우 통합적인 접근 방식을 위해 각각의 단계마다 혁신적인 건축적 접근으로 차별화된 포도주 양조장을 만들었다. 이 건축물은 바스크 지역의 건축가인 이내키 아스피아주에 의해 디자인되었다.

진입단계에서 만나게 되는 400㎡의 투명한 대기공간은 입구 외부의 양 옆에 조성되어 있는 수공간으로 마치 물 위에 떠 있는 것 같이 유리로 둘러싸여 있는 건물이다. 주출입구로 들어와 맞은편의 문을 열고 밖으로 나가면 무수히 많은 계단과 함께 발아래 펼쳐진 엄청난 포도농장을 볼 수도 있다.

시에라 드 칸타브리아Siera de Cantabria의 산기슭과 사마니에고 Samaniego 마을의 포도밭이 펼쳐 보이는 이 풍광은 보는 이를 매료시키기에 충분하다.

1층의 대기공간에서 보데가 투어를 위해 지하1층에 들어서면 위에서는 전혀 상상도 할 수 없는 규모인 지하7층까지의 와인 제조시스템 공간이 있다. 지상에서 지하7층까지 산을 깎아서 만든 이 건축물은 지하1층에서는 여기서 생산되는 각종 포도주에 대한 제품설명을 들을 수 있으며 간단한 시음을 할 수 있는 미니바와 사무공간들이 있다. 특히, 지하1층 미니바에 앉아서 창을 통해 보는 이곳의 풍광은 마치 액자 속 그림 같다.

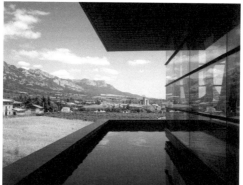

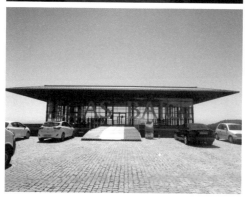

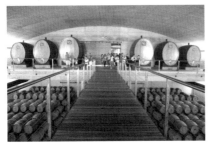
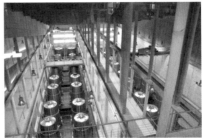

지하2층으로 내려가면서부터 지하7층까지는 노출 콘크리트로 실내 마감되어 있으며 경사로를 따라 전체 포도주를 만드는 과정을 직접 볼 수 있다. 이 거대한 지하공간에서 만나게 되는 각 층의 공간구성과 와인 제조기계들 그리고 엄청난 수의 숙성용 와인 오크통들은 방문객들에게 관심과 흥미를 갖게한다.

긴 와인 투어가 끝나는 지하7층에서 내부 브릿지를 건너면 포도밭을 보면서 이곳의 와인을 곁들어 식사를 할 수 있는 멋진 레스토랑이 위치해 있다. 숨겨진 깊숙한 지하 공간 위에 세워진 유리의 건축물은 주위 환경에 완전히 순응하는 자연친화적인 건물로 방문객들에게 예기치 못한 긴 여운을 남기게 한다.

펄럭이는 치맛자락
엘시에고

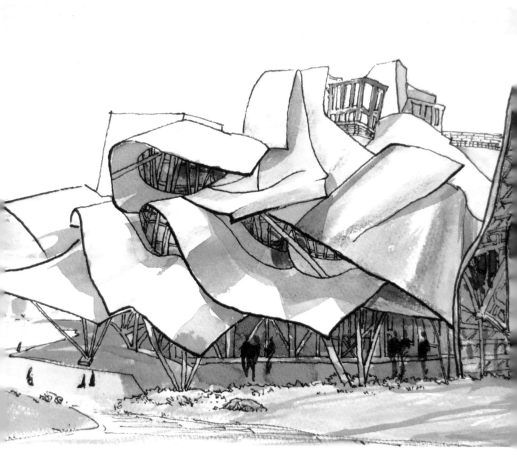

마르퀴스 드 리스칼

Marques de Riscal
Architect Gehry Partners
Address Calle Torrea 1
01340 Elciego Spain
Completion 2006
Function Hotel
Website www.marques-
deriscal.com

가장 오래된 와인 생산회사인 헤레데로스 델 마르퀴스 드 리스칼Herederos del Marques de Riscal은 리오하Rioja의 엘시에고 Elciego에 위치해 있다.

와인의 도시, 즉 시우다드 델 비노Ciudad del Vino라는 프로젝트 이름으로 이 회사는 호텔, 와인 테라피 스파, 고급 레스토랑, 회의 및 컨퍼런스 센터와 연회장을 포함하는 새로운 랜드마크 단지를 계획하였다.

이 프로젝트를 계획한 건축가 프랭크 게리는 빌바오 구겐하임 미술관처럼 건물의 외관을 티타늄 금속판으로 처리하면서 마르퀴스 드 리스칼의 대표되는 색상인 레드와인의 보랏빛, 화이트 와인을 나타내는 리스칼 포도주병의 은색빛을 외피 컬러에 적용하였다. 특히, 무희가 플라멩고를 출 때 펄럭이는 치마폭을 형상화한 형태를 건물 외피에 적용한 이 호텔은 화려한 곡선과 컬러를 자랑한다.

25m 높이의 43개 객실을 보유한 큰 규모의 호텔이 아닌 이곳은 모든 객실을 어떻게, 어디에 배치했을지 의구심이 생길 정도로 표면의 형태가 자유곡선을 그리며 구부러져 있다. 하지만 곡선 사이사이를 유심히 보면 나무 프레임의 창문이 설치되어 있고 그곳에 각각의 객실이 배치되어 있는 것을 알 수 있다. 자유스러운 형태의 금속판은 각각의 창문 둘레를 감싸 뜨거운 태양을 막아주는 차양 역할을 하고 있다.

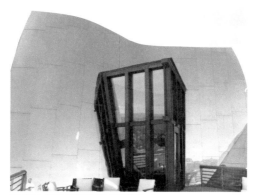

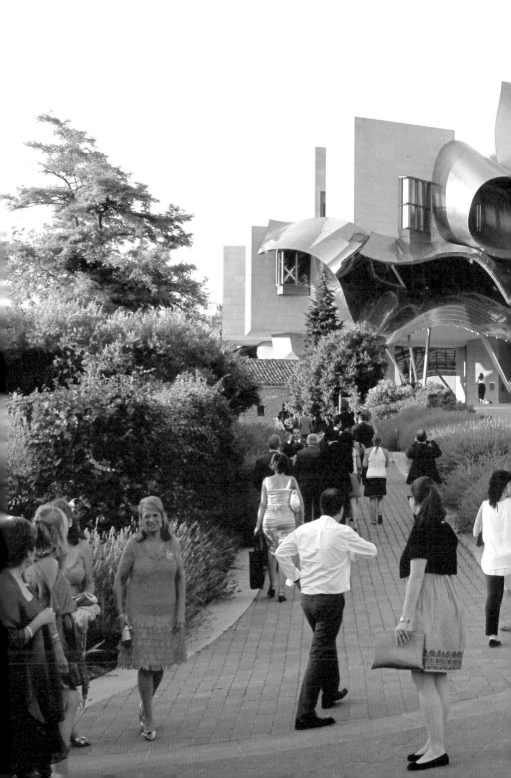

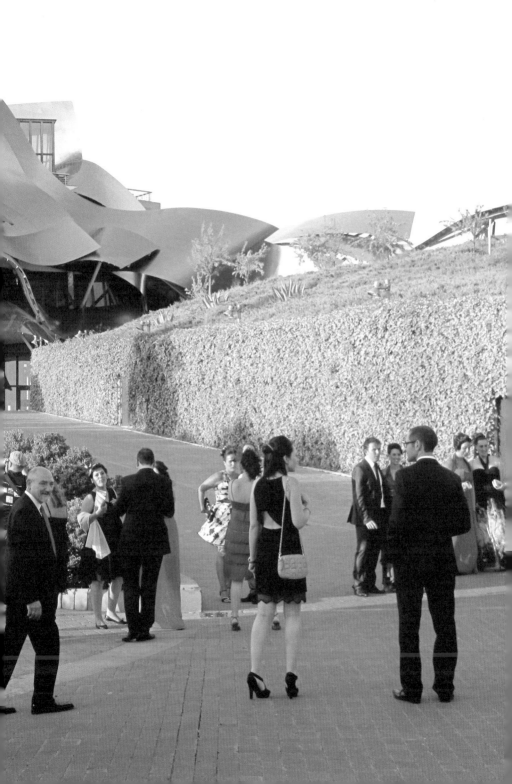

또한 유리상자 통로를 만들어 스파공간으로 갈 수 있도록 만들어 둔 다리는 미치 어릴 적 프리즘을 통해 본 굴절된 빛처럼 여러 각도에서 이 호텔의 복잡한 구조물들이 비쳐져 묘한 분위기를 연출한다. 이 다리를 지나 들어간 공간에서는 포도와 와인에서 추출한 풍부한 미네랄을 결합한 포도도시의 와인 테라피 스파가 있다.

특히, 엘 시에고 마을의 멋진 풍광을 한눈에 내려다보며 식사를 할 수 있는 이 호텔의 레스토랑은 프랭크 게리의 스케

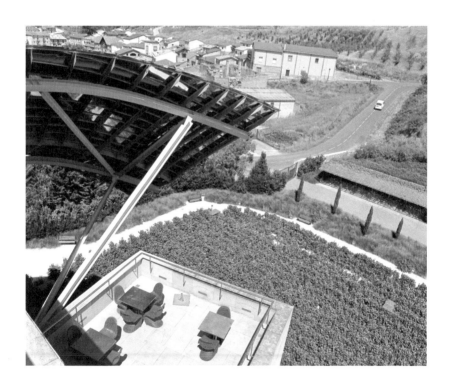

치들이 디자인 요소로 바닥과 벽 등에 응용되었으며 그가 디
자인한 의자들도 레스토랑의 의자로 놓여 있다. 또한 투숙객
만을 위해 만든 라운지에도 벽면부터 다양한 부분에 프랭크
게리 작품의 나선형 요소들이 모두 적용되어 있다.

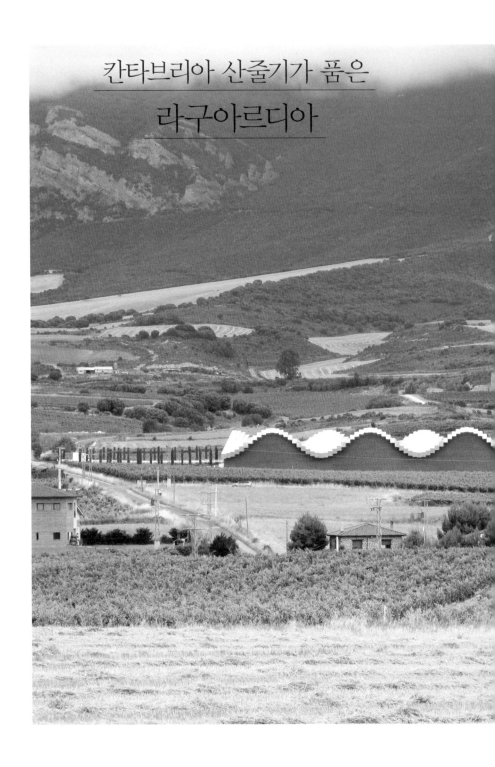

칸타브리아 산줄기가 품은

라구아르디아

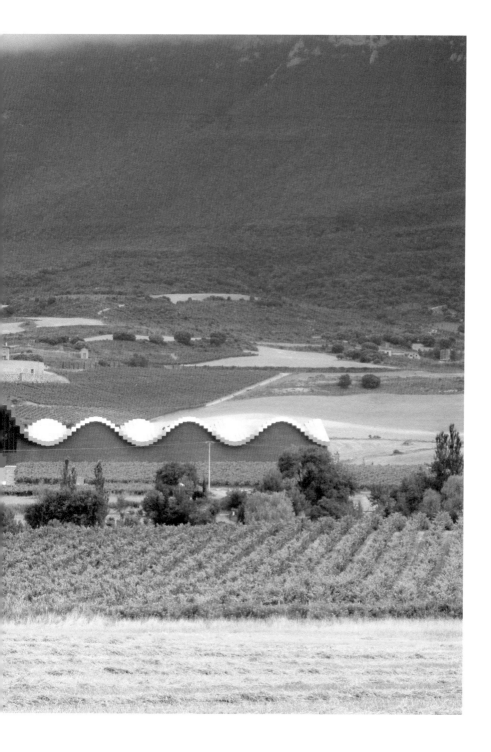

보데가 이시오스

Bodegas Ysios
Architect Santiago Ca-
latrava
Address Camino de la
Hoya 01300 Laguardia
Spain
Completion 2000
Function Bodegas
Website www.bodegasys-
ios.com

오크통에서 1년 이상 숙성시킨 와인 즉 리제르바Reserva 와인
으로 잘 알려져 있는 보데가스 앤 베비다스Bodegas & Bebidas
그룹의 양조장인 보데가 이시오스는 연간 생산량 1500만 병
을 기념해 건축가 산티아고 칼라트라바에게 의뢰하여 만들
어진 건축물이다.

시에라 칸타브리아Sierra de Cantabria의 장엄한 산줄기를 배경
으로 자연에 순응하듯 산기슭에 자리 잡은 이곳은 '조화'
를 상징하고 그림을 보는 듯 독특하고 아름다운 건축외관
과 광활하게 넓은 장엄한 주변 환경으로 많은 이들의 사랑
을 받고 있다.

건물이 들어선 자리는 지면이 울퉁불퉁하고 절반 이상이 포
도농장으로 남쪽의 가장 낮은 곳에서 북쪽의 가장 높은 지점
까지 10m 이상의 높이 변화가 있다. 이러한 대지특성을 건축
가는 외부경관과 양조장 내부의 물리적 한계로 끌어들여 와
인 제조과정을 위한 선형의 프로그램을 수용하는 동-서 축
의 직사각형 평면에 벽과 지붕의 볼륨을 주요 컨셉으로 디
자인 방향을 설정하였다.

잔잔한 포도밭과 시각적 대조를 이루며 물결치는 지붕은 바
위산의 곡선과 완벽히 조화되어 강력한 주변 경관을 통합하
는 동시에 마치 거대한 조형물을 대지에 앉힌 듯하다.

스칸디나비안 목재를 비대칭형으로 배열해 곡선이 두드러
지는 외형을 제작한 후 알루미늄으로 코팅함으로써 이곳

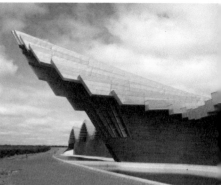

의 트레이드마크를 완성했다. 햇빛이 알루미늄에 반사되어 만들어지는 실버 웨이브는 지붕과 건물입구 전면에 만들어 진 미니 호수에 비쳐 지붕의 볼륨을 강조하며 신비로운 느낌을 자아낸다.

전면부에 만들어진 이 수공간은 깨진 흰색 도자기 타일로 되어 있어 곡선의 지붕, 벽, 그리고 하늘이 투영되어 더욱 멋진 그림을 방문객들에게 제공한다. 남쪽 벽은 금속지붕과 대조적 마감재인 삼나무 패널을 와인 오크통을 연상시키는 볼륨 입면으로 만들어 부드러운 곡선의 미학을 보여준다.

리드미컬하게 펼쳐지는 지붕의 물결 중 가장 높게 솟아오른 곳은 정면 출입구와 2층 와이너리의 하이라이트인 방문객센터이다. 광활한 포도밭의 정중앙에 위치한 2층 다이닝룸은 비스듬하게 세워진 유리 창문으로 포도밭을 바라보며 와인을 시음하는 프레스티지 공간으로 활용되고 있다.

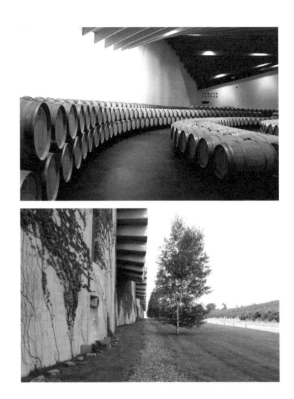

전면부와는 달리 건물 뒤쪽은 포도농장을 보며 거닐 수 있
는 자갈길과 노출 콘크리트 건물외벽을 감고 있는 덩굴들이
인간의 흔적을 덮으려고 애쓰고 있었다. 보데가 이시오스는
뒤로 보이는 산 모양을 자연스럽고 편안하게 표현하여 수마
일 떨어진 곳에서도 전체적인 전경을 볼 수 있는 산티아고
칼라트라바의 마스터 조각 중 하나이다.

6

사라고사와
바르셀로나

사라고사Zaragoza는 스페인 북동부 아라곤 지방의 도시로, 사라고사주의 주도이다. 중세에는 아라곤 왕국Reino de Aragon의 수도였다. 스페인 북동부를 흐르는 에브로 강의 중류에 위치해 있으며, 지금은 마드리드와 바르셀로나를 잇는 철도의 중간 기착지이고 스페인에서 손꼽히는 박람회의 도시이다. 그리고 스페인이 자랑하는 화가 고야Francisco de Goya가 태어난 곳이며 청년시절 활동한 도시다. 그의 작품으로 필라르 성모 성당Basilica de Nuestra Senora del Pilar의 천장화가 유명하다.

사실 아라곤 지방은 스페인에서도 발전이 뒤쳐진 곳이었지만 2008년 7월 사라고사에서 엑스포가 개최되면서 비약적인 발전을 이루었다. 사라고사 중심지 인근 에브로 강변부지에서 열린 엑스포는 물과 지속가능한 개발Water and Sustainable Development이란 주제로 3개월간 개최되었다.

바르셀로나는 지중해에 면한 스페인의 주요항구이며 상업중심지로 독특한 특성, 문화사업과 아름다운 경치로 유명하다. 가로수가 늘어선 넓은 도로의 람블라스 거리Las Ramblas가 옛 시가지의 중심을 이루고 있으며, 주요간선도로인 디아고날 거리Avenida de la Diagonal가 도심을 가로지르며 고딕 지구와 신시가지로 구분한다.

바르셀로나가 속해 있는 카탈루냐 지방은 지중해의 영향을 받아 독자적인 문화를 이루며 중부 카스티야와는 또 다른 스페인의 문화를 가져왔다. 바르셀로나는 안토니 가우디와 파블로 피카소, 후안 미로를 키워낸 고향으로, 피카소 미술관과 후안 미로 미술관을 찾아 예술가의 영혼을 만날 수 있다.

특히 안토니 가우디의 사그라다 파밀리아 성당El Templo de la Sagrada Familia을 비롯한 구엘 공원Parc Guell, 카사 밀라Casa Mlla, 카사 바트요Casa Batllo와 구엘 저택Palau Guell의 작품들은 꼭 방문해야 할 도시의 랜드마크 역할을 하는 건축물들이다.

에브로 강이 품은 도시
사라고사

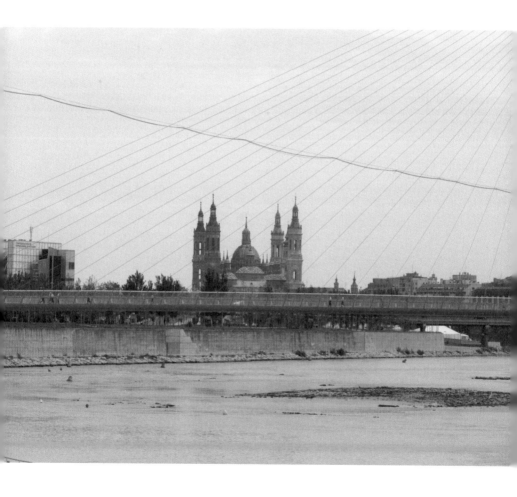

아라곤 파빌리언

Aragon Pavilion
Architect Olano y Mendo Arquitectos
Address Avenida de Ranillas Zaragoza Spain
Completion 2008
Function Pavilion
Website www.expozaragoza2008.es/Therecint/Pavi

2008년 엑스포를 위해 지어진 아라곤 파빌리언은 이 지방의 특산물인 바구니를 컨셉으로 디자인한 것으로 세 개의 기둥으로 지지되는 필로티 위로 잔가지로 엮어 만든 바구니를 닮은 모양의 매스가 놓인 형태의 건물이다.

외관은 유리와 흰색의 마이크로 콘크리트 패널로 엮인 외피로 구성되어 내부에 다량의 자연채광을 제공한다. 직물형태

로 엮인 외피는 낮은 부분에서는 콘크리트 패널로 불투명하게 보이지만 층이 높을수록 유리패널로 내부는 더 많은 태양빛을 받아들일 뿐 아니라, 건물 상부의 6개 천창에 의해 충분한 일광을 확보하였다.

건물 아래 필로티 공간은 따가운 이베리아 반도의 햇살을 가려주면서 시원하게 쉴 수 있는 광장과 같은 휴식공간을 제공하고 있다. 특히 필로티 공간에 심어둔 수증기 막대기에서 시간마다 수증기를 뿜어 어린 아이들이 즐거운 시간을 보낼 수 있게 하였다.

파빌리언은 물과 아라곤 지방과의 관계, 미래를 설명하는 전시공간과 행정사무실, 그리고 카페테리아와 넓은 테라스로 구성되어 있다. 내부의 공용공간은 외관의 컨셉이 그대로 적용된 각진 벽면과 바구니를 엮는 재료로 사용된 잔가지들이 복도 좌우에 심겨져 있어 이용객들에게 일관된 메시지를 전하고 있다. 이 파빌리언은 엑스포 행사기간 후에는 아라곤 지방정부가 관리하며 사용하고 있다.

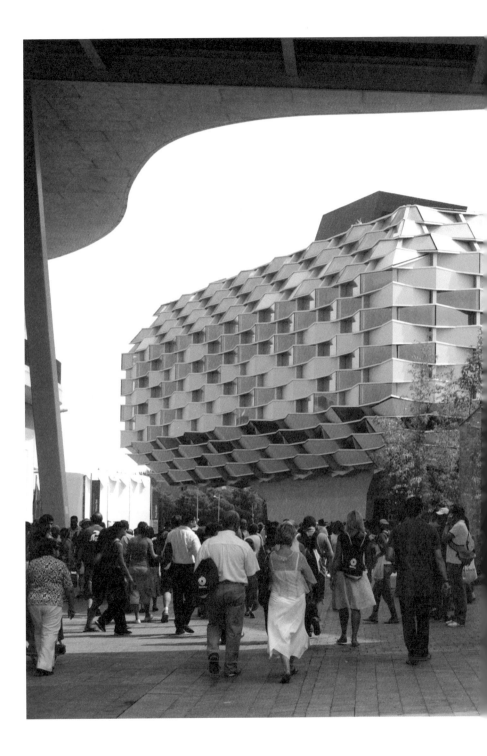

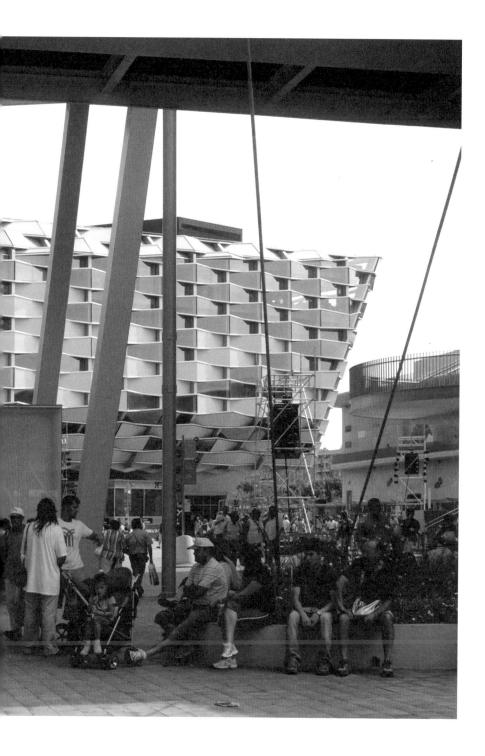

2008 엑스포 브릿지 파빌리언

Bridge Pavilion Expo 2008
Architect Zaha Hadid
Address Avenida de Ranillas 101 50018 Zaragoza Spain
Completion 2008
Function Bridge
Website www.expozaragoza2008.es

이 프로젝트는 물의 지속성에 초점을 맞춘 상호 소통적인 전시공간과 2008 사라고사 엑스포의 관문역할을 하는 보행자 다리가 결합된 이중적 작품이다.

다리는 에브로 강둑과 강 중간의 섬에 놓여 있으며 글라디올러스 모양과 같이 개폐가 자연스럽게 엇갈리는 유기적인 형태이다. 다리 내부는 각자의 공간적 특성을 보유하고 있는 전시공간과 보행로의 2층 구조로 되어 있다.

그 특성은 전시에 초점을 둔 완전히 둘러싸인 내부 공간에서 에브로 강과 엑스포로의 시각적 연결에 중점을 둔 열린 공간에 이르기까지 다양하다. 보행자 다리의 설계는 대담한 단순성을 강조하는 한편 강철구조물의 주된 시각요소와 주변 환경에 열린 공간인 전통적 교량의 특성이 통제되는 기존의 전시 파빌리온의 특성을 모두 유지하였다.

시각적 외관과 성능을 충족시키는 상어비늘의 외피 사이로 비집고 들어오는 햇살은 브릿지 파빌리언 깊숙이 자리하고 있으며, 다양한 형태의 오프닝은 브릿지 내부로 직접 공기를 전달하여 한 여름 방문객들의 열기를 시원하게 식혀준다.

비선형의 선과 비정형의 매스가 어우러지는 내부 전시공간과 보행자 공간은 쉽게 지나가기엔 발걸음이 잘 옮겨지지 않는다.

브릿지 파빌리온의 내부마감은 폴리우레탄을 몇 층 이용하여 마감된 부드러운 반광택 표면의 플라스터보드로 이루어져 있다.

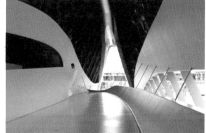

스페인 파빌리언

Spain Pavilion
Architect Francisco Mangado
Address Complejo Expo Zaragoza 2008 | Avenida de Ranillas 50015 Zaragoza Spain
Completion 2008
Function Pavilion

2008년 사라고사에서 열린 엑스포의 스페인 파빌리온은 국가를 대표하는 건축물로 엑스포의 테마인 물과 지속가능한 개발을 배경으로 스페인의 역동적인 현대적·창조적 비전을 제시하였다.

전시공간의 주요 디자인 요소인 물 가운데 세로 홈이 있는 3층 높이의 테라코타 기둥들 집합으로, 물 위에 대나무 숲의 이미지를 재현하여 자연의 공간을 형성하는 파빌리온으로 디자인하였다.

기둥과 햇빛이 반사되는 연못.

물 위 숲속을 걷는 공간.

높은 수직적 틈이 강조되는 하늘 숲길.

숲속의 오두막집들의 재해석을 통해 물에 대한 깊은 감성의 경험을 제공하고 있다.

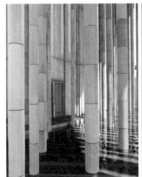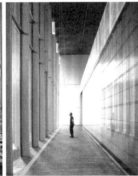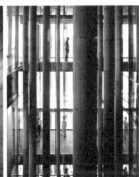

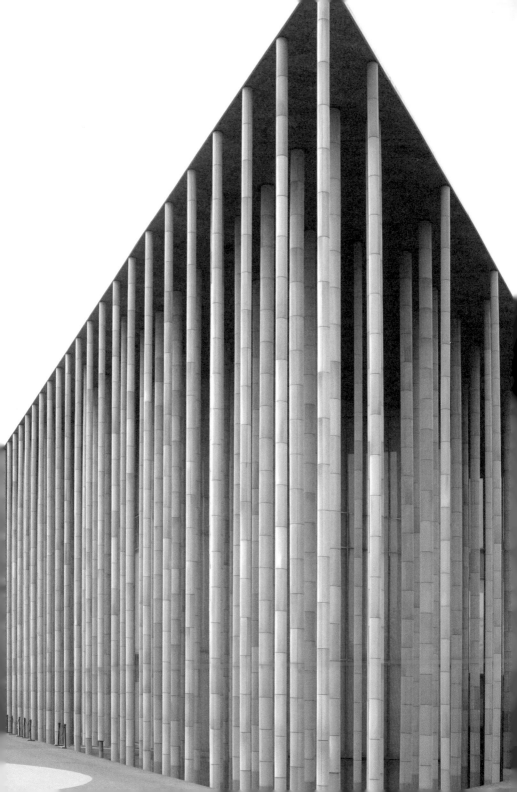

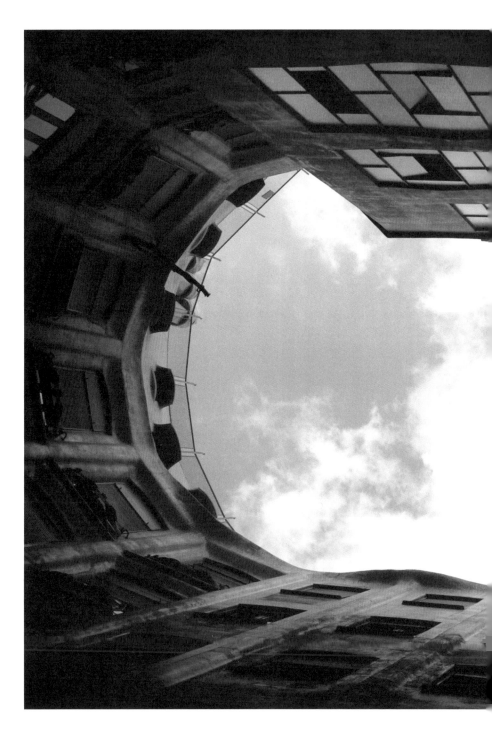

예향의 도시
바르셀로나

또레 아그바르

Torre Agbar
Architect Jean Nouvel
Address Avda. Diago-
nal 211 08018 Barcelona
Spain
Completion 2005
Function Office
Website www.torreagbar.
com

프랑스 건축가 장 누벨에 의해 설계된 또레 아그바르는 바르셀로나에서 3번째로 큰 역사적 건축물이다. 146m 높이의 랜드마크적인 이 건물은 지상34층 지하4층으로 도심 동쪽을 오가는 교통량을 재분산시키는 역할을 하는 영광의 광장 placa de les Glories Catalanes에 위치해 있으며, 바닷가에 위치한 2004 포럼 빌딩까지 연결되는 디아그널 거리diagonal avenue의 새로운 기원을 만드는 데 중요한 역할을 한다.

바르셀로나를 둘러싸고 있는 몬세라트Montserrat 산과 하늘로 물을 뿜는 간헐천에서 영감을 받은 또레 아그바르는 간헐천의 힘과 경쾌함으로 지면에서 솟아오른 듯한 형태를 하고 있다. 새로운 시대에 부응하고 현재의 성장을 반영하는 구조물이 되기를 원했던 아구아스 드 바르셀로나Aguas' de Barcelina회

사의 요구에 따라 건립된 거대한 미사일과도 같은 이 건물은 철근 콘크리트와 반투명유리로 만들어졌다.

건물은 서로 다른 두 가지 요소가 결합된 형태를 취하고 있다. 건물을 감싸고 있는 유리의 가벼움과 육중한 콘크리트 구조체가 그것이다. 첫 번째 외피는 건물 외벽에 갈색과 푸른색, 녹색과 회색의 광택 나는 알루미늄 판으로 덮인 콘크리트 벽으로 덮여 있다. 두 번째 외피는 주간과 계절의 시간대에 따라 빛을 조정할 수 있도록 기울기가 다른 불투명한 유리판으로 되어 있다.

야간에는 LED조명을 사용하여 바깥쪽으로 빛을 투사하지 않고, 균일한 빛을 위해 금속판으로 둘러싼 내부의 표피를 향하고 있다. 건물 외피에 온도센서가 있어 건물 유리패널에 있는 셔터의 개폐를 조절하여 공조에 필요한 에너지 소비를 절감시켜준다.

바르셀로나 파빌리언

Barcelona Pavilion

Architect Ludwig Mies van der Rohe

Address Avinguda del Marquês de Comillas 08038 Barcelona Spain

Completion 1929

Function Pavilion

Website www.miesbcn. com

1929년 바르셀로나 국제박람회의 독일관으로 설계된 바르셀로나 파빌리언은 건축가가 끊임없이 추구해 온 구조적 요소와 비구조적 요소의 분명한 분리, 자유로운 평면의 원리를 깔끔하게 표현한 것으로서, 당대의 독일 건축가정신의 극치라 할 수 있다.

기본적으로 수평면과 수직면이 이루는 구조로서 수평적 요소로는 기단과 2개의 지붕, 수직적 요소로는 공간을 한정지우는 요소로서 세워진 판벽돌인데, 이들이 이루는 공간의 연속적 흐름이 강조되고 있다.

이 건축물은 크게 세 가지의 공간으로 나눌 수 있는데, 진입하면서 만나게 되는 수공간을 포함한 외부공간과 거대한 슬라브로 덮여 있으며 다양한 오닉스Onyx 독립 벽으로 구분된 내부공간, 그리고 닫힌 작은 수공간이다.

외부 수공간은 외부와 분리하는 3m 정도 높이의 담장이 주
변을 둘러싸고 있어 장방형의 얕은 수공간과 무심한 벽과 바
닥이 주는 기하학적인 미가 돋보인다.

내부 공간도 장식 없이 간결하게 구성하였는데, 이곳에서는
화려한 무늬의 오닉스 독립 벽을 사용하여 그 물성이 주는
아름다움으로 공간을 수식하고 있다.

내부공간의 안쪽에는 작은 수공간이 있는데, 천장을 제외한
사면이 모두 담장으로 둘러싸여 은밀한 성격을 띠고 있다. 오
브제를 한쪽으로 치우쳐 배치하여 공간에 특별함을 부여하
면서 다음 동선을 예고하는 연출을 꾀하고 있다. 수공간의
바닥 마감은 검정색 석재로 하여 둘러싼 벽과 하늘이 반사되
어 보일 수 있게 한 것도 외부와 구분되는 특징이다.

전체적으로 장식을 배제하고 물, 유리, 대리석 등의 사용한
재료의 물성을 통해 장소를 수식한 이 건축물은 치밀한 설계
와 기하학적인 요소로 공간을 풍부하게 만들고 있다.

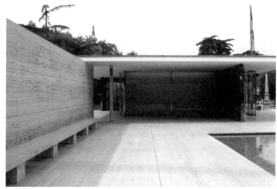

바르셀로나 생물의학 연구단지

Biomedical Research Park

Architect Manel Brullet & Alberto de Pineda

Address Dr. Aiguader 88 E-08003 Barcelona Spain

Completion 2006

Function Research Center

Website www.prbb.org

바르셀로나 생물의학 연구단지는 올림픽 빌리지의 아르쯔 호텔Hotel des Arts과 프랭크 게리의 조형물인 〈물고기〉, 델 마르 병원과 헬스케어 관련 연구소 등 인지도가 강한 건물들이 있는 바르셀로나 바닷가에 위치하고 있다.

연구와 교육이 병행되는 공간으로 설계된 이 건축물은 지상 9층, 지하2층의 타원형 형태의 매스구조를 갖는다. 타원형 센터에 하나의 축을 형성하고 그 축을 동선으로 활용하고 있으며, 축으로 갈라진 두 개의 빌딩은 서로 마주보듯 설계되어 있어 마치 로마 콜로세움의 느낌이 나기도 한다.

건물의 외피를 약 1.5m 내외 길이의 붉은 삼나무 루버를 바

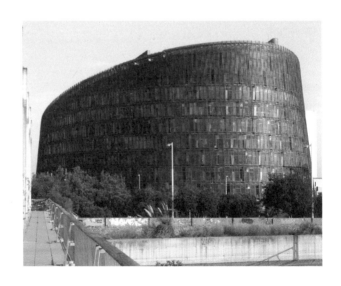

닥에는 닿지 않게 촘촘하게 감싸고 곳곳을 뚫어줌으로써 스페인의 여름철 과도한 일사를 차단하면서 개방감도 제공하고 있다. 반면 루버 안쪽의 외피는 대형 유리로 된 창을 설치하여 가시성을 높이면서 더불어 낮 시간 동안 빛 번짐의 발생을 억제하여 쾌적한 근무환경을 조성하고 있다. 건물 내부에 깊숙이 자연채광을 유입하고 있는 건물 중앙의 야외공간은 오후시간대에는 건물의 자체 음영으로 인해 적당히 그늘진 쾌적한 공간이 된다.

중정 2층에는 직사강형의 강당이 얹혀 있으며 그 지붕에는 종이 한 장을 펴놓은 듯 얕은 수공간이 조성되어 있다. 수공간은 파란 하늘을 연구단지 중앙에 담기도 하고, 바다와 연계된 시각적 아름다움을 제공하는 것 외에도 증발냉각으로 인한 냉각효과를 발휘하여 시원한 환경을 제공한다. 실내 중앙에서 바라보는 풍광은 연구소 양 날개의 외부로 돌출된 복도와 사무공간 사이로 강당 위 수공간과 그 너머로 바르셀로나 바다가 펼쳐지는 풍광을 즐기는 특권을 누릴 수 있다.

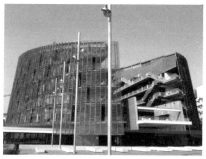
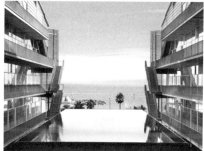

태양광 발전단지와 산책로

Esplanade and Photovoltaic Power

Architect Martínez Lapeña & Torres Arquitectos

Address Avinguda del Camp de la Bota 1 08019 Barcelona Spain

Completion 2004

Function Multi-Space Center

지역의 기존 인프라를 활용하는 의도로 세워진 4500㎡ 넓이의 태양광 발전단지는 디아그널 거리diagonal avenue의 마지막 꼭짓점으로 작용하며 100헥타르의 도시재생지역인 기존의 베소스Besos의 하수처리장의 많은 부분을 커버하는 산책로에 위치해 있다.

터널모양의 주랑인 페르골라는 새 포트 포럼Port Forum의 입구인 바다를 향해 조금 더 멀리 서 있다. 단순한 비행기 날개 형태의 조형적 캐노피 자체는 에너지를 생산하고 넓고 텅 빈 뜨거운 지역에 의외로 커다란 그늘의 멋진 장소를 제공하고 있다.

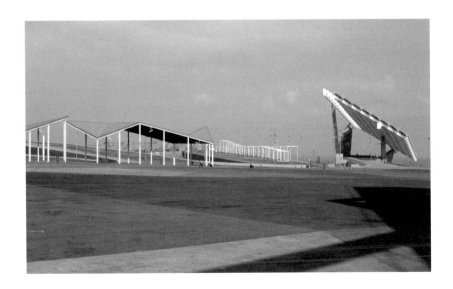

연중 태양 노출을 최대화하기 위해 패널은 남향으로 향해 35° 각도로 기울어져 있으며 기울어진 캐노피 아래 광장은 광장 밑에 위치한 항해학교에서 패널을 받치는 방향이 서로 다른 4개의 콘크리트 기둥에 의해 지지된다. 텅빈 엄청난 광장을 가로질러 캐노피 그늘 아래서 땀을 식히면서 내려다보는 지중해의 전망은 수려하다.

넓은 캐노피 아래 콘크리트 회색 바닥 가운데 설치되어 있는 앙증맞은 빨간색의 망원경이 잃어버린 스케일 감각을 되찾게 한다. 태양광발전단지는 과시구조에 한정하지 않고 오히려 엄청난 대지의 산책로와 소통하면서 확장해 나가고 있다.

산책로와 태양광발전단지는 바르셀로나의 새로운 도시건축에서 가장 인기 있는 상징 중의 하나이지만 재생에너지와 지속가능성에 대한 도시의 약속 그 이상이다.

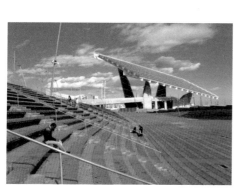
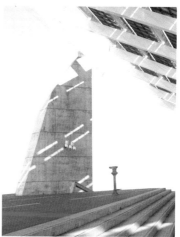

물고기 조형물

Fish
Architect Gehry Partners
Address Carrer de Ramon
Trias Fargas 1 08005 Bar-
celona Spain
Completion 1992
Function Sculpture

바르셀로나 해안로를 따라 내려가면 SOM건축사무소가 설계
한 아르쯔 호텔Hotel des Arts과 쇼핑단지와 함께 프랭크 게리의
첫 번째 공공프로젝트인 물고기 조형물이 나타난다.

오랜 기간의 독재정치로 억눌렸던 스페인 사람들의 본능이
자유와 인간다운 도시를 생각하기 시작했다. '아름다운 바
르셀로나 만들기'에 대한 시민의 열망은 1992년 바르셀로나
올림픽을 기점으로 더욱 고조되어갔고 올림픽 기념조형물 가
운데 하나가 이 거대한 황금 물고기 조형물이다.

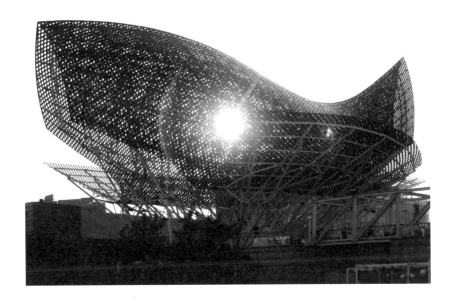

물고기 조각은 올림픽촌의 역사적인 랜드마크로 물고기는 프랭크 게리의 작품에 자주 나타나는 특별한 의미를 지닌 디자인 모티프이다. 어릴 적 할아버지 할머니와 함께 장난하던 물고기에 대한 추억과 인간의 순수성을 찾기 위해 물고기를 관찰하여 그리기 시작하면서부터 물고기는 각종 건축물, 조형물, 조명기구 등에 자주 등장하게 되었다.

번영과 풍요를 상징하는 황금빛 물고기가 힘을 다해 바르셀로나 해변으로 뛰어 오르는 직설적 형태의 표현은 촌스럽지 않고 이질감도 없으며 오히려 명쾌하다. 구릿빛 청동으로 된 커다란 조형물인 동시에 차양 같은 구조물인 물고기 밑은 카지노와 레스토랑과 함께 잔잔한 수공간으로 디자인되어 있다.

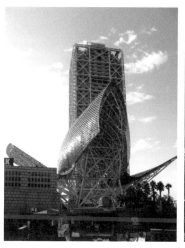
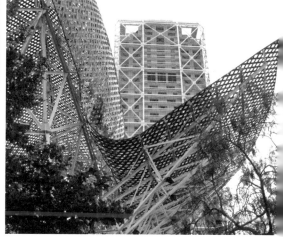

포럼 빌딩

Forum Building

Architect Herzog and De Meuron

Address Avinguda Diagonal 1 08019 Barcelona Spain

Completion 2004

Function Multi-Space Center

Website www.barcelona2004.org

아그바르 타워Torre Agbar에서 바르셀로나를 대각선으로 관통하는 디아고날 거리diagonal avenue를 따라 바닷가로 내려오면 길이 끝나는 지점에 삼각형 모양의 땅이 형성되어 있다. 그리고 그 땅에 끼워 맞춘 듯 세모꼴을 한 독특한 건물이 있는데 이것이 바로 포럼 빌딩이다.

바다를 매립해 만든 거대한 인공 지반의 경사진 완만한 대지 위에 세워진, 물이 흠뻑 스며든 스펀지같이 생각되는 인디고 블루의 삼각형 콘크리트 건물은 새로운 해안선의 스카이라인에 맞춰 낮게 디자인되어 하늘과 지중해 바다와 묘한 조화를 이루고 있다.

포럼이 위치한 자리는 지나치게 열린 광장으로 조성되어 있어 소통이 되는 커뮤니티를 만들기에는 많은 노력이 필요한 프로젝트였다. 큰 공간은 인간의 스케일에 맞게 조절될 수 있어야 가치를 가질 수 있다. 이러한 고려를 통해 삼각형 플라자 부지 위에 적절히 공간이 분절된 형태로 포럼 빌딩이 세워지게 된 것이다.

건물 평면은 17개의 콘크리트 기둥으로 지탱하는 각 변이 180m 정삼각형이다. 구조를 땅에서 들어 올려 건물의 입구 역할을 하는 아래쪽에 햇빛이 투과하는 중정의 공공공간을

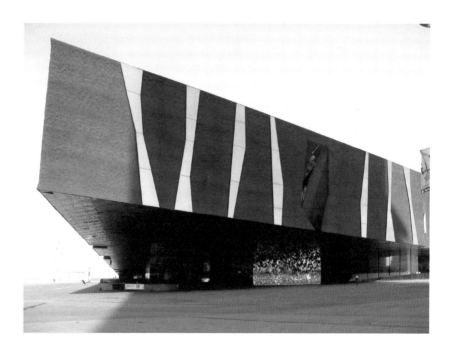

만들었다. 파란색 삼각형의 상부 층에는 5천㎡의 전시공간
과 회의실, 레스토랑과 출입 공간 등이 있으며, 중정의 지면
아래에는 3200 좌석의 강당이 위치해 있다.

특히 들려진 구조물 아래의 열린 공간인 중정은 다양한 레
벨들 사이에서 끊임없이 새로운 시선의 각도와 변화하는 빛
의 효과들을 만들어내고 있다. 중정의 가운데 서면 거대한
삼각형을 관통하는 햇빛의 구멍과 화려한 천창 디자인에서
떨어지는 빛 그림자의 황홀경을 만끽할 수 있다.

삼각형 볼륨 아래의 중정을 포함하는 열린 광장은 이 도시
의 다양한 유형들을 조합할 수 있는 새로운 하이브리드 공
간이 될 것이다. 아마 그곳은 지금 이 시각에도 블레이드를
애용하는 젊은이들로 가득 할 것이다.

바르셀로나 현대미술관

Museu d'Art Contemporani de Barcelona (MACBA)
Architect Richard Meier
Address Plaça dels Angels 1 08001 Barcelona Spain
Completion 1996
Function Museum
Website www.macba.es

오래된 고딕 지구인 람블라스Ramblas 거리에서 조금 벗어난 오래되고 햇빛도 겨우 들어오는 라발El Raval 지역의 좁은 골목들을 헤치고 나오면 거대하고 밝은 흰색의 때 묻지 않은 바르셀로나 현대미술관이 멋있게 자리 잡고 있다. 건물의 전면광장 주변에는 고풍스러운 건축물들이 많이 남아 있어 이 미술관과 강한 대비를 이루고 있어서 갑작스럽지만 오히려 아름다움을 나타내고 있는 듯 보인다.

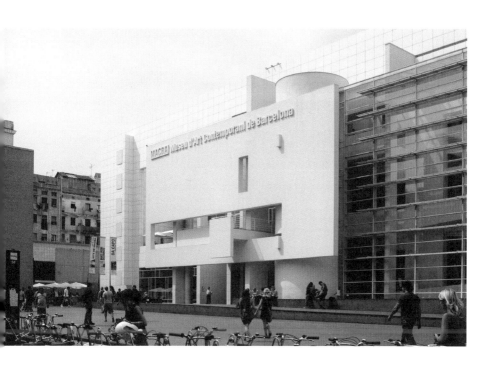

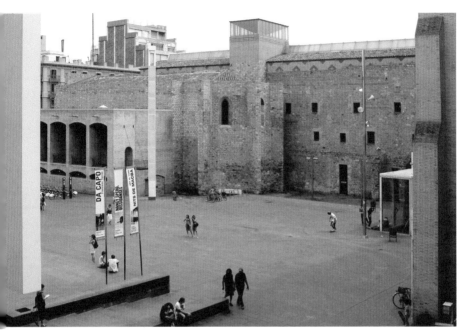

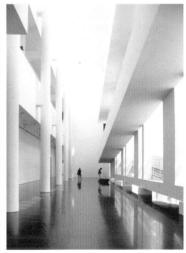

스케이트보드, 인라인 스케이트를 타고 노는 아이들, 광장 벤치에 앉아 담소를 나누는 커플들이 있는 미술관 마당과 미술관 모퉁이의 좁은 골목길과 널린 빨래들과 노천카페 등이 엄청나게 깨끗하고 세련된 인상에도 불구하고 미술관이라기보다는 지역주민들의 광장이라는 느낌이다.

3개 층이 개방된 유리 커튼월은 전면광장을 향하기 때문에 외부광장과 내부공간을 유기적으로 연결시킨다. 경사로의 수평 루버를 통해 미술관 내부로 스며드는 여과된 자연광은 형용할 수 없을 만큼 부드러운 우윳빛으로 채워졌고 건축적 산책promenade을 유도하는 순환램프는 전면광장과 실내공간을 볼 수 있는 다양한 시각적 체험을 제공한다.

이 작품의 디자인적 의미는 무엇보다도 자연광의 유입을 위한 건물의 개방성과, 컨텍스트에 대한 이해를 토대로 옛것과 새것 사이의 탁월한 중재역할 등을 이야기할 수 있다.

에필로그

두 번의 여름방학 때마다 약 20여일을 푹 빠져 있었던 도시들.
매일 이른 아침 숙소를 나서 도시 구석구석을 걸어다니다 보면 어
느덧 해가 져서 어두워져야 숙소로 돌아오게 만든 도시들.
그렇게 어느 한 곳도 가슴에 와닿지 않은 곳이 없었던 이 도시들.
건축물을 찾아 몇 번에 나누어 방문했던 도시의 흔적을 책을 준
비하는 동안 더듬을 수 있어 행복했다.

가이아에서 강 건너의 모형같이 예쁜 집들을 바라보는 포르투.
손바닥 안 같았던 그 오밀조밀한 성 안의 그림 같은 동네 오비
두스.
땅이 끝나고 바다가 시작되는 리스본.
어릴 적 동네골목에서 숨바꼭질하던 생각이 나는 알파마 지구.
유라시아 대륙의 가장 서쪽 대서양 끝자락에 설 수 있었던 로
카 곶.
포르투칼 왕실의 휴양지로 바빴던 카스까이스.
시인 바이런이 아름다운 에덴동산이라 했던 신트라.
작은 기차를 여러 번 갈아타고 긴 시간을 돌아 만난 라구스, 푸른
잉크색 바다와 하얀 해변가, 도시의 작고 큰 광장마다 판토마임과
음악공연이 있는 정겨움과 포근함이 가득한 곳.
오래됨 낡음은 이렇게 긴 여운을 남길거라 미처 생각하지 못했다.

어릴 적 나무판을 끼워 만들던 장난감집을 생각나게 한 버섯 모양의 메트로 파라솔, 그 크기와 구조에 흥분하여 하늘 산책로를 거닐며 발 아래 펼쳐진 도시의 풍경에 가슴 뛰던 세비야, 하프 형태의 아름다움에 끌려 다리 아픈 줄 모르고 한참을 걸어가 본 알라미요 다리.

운전을 하다 멀리서 만나게 된 백색도시 아르코스 데 라 프론테라와 올베라, 백색마을의 좁은 길과 온통 흰색으로 칠해진 벽의 창에 걸어둔 예쁜 꽃들, 그리고 강렬한 스페인의 햇빛에 의해 생기는 건물의 그림자가 하나의 작품이 되어 있는 곳.

자연의 경이로움에 입을 다물 수 없었던 바위 밑 집들이 있는 세테닐.

헤밍웨이가 연인과 함께 머무르고 싶었던 로맨틱한 도시로 꼽았던 절벽위의 도시 론다.

사각형 하얀 공간 속 선의 유희에 놀란 가슴으로 건축의 미학을 한순간도 놓을 수 없게 했던 그라나다의 안달루시아 전시관.

슬픈 추억의 그리며 알바이신 지구 언덕에서 바라본 일몰의 알함브라 궁전.

기둥 숲에 숨어 있는 신의 공간인 꼬르도바의 메스키타와 좁은 골목길 하얀 벽에 걸려 있는 빨간 꽃 화분의 유대인 거리.

유럽 건축의 등대지기 엘에스꼬리알의 엘크로키스.

epilogue

로마인들의 토목기술에 넋을 잃고 만 로마 수도교의 세고비아.

차로 마드리드에서 빌바오로 가기 위해 달리는 동안 끝없이 눈앞에 펼쳐진 광양한 대지 위에 해바라기 농장과 올리브 농장.

과거 힘들었던 이곳의 지난날을 위로한 유명 건축가들의 수고의 흔적들을 맘껏 즐겼던 빌바오.

좁고 아찔한 산길을 한참동안 달린 후 산 정상부근에서 마주친 포근하고 아늑한 산사와 같은 오냐티의 아란자쭈 수도원과 순례자교회.

길 몰라 헤매는 방문객을 전시관 입구 골목길까지 안내해 주었던 친절한 아저씨, 오래된 도시 느낌이 물씬 풍기는 바스크 자치주의 주도인 비토리아 가스테이즈.

스페인의 붉은 눈물이라 일컫는 라 리오하 지방의 보데가.

다양한 포도주 빛을 입은 마르퀴스 드 리스칼 호텔.

산 모양을 닮아 내려앉은 보데가 이시오스.

연리지 가로수 그늘 아래의 연인들, 산티아고 순례자들이 존경스러웠던 곳, 국토회복전쟁레콩키스타 영웅 엘 시드가 태어난 부르고스.

태양의 도시라고 이야기하기엔 너무 아쉬운 마드리드.

재미있는 물 이야기가 넘쳐 흘렀던 2008 엑스포가 개최된 아라곤 지방의 주도 사라고사.

피카소, 후안 미로와 가우디 등의 천재들을 탄생시킨 예술의 도

시 바르셀로나.

스페인은 일조량이 길고 강해서 올리브와 포도 등의 가치는 전 세계적으로 높이 평가될 정도다.

과거 식민대륙을 건설할 때 중남미에서 유입된 어마어마한 황금의 양으로 얻은 칭호인 해가지지 않는 나라 스페인. 해가 지지 않은 나라라는 건 비단 황금 때문만은 아닌 듯싶다.

유럽국가 중 관광수입 1위를 달리는 세계관광대국인 스페인. 조상과 태양 때문에 먹고 산다.

이렇게 많은 도시들은 우리가 그곳에 머무는 동안 보고자했던 건축물에서 뿐만 아니라, 골목 구석구석에서 그들이 삶을 즐기는 여유로움을 배우고, 지방마다 변화하는 독특한 색채감과 풍경은 지쳐 있던 우리의 심장에 다시 사람을 담는 공간에 대한 열정을 불러일으키기에 충분했다.

건축가 소개

AH Asociados
아란자쭈 문화센터. 1989년에 미구엘 알론소 델 발(Miguel A Alonso del Val)과 루피노 에르난데스 민기론(Rufino J Hernandez Minguillon)이 공동 설립한 AH사는 마드리드를 중심으로 활발히 활동하는 건축설계사무소이다. 주택, 공공시설 및 도시디자인 설계 및 프로젝트 관리를 하고 있으며, 이러한 결과물들로 국내외 많은 건축 관련 상을 수상하였고 건축 잡지 및 전시회에 작품이 발표되었다. 대표작은 Ascensor Urbano en Echavaoiz, IES Tierra Estella 등이 있다.

Aires Mateus Architects
산타마르타 등대박물관. 1988년 리스본에서 마뉴엘과 프란시스코 아이레스 마테우스(Manuel & Fancisco Aires Mateus) 형제가 설립한 건축설계사무소로 이들은 리스본 건축대학(FAUTL)을 각각 1986년과 87년에 졸업하였다. 극도로 절제된 외피와 백색의 미학은 미니멀리즘의 새로운 공간을 경험하게 한다. 대표작으로 Santo Tirso Call Center, Alcacer do sal Residence 등이 있다.

Alberto Campo Baeza
그라나다 안달루시아 기념박물관. 바야돌리드(Valladolid) 태생의 스페인 건축가로서 1986년부터 마드리드 건축학교(ETSAM) 책임교수로 재직하고 있으며 대표적인 미니멀리즘 건축가이다.

Alvaro Siza Vieira
포르투 건축대학·세하우베스 현대미술관·포르투 시청 광장·바이사-치아두 지하철역·포르투갈 파빌리온. 건축계의 시인이라 불리는 알바로 시자는 포르투 근교에서 태어났으며 포르투에서 건축수업을 받았고 계속해서 이곳에서 건축 작업을 하며 특유의 감각을 키워나갔다. 리스본과 포르투 그리고 유럽에 걸쳐 중요한 건축 작업의 흔적을 찾을 수 있다. 그리고 건축가로서 최고의 영예라 할 수 있는 프리츠커 건축상(1992)을 받았다.

Aranguren & Gallegos Arquitectos
ABC 미술관. 마리아 호세 아랑후렌(Maria Jose Aranguren)과 호세 곤잘레스 가예고스(Jose Gonzalez Gallegos)는 1983년 마드리드 ETSA에서 건축을 공부하였고 박사학위취득 후 모교에서 학생들을 지도하고 있다. 오래

된 공간의 재생에 주력하고 있다.

Arata Isozaki
푸에르타 아메리카 호텔·이소자키 아테아. 일본 건축가로 도교대학 졸업 후 단게 겐조와 함께 작업을 하였으며 20세기말 일본의 전위적 건축가들 가운데 가장 유명한 인물 중 하나이다. 대표작으로는 미국 LA 현대미술관, 기타큐슈 시립미술관 등이 있다.

Architektur von Ilmio design
포르타고 우르반 호텔. 미셸 코르바니(Michele Corbani)와 안드레아 스파다(Andrea Spada)가 함께 마드리드에 설립한 디자인건축사무소로 디테일한 공간연출, 오브제의 예술적 감성을 통해 미래지향적 공간을 디자인하고 있다.

AU. Arquitectos
부르고스 아트센터. 1995년 아란짜 알리에타 호이티아(Arantza Arrieta Goitia) 외 3명의 부르고스 출신 건축가들이 지속가능한 건축에 대한 책임감으로 설립한 건축스튜디오로 건축 작업에 역사적 의미와 자연환경을 개입하여 작품 활동을 하고 있다.

Balonas & Menano Architects
리스보아 플라자. 페드로 발로나스(Pedro Balonas)와 미구엘 메나노(Miguel Menano)가 포르투에 설립한 건축스튜디오는 병원디자인을 하면서 자연스럽게 작업의 영역을 넓혀갔다. 포르투갈 국내외에서 왕성한 활동을 하면서 끊임없이 포르투에 대한 열정을 가지고 작업하고 있다.

Barbosa & Guimaraes Arquitectos
보다포네 사무실. 포르투 출신의 호세 안토니오 바르보사(Jose Antonio Barbosa)와 페드로 로페스 기마라에스(Pedro Lopes Guimaraes)가 설립한 건축 스튜디오로 기능, 형태 및 구조를 조화롭게 융합하는 작품을 추구하고 있다. 주요작품으로 Design & Wine Hotel de Caminha, Palacio de Justica De Gouveia

Carlos Ferrater, Jimenez Brasa Arquitectos
그라나다 과학공원. 스페인 그라나다에서 작업을 하고 있는 카를로스 페라테르와 히메네즈 브라사 건축사무소는 20년 넘게 자신들에게 엄격하고 정확한 노력의 결과로 어

렵게 보이는 사실을 언어로 아주 쉽게 해석하고 있다. 대표작으로 New Headquarters of the Chamber of Commerce of Granada, International School of Management, Granada

César Portela
꼬르도바 버스터미널. 스페인 건축가로 1937년 폰데베르다(Ponteverda)에서 태어났다. 바르셀로나 건축학교를 졸업하고 마드리드에서 박사학위를 취득하였다. 대표작품으로는 알도 로시(Aldo Rossi)와 함께 비고(Vigo)의 바다박물관과 아라타 이소자키(Arata Isozaki)와 공동으로 Domus-Casa do Home in Coruna 그리고 Cementorio de Finisterre 등이 있다.

Coll-Barreu Arquitectos
오피스 오사키데짜. 2001년 빌바오에 설립한 콜 바루 건축 스튜디오는 건축프로젝트의 조사와 개발 시공에 전념하는 회사이며, 대학교육과 건축, 문화 예술, 커뮤니케이션의 이론적 현상에도 관여하고 있다. 스페인 하카(Jaca)시 아이스하키 경기장, 바르셀로나 의회센터, 마드리드 콘도 듀크 시빅 센터의 작품들이 있다.

Cristina Guedes + Francisco Vieira de Campos
까이스 카페. 마카오출신의 크리스티나 훼데스와 포르투 출신의 프란시스코 비에이라 드 캄포스는 포르투 건축학교를 졸업 후 각각 알바로 시자와 에두아르도 소투 드 모우라 밑에서 받은 후 1994년 포르투에 건축스튜디오를 설립하였다. 이들의 작품은 국내외 건축 관련 상을 수상하였으며 비엔나 비엔날레에 참가하였다.

Dominique Perraul
아르간주엘라 인도교. 1953년생의 프랑스 건축가로 건축 전공 외에 인문학을 전공하였다. 어떻게 건물을 짓기보다는 왜 건물을 짓느냐에 초점을 가지고 프랑스 국립도서관 설계로 세계적 명성을 얻었다. 대표작으로는 마드리드 올림픽 테니스경기장과 독일 베를린 올림픽 자전거, 수영장 등이 있다.

Ecosistema Urbano Arquitectos
에코 블러바드. 마드리드에서 활동하는 건축디자인 스튜디오로 생태학과 건축 환경의 새로운 관계를 디자인을 통해 도심 재생에 적용하는 프로젝트를 진행하고 있다.

Eduardo Souto de Moura
포르투 시청 광장·트린다데 지하철역·파올라 헤고 작품 전시관. 포르투에서 출생한 소투 드 모우라는 포르투 건축학교를 졸업 후 알바로 시자의 스튜디오에서 인턴십을 한 후 1980년 자신의 사무소를 설립하였다. 색상과 재료의 사려 깊은 적용을 통해 Braga Municipal Stadium과 The Burgo Tower 등의 주요작품을 남겼다. 파올라 레고 전시관으로 2011년 프리츠커 상을 수상하였다.

Estudio FAM
아토차 추모관. 2002년 마드리드에서 5명의 젊은 건축가들이 설립한 건축디자인 스튜디오로 아토차 추모관으로 세상에 주목받기 시작하였다.

EXIT Architects
바예카스 공공도서관. 마드리드에 위치한 건축사무소로 일상의 역할, 느낌, 경험을 통해 사용자의 경험을 공유하고 공간에서 사회를 유입하는 살아있는 건물을 디자인하려고 노력하였다.

Fernando Marquez Cecilia
엘크로키스 사옥. 페르난도 마르퀘스 세실리아는 엘크로키의 편집장으로 마드리드건축학교를 졸업하였다. 1982년 리처드 레베네(Richard C. Levene)와 함께 엘크로키 건축 잡지사를 설립하였다. 2000년부터 2010년까지 마드리드 대학에서 "20세기 예술과 건축의 역사"를 강의하였다. 그는 여러 건축심사와 세미나 등에 수년간 초대되었다.

Foster & Partners
빌바오 메트로 지하철역. 영국 출신 건축가로 초기 하이테크 디자인으로 유명해졌으며 첨단 기술을 이용한 구조시스템, 설비시스템과 전자시스템을 이용하여 세계적 명성을 얻었다. 1999년 프리츠커 상을 수상하였으며 대표작으로 런던 시청과 밀레니엄브리지 등이 있다.

Francisco Javier Sáenz de Oiza
아란자쭈 교회. 스페인 건축가로 세비야와 마드리드에서 건축을 공부하였다. 미국 연수 후 마드리드 건축학교에서 강의를 하였다. 스페인의 모더니즘 운동에 깊게 관여

하였으며 20세기 후반 가장 영향력 있는 스페인 건축가로 간주된다. 대표작으로는 마드리드의 트레스 블랑(Torres Blancas, Madrid), 세비야의 토레 트리아나(Torre Triana, Seville) 등이 있다.

Francisco Mangado
비토리아 고고학박물관·스페인 파빌리언. 스페인 나바르(Navarre)에서 출생하여 나바라 대학교를 졸업하였고 현재 모교에서 프로젝트 명예교수로 강의 중이다. 하버드 대학 디자인대학원에서 객원교수와 예일 대학교에서 이로 사리넨(Eero Saarinen) 객원교수를 역임하였다. 스페인 국립건축상 등 많은 건축 관련상을 수상하였으며 대표 작품으로는 Health Center in San Juan, Soccer Stadium La Balastera, Spanish Pavilion Expo Zaragoza 2008 등이 있다.

Gehry Partners
빌바오 구겐하임 미술관·마르퀴스 드 리스칼·물고기 조형물. 캐나다 출신 미국 건축가로 개방적이고 자유로운 조형미와 예술을 지향하는 건축가로 부드러운 곡선과 날카로운 직선의 조화를 이룬 기하학적 구성은 감탄을 자아낸다. 1989년 건축계의 최고 영예로운 프리츠커 상을 수상하였으며, 대표작품으로 월트디즈니 콘서트홀(LA), 체코 프라하의 댄싱빌딩과 MIT의 Stata Center 등이 있다.

Gonçalo Byrne and David Sinclair
포우사다 카스까이스 시다델라 히스토릭 호텔. 곤살로 바이른과 데이비드 싱클레어는 포르투갈 건축가로 리스본을 중심으로 작품활동을 하고 있다. 바이른은 리스본기술대학에서 박사학위를 받았으며, 포르투갈 대통령으로부터 그랜드 크로스 상을 수상하였다. 싱클레어는 여가와 레저에 연관된 랜드마크 호텔 작업에 상당한 경험을 바탕으로 리스본과 포르투에서 작업을 하고 있다.

Herzog and De Meuron
카이샤 포럼 마드리드·포럼 빌딩. 스위스 바젤출신의 자크 헤르조그(Jacques Herzog)와 피에르 드 뮤론(Pierre De Meuron)으로 구성된 건축가 그룹으로 건축물의 재료의 실험적 사용을 통해 미학적 가치를 높이는 건축을 디자인하였다. 2001년에 프리츠커 상을 수상하였으며 대표 건축물로는 북경올림픽 메인 스타디움, 런던 데이트모던

미술관 등이 있다.

IMB arquitectos
비스카이아 지역도서관. 1983년 3명의 빌바오 건축가가 세운 건축설계사무소로 설계공모전에서 얻은 우수한 건축 제안의 명성을 바탕으로 도시의 공공건축물을 중심으로 작업을 하고 있다. 대표작품으로 빌바오 시청사, 빌바오의 메리비야 교회(Church of Miribilla)가 있다.

Iñaki Aspiazu
보데가 바이고리. 바스크 지역에서 활동한 스페인 건축가로 특별히 와인에 대한 이해와 관심으로 보데가 건축에 많은 활동을 하였다. 2003년 스페인 건축상을 수상하였으며 그 외 다수 와인 관련 건축상을 수상하였다.

J. Marino Pascual y Asociados
디나스티아 비방코 박물관. 헤수스 마리노 파스쿠알(Jesus Marino Pascual)은 스페인 나바라 태생으로 나바라 대학 건축학과를 졸업하고 33년 전 로그로뇨(Logrono)시로 겨와 건축 작업을 계속하고 있다. 그는 현재 J. Marino Pascual Asociados 대표로서 Darien Antion Winery와 메르세데스시와 로그로뇨시의 주거 프로젝트를 진행하였다.

J. Mayer H. Architekten
메트로폴 파라솔. 1996년 베를린에서 위르겐 마이어 헤르만(Jurgen Mayer Hermann)에 의해 설립된 건축디자인 스튜디오는 건축, 커뮤니케이션과 새로운 기술의 인터렉티브 매체와 반응물질의 사용공간에 관심을 가지고 작업을 하고 있다.

Javier Mariscal
그란 호텔 도미네 빌바오. 스페인의 그래픽 디자이너, 가구 디자이너와 화가 등 예술계 다양한 영역에서 활동한 작가로서 그의 디자인은 만화 속 캐릭터를 통해 그래픽 디자인을 완성시키고 있다. 1992년 바르셀로나 올림픽 마스코트 디자인 공모에서 매력적인 코비(Cobi)와 함께 참가하였다.

Jean Nouvel
레이나 소피아 미술관 신관·푸에르타 아메리카 호텔·또레 아그바르. 프랑스출신 건축가로 현대적이고 하이테크적 건

축을 디자인하지만 인간의 잠재적인 감성과의 연결을 추구하는 건축가로 항상 유리를 통해 빛, 그림자를 디자인 요소로 하여 인간의 심리적인 부분을 자극하는 건축을 설계하고 있다. 2008년에 프리츠커 상을 수상하였고 아랍문화원, 아그바르 타워 등의 작품이 있다.

João Luís Carrilho da Graça
지식의 파빌리언. 리스본에서 활동하는 스페인 건축가로서 리스본 예술학교를 졸업후 리스본 기술대학 건축학교 교수로 재직하였다. 그의 작품 Realcao com o sitio로 1992년 국제예술비평가협회상과 포르투갈 건축가협회상을 수상하였다.

João Pedro Falcão de Campos, José Ricardo Vaz
마르짐 바. João Pedro Falcão de Campos는 1961년 리스본 태생의 포르투갈 건축가이다. 리스본기술대학 건축학과를 졸업 후 스위스와 이태리에서 인턴십을 하였다.1987년 건축사무소를 설립하여 1993년부터 알바로 시자와 곤살로 바이른(Goncalo Byrne)과 함께 작업을 진행하고 있다.

José Manuel Soares
알메이다 가레트 도서관. 포르투 태생의 스페인 건축가로 포르투 예술학교를 졸업하고 앙골라 대학에서 건축과정을 강의하였고 1984년 이후 포르투 건축학교에 재직하고 있다. 그는 1998-2000년도 Port Society 2001 컨설턴트를 역임하였다.

Juan Navarro Baldeweg
인류사 단지. 스페인 건축가로 마드리드의 산 페르난도(San Fernando)예술학교와 마드리드 건축학교(ETSAM)를 졸업하였고 1977부터 마드리드 건축학교의 교수로 재직 중이다.

Ludwig Mies van der Rohe
바르셀로나 파빌리언. 독일 건축가로 발터 그로피우스와 르 코르뷔지에와 함께 근대건축의 개척자로 불린다. 독일 바우하우스 교장을 거쳐 시카고 건축에 이바지한 그는 극적인 명확성과 단순성으로 최소한의 구조골격의 열린 공간을 추구하였다. 그의 격언인 "less is more"는 유명하다.

Manel Brullet & Alberto de Pineda
바르셀로나 생물의학 연구단지. 마넬 브룰넷과 알베르토 드 피네다는 바르셀로나를 중심으로 카탈루나 지방에서 활동하는 건축가로 특히 헬스센터, 학교시설과 문화센터에 관심을 두고 있다. 주로 병원관련 건축 프로젝트를 수행하고 있다.

Martínez Lapeña &Torres Arquitectos
태양광 발전단지와 산책로. 엘리아스 토레스(Elias Torres)와 호세 안토니오 마르티네즈 라페냐(Jose Antonio Martinez Lapena)는 바르셀로나 건축학교 동기생으로 1968년 바르셀로나에 건축설계사무소를 설립하였다. 바르셀로나를 중심으로 작품 활동을 하고 있다.

Olano y Mendo Arquitectos
아라곤 파빌리언. 다니엘 올레노(Daniel Olano)와 알베르토 멘도(Alberto Mendo)가 1989년 스페인 사라고사에 설립한 건축설계사무소이며, 주로 사라고사에서 작품 활동하는 것으로 알려져 있다.

OMA-Rem Koolhaas
카사 다 뮤지카. 네덜란드 건축가로 기자 및 시나리오 작가로 활동하다가 런던의 AA건축학교를 졸업하였다. 현재 로테르담에 위치한 설계사무소 OMA 소장으로 활동 중이다. 현재 하버드 대학교 디자인대학원 교수로 재직 중이다. 주요작품으로는 중국 CCTV 본사 빌딩과 시애틀 공공도서관 등이 있다.

Paredes & Pedrosa
비브리오메트로. 안젤리아 그라시아 드 파레데스(Angelia Gracia de Paredes)와 이그나시오 페드로사(Ignacio Pedrosa)가 마드리드에 1990년 설립하였다. 문화가 도시에 개입된 공공공간의 작품에 관심을 가지고 마드리드 지역사회의 건축에 기여하고 있다.

Paredes Pino Arquitectos
시민활동 열린 센터. 페르난도 가르시아 피노(Fernando Garcia Pino)와 마뉴엘 드 파레데스(Manuel de Paredes)가 스페인 마드리드 설립한 건축사무소이다.

Ricardo Legorreta

멜리아 빌바오 호텔. 스페인 건축가로 멕시코 국립대학에서 건축을 공부하였으며 스승인 루이스 바라간(Luis Barragan)의 영향을 받아 중남미의 강렬한 색채와 전통 그리고 문화적인 토양을 토대로 2011년 세상을 떠나기까지 지역주의 건축 작품들을 남겼다. 대표작품으로 지금은 철거된 제주도 까사델 아구아(Casa del Agua), 멕시코 시티의 카미노 레알 호텔(Camino Real Hotel) 등이 있다.

Richard Meier

바르셀로나 현대미술관. 미국의 유명한 현대 건축가로 1984년 프리츠커 상을 수상했다. 모더니즘의 시학, 테크놀로지의 아름다움과 실용성의 건축언어를 일관성 있게 표현하고 있다. 특히 백색건축을 추구하는 그는 모든 건물을 빛에 부각시켜 눈이 부실 정도로 빛과 백색, 벽을 볼륨감을 이용한 작품이 주로 이룬다. 게티 센터, 주빌리 교회와 스미스 주택 등의 대표작품이 있다.

Richard Rogers

바라하스 공항. 영국 건축가로 인간을 최고의 가치로 여기며 지속가능성과 미디어테크에 관심을 둔 작품을 보여주고 있다. 대표작으로는 퐁피두 센터, 밀레니엄 돔과 안트워프 신법원 등이 있다.

Risco Architects, FSSMGN

알티스 벨렘 호텔. 리스코 건축조경디자인 회사는 1984년 포르투갈 리스본에 마뉴엘 살가도(Manuel Salgado)가 설립하여 23년 동안 운영하다가 리스본 시의회로 자리를 옮기면서 2007년 4명의 건축가가 집단 운영체제로 바뀌었다. 약 250여 개 프로젝트 가운데 리스본 벨렘 문화센터와 루즈(Luz) 병원 그리고 루완다의 스카이 빌딩 등의 대표작들이 있다.

Santiago Calatrava

오리엔테 역·알라미요 다리·주비주리 다리·보데가 이시오스. 스페인 발렌시아 출신 건축가로 발렌시아 폴리텍 대학에서 건축을 공부하였고 스위스 취리히 연방공과대학교(ETH Zurich)에서 토목학을 전공하였다. 스페이스 프레임구조의 건축미를 찾은 후 건축에 입문하였으며 그의 작품 대다수에는 생물학적 조형미를 디자인 요소로 적용하고 있다.

Sousa Santos Arquitectos

신트라 자연사박물관. 회사 대표 조르제 쏘우사 산토스 Jorge Siusa Snatos는 1971년생으로 리스본의 루시아다(Lusiada) 대학을 졸업 후 현재 모교에서 박사학위 과정 중이다. 이 건축사무소는 인간의 환경과 우리시대의 문화와 기술의 맥락 사이의 연결에 초점을 맞춘 디자인팀이다. 대표작품으로 Andre Opticas-Optical store Lisbon와 Casa bs Obidos 등이 있다.

Vittorio Gregotti, Manuel Salgado

벨렘 문화센터. 마뉴엘 살가오도와 함께 벨렘 문화센터를 설계한 비토리오 그레고티는 이탈리아 건축가로 바르셀로나 올림픽 경기장, 밀란의 Arcimboldi 오페라 극장과 칼라브리아 대학(University of Calabria) 캠퍼스 등을 디자인하였다.

WEST 8

마드리드 리오 카스카라 다리. 네덜란드 로테르담의 디자인그룹 WEST 8은 건축가인 아드리안 구즈(Adriaan Geuze)와 폴 반 비크(Paul van Beek)에 의해 1987년에 설립되었다. 건축의 전통적인 영역과 조경, 도시설계, 광장과 공공시설물에 이르는 영역까지 도시, 인간과 자연의 상호관계를 중시하는 실험적 작품을 진행하고 있다.

Zaha Hadid

푸에르타 아메리카 호텔·로페즈 헤레디아 와인 파빌리언·2008 엑스포 브릿지 파빌리언. 자하 하디드는 이라크 태생의 영국 건축가이다. 런던 건축학교를 졸업 후 OMA 건축사무소에서 렘 쿨하스와 함께 일하였으며 1980년 런던에 건축사무소를 오픈했다. 개성 있는 독특한 건물을 디자인하여 본인 의사와 관계없이 해체주의 건축으로 유명하다. 2004년 여성 건축가로 처음 프리츠커 상을 수상하였으며 현재 빈 응용예술대학(University of Applied Arts Vienna) 교수로 재직 중이다. 대표작품으로 동대문디자인 플라자, 비트라 소방서, 독일 파에노 과학센터 등이 있다.